石窟之美

释禅雪油画作品集

释禅雪　著

岭南美术出版社

中国·广州

图书在版编目（CIP）数据

石窟之美 ：释禅雪油画作品集 / 释禅雪著. 一广
州 ：岭南美术出版社，2020.11
ISBN 978-7-5362-7046-6

Ⅰ．①石… Ⅱ．①释… Ⅲ．①油画—作品集—
中国—现代 Ⅳ.①J223.8

中国版本图书馆CIP数据核字(2020)第102088号

责任编辑：李　颖　周章胜
责任技编：谢　芸

作　　者：释禅雪
书籍设计：林诗健

石窟之美　释禅雪油画作品集
SHIKU ZHIMEI SHI CHANXUE YOUHUA ZUOPIN JI

出版、总发行：岭南美术出版社（网址：www.lnysw.net）
（广州市文德北路170号3楼　邮编：510045）

经　　销：全国新华书店
印　　刷：佛山市华禹彩印有限公司
版　　次：2020年11月第1版
　　　　　2020年11月第1次印刷
开　　本：787mm×1092mm　　1/8
印　　张：36
字　　数：70千字
印　　数：1—1000册
ISBN 978-7-5362-7046-6

定　　价：288.00元

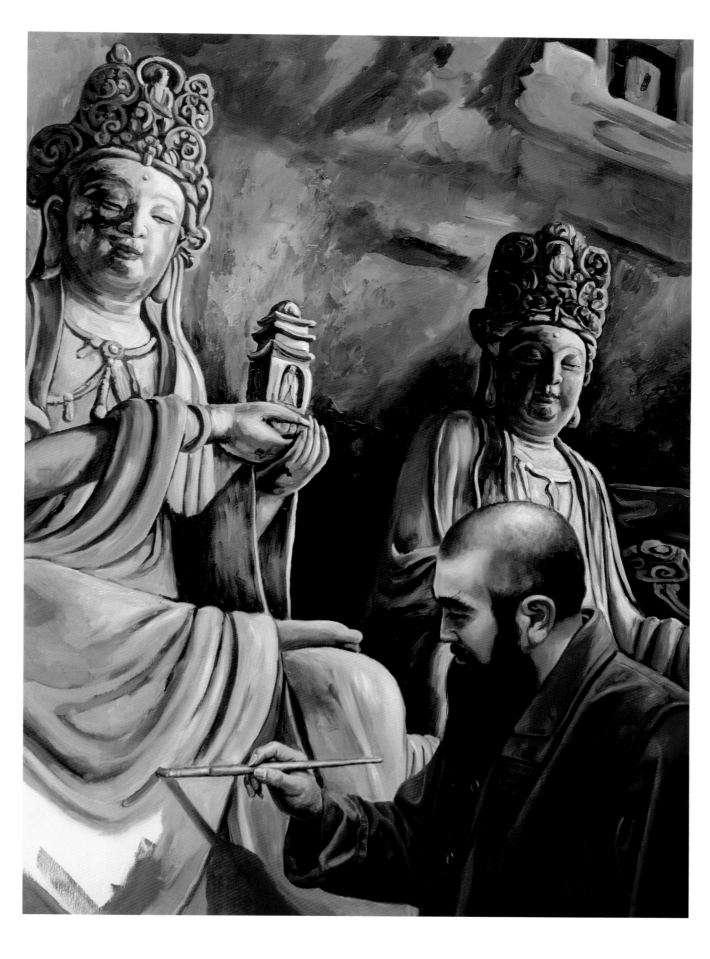

画佛

2018 年

110 厘米 × 90 厘米

作者释禅雪身心清净，十多年如一日，用手中的画笔将那些破损严重、残肢断臂的石窟造像修复完美。在绘画佛像的过程中，始终坚持着每画一笔，心中念一声佛号，每幅画都是在千笔万笔、千声万声佛号声中完成的，300 多幅庄严殊胜、慈眉善目的佛像，犹如赋予了它们鲜活的生命，走进了我们的生活。让人油然感受到一股强大的震撼力和摄受力，从中领悟了智慧，点亮无数人内心的那盏灯。

自　序

中国石窟艺术起源于古印度，公元三世纪沿丝绸之路传入中国，兴于魏晋，盛于隋唐。石窟艺术以雕刻、绘画、建筑等多种表现形式，将西方的文明精髓与中国文化完美地融合，成为有中国特色的石窟艺术，是中华民族宝贵文化遗产的一部分。对于我们研究书法、绘画、雕刻、建筑、装饰、乐舞、服饰等艺术和地域文化、佛教文化与中外文化交流，提供了极为重要的素材。但这些艺术珍品在经历了千百年的沧桑后，已遭到严重毁坏，有些已面临消失。

2005 年，我到各大石窟采风时，看到眼前精美绝伦的造像，是古人留下的智慧结晶，内心充满无比的感恩和震撼。同时，看到那些已经风化、破损严重的艺术精品，泪流满面，无比痛心。由此，我发愿：用手中的画笔，将这些残缺不全的佛像修复完美，赋予它们鲜活的生命，让尘封千年的艺术瑰宝再次微笑。

十多年来，我在绘画佛像的过程中，始终坚持着每画一笔，心中念一声佛号，每幅在千笔万笔、千声万声佛号声中完成的佛像，已深深融入我的菩提大愿。使无数人看到这些出自我妙笔下的庄严殊胜、慈眉善目的佛像时，会油然感受到一股强大的摄受力，不由自主地流下眼泪，刹那间心佛相应、烦恼顿歇、身心无比的喜悦和清静。这正是慈悲愿力所致。

为了学习中国优秀的佛教造像艺术，我曾多次游历各大著名的石窟石刻艺术圣地，从中汲取了古代壁画和雕刻艺术的精华。还曾到法国、德国、荷兰、西班牙、比利时、泰国和日本等国家参学，将中国绘画与西方油画融为一体，以独特的绘画风格，将石窟造像历经千百年风雨沧桑的质感和佛菩萨的慈眉善目、和蔼可亲、婀娜多姿完美地表现出来。同时，给人以强烈的视觉效果和震撼力。我这种独特的表现手法，开创了石窟绘画艺术的新篇章。

我将《石窟之美》系列油画作品以巡展的方式展现给世人，犹如历史长卷，记录了中国石窟造像艺术的发展历程。已经在西安、南京、杭州、武汉、厦门、桂林、海口、东莞、江门、茂名、渭南、邯郸、五台山、四会、宜兴、吴川、上海、株洲等二十多个城市，以及德国展出二十四场。我希望"珍爱世界文化遗产，传承佛教造像艺术"新理念，以艺术的形式，唤醒更多人"点亮艺术心灯，开启智慧人生"。

释禅雪

释禅雪法师简介

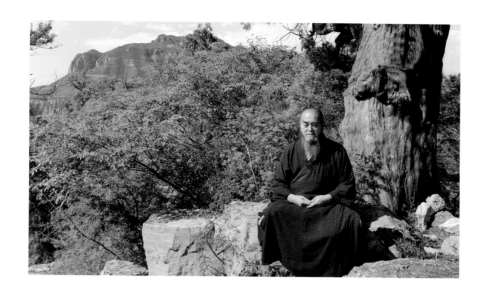

释禅雪，号：空明。在广东省四会市六祖寺大愿法师座下剃度。2012 年受戒于五台山大圣竹林寺，得戒恩师妙江法师。嗣法于若晖长老，为临济正宗第四十二代法脉传人。

他多次游历了我国各大著名的佛教圣地和造像精美的石窟圣地，从中汲取了中国古代壁画和雕刻艺术的精华。并到法国、德国、荷兰、西班牙、日本、泰国等国参学，应用西方绘画的技巧，将中国绘画与西方油画融为一体，以自己独创一派的随缘绘画风格和独特的表现手法，开创了石窟绘画艺术的新篇章。

十多年以来，释禅雪身心清净，用手中的妙笔将那些破损严重，残肢断臂的石窟造像修复完美。在绘画佛像的过程中，始终坚持每画一笔心中就念一声佛号，每一幅画千笔万笔，千声万声佛号绘制完成的佛像，犹如为那些冰冷的雕像赋予了生命，再现尘封了千年的微笑，让被陈列在石窟里的艺术瑰宝，从而鲜活起来走进了我们的生活，使更多的人能够从中领略到佛陀的智慧，点亮心中的那盏灯。

释禅雪将《一带一路·石窟之美》系列油画作品以巡展的方式，展现给世人，犹如历史长卷，记录了中国石窟造像艺术的灿烂历程，使更多的人了解关心、爱护、弘扬和传承中国优秀的文化艺术。已经在西安、南京、杭州、武汉、厦门、桂林、海口、东莞、江门、茂名、渭南、邯郸、五台山、四会、宜兴、吴川、上海、株洲等 20 多个城市，以及德国等国家展出二十六场。释禅雪提出"珍爱世界文化遗产，传承佛教造像艺术"新理念，以艺术的形式，唤醒更多人"点亮艺术心灯，开启智慧人生"。

微信：13430595868（艺术光明世界）

邮箱：158578966@qq.com

画里画外悟禅心

欣闻《石窟之美：释禅雪油画作品集》编排工作已告圆满，在此谨致以最诚挚的祝贺！同时对于释禅雪法师多年来的澡雪精神、以绘画艺术弘扬佛教文化所取得的成就也表示由衷的赞叹与欢喜！

在佛禅智慧的传承与传播中，如何通过艺术形式向社会大众传达生命深层的信息与能量、传达禅智慧的喜悦与光明，是当代佛教的一大课题。绘画艺术素来为普罗大众所喜闻乐见，也是佛教建立心地坦诚的修行法门之一，自然对当代佛教文化的传播意义非凡。

禅雪法师有一个愿望，即以菩提心化现为艺术光明世界，利益大众，开显出生命的喜悦、光明与智慧。愿力之所在，法门之所在，在衷心随喜这一菩提誓愿的同时，也由衷地祝愿广大佛禅艺术的爱好者们，立足于生命大美的开发，步入生命觉醒解脱的殿堂。

"心如工画师，能画诸世间。"生命与禅智慧的相遇是一场美丽的邂逅，画里画外、有无之间，一切皆呈现在生命本然的生机活力与无限创造之中。笔墨丹青、油彩涂抹，一饮一啄、舒展开合，一切之呈现，不离其心。

一切相皆由心生。一切艺术的创造，皆是心光的流露。当一切艺术形式回归于生命本身，即是禅修。于一切生命的创造中，返闻自性，即是成就。

唯愿一切有志于佛禅智慧与文化的传承者、传播者，艺彰后学、德标后世！亦愿十方大众，于墨彩形象之间，回归心地，领悟生机无限，得禅悦法喜，觉醒解脱，究竟成就。

释大愿

2018 年 5 月 25 日于广东四会六祖寺

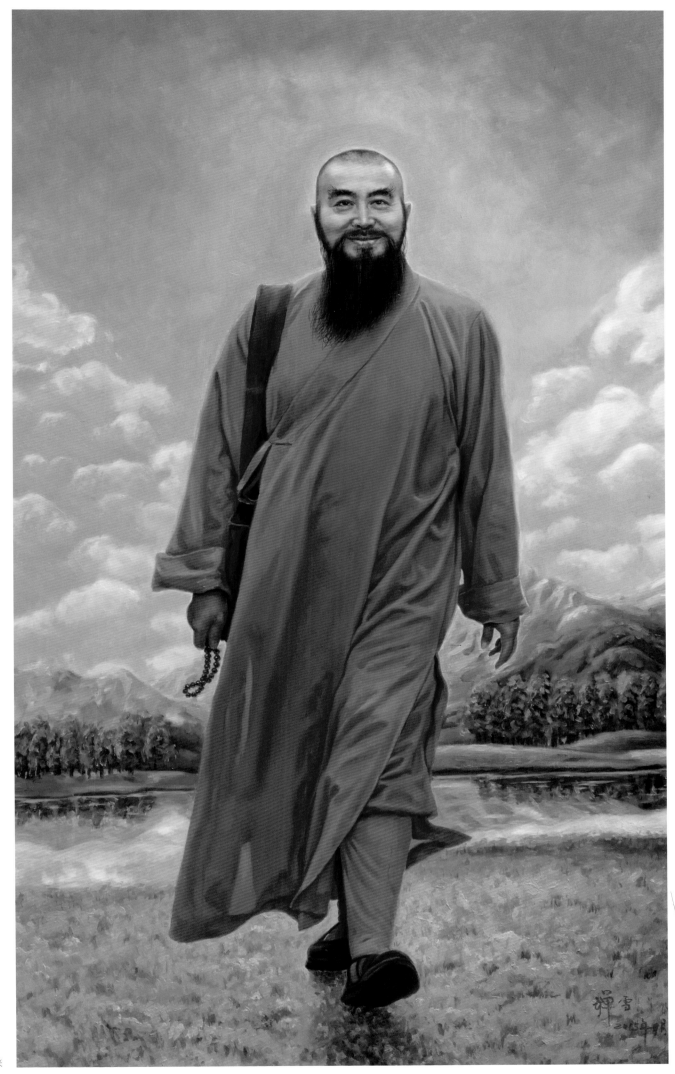

释禅雪自画像
2015 年
130 厘米 × 80 厘米

是您，

将那些破损严重的石窟造像，

用手中的画笔，

几十年如一日修复完美；

是您，

把冰冷的雕像赋予了鲜活的生命，

走进了我们的生活；

是您，

让尘封千年的艺术瑰宝，

再次微笑；

是您，

让我从中领悟了智慧，

点亮了我心中的那盏灯。

释禅雪菩提大愿

以绘画的艺术形式弘扬佛教文化。

愿我画的佛菩萨像所到之处成为一个道场，度那里的一切有缘众生，使他们离苦得乐、丰衣足食、吉祥如意；

愿看到、闻到或触摸到我画的佛菩萨像生欢喜心、恭敬心和慈悲心的一切有缘众生，立刻得到解脱，早日证得无上菩提；

愿我证得菩提时，化现一个艺术光明世界，使每个有缘众生看到佛像一念清净时，瞬间置身于艺术佛国。

画 佛 缘 起

（源自儿时的一个梦）

2004 年 12 月 7 日上午，第一次登香港大屿山。

远远地就看到巍峨雄伟、安坐在山顶莲花座上的大佛，高耸入云，心中无比欢喜。

沿着上山的台阶走到中途抬头仰望时，正值骄阳当空，这尊释迦牟尼佛像金光灿烂、万道光彩、闪闪发光，微笑着向我招手。瞬间唤醒儿时曾重复做过的梦"······梦中手拿画笔好像是在板上，又好像是在空中画着一个金光闪闪的人物，微笑着向我招手······"难道是在梦中？梦中画的不正是这尊佛像吗！原来是在画佛！顿时心跳加快，喜出望外，差点叫出声来。

原来在几十年前就已经在画这尊佛了。

我双手合十，仰望着大佛，一步一个台阶地迎上去。缓缓地右绕佛像，心中不停地默默念着："南无本师释迦牟尼佛、南无本师释迦牟尼佛、南无本师释迦牟尼佛······"也不知道绕了多少圈、多长时间。突然，好像有人在耳边高声说："画佛成佛、画佛成佛"，紧接着"嗡"的一声巨响，好像把我的脑壳炸开了一样，顿时一片寂静。

下山的路上，那个"画佛成佛"的声音始终在我耳边回荡。

我突然转身面向大佛跪下发愿：今生我要画佛成佛！

释禅雪

目　录

师者，

传道授业解惑也；

承者，

承上启下，一脉相承，绵绵不绝也。从古

至今，各行各业，

未有师而承者，未曾有也。

作者释禅雪尊师重道，

开启了无上智慧，

为传承中国优秀的传统文化，

而发大愿：

用艺术光明世界。

师承

本焕老和尚
2015 年
90 厘米 × 120 厘米

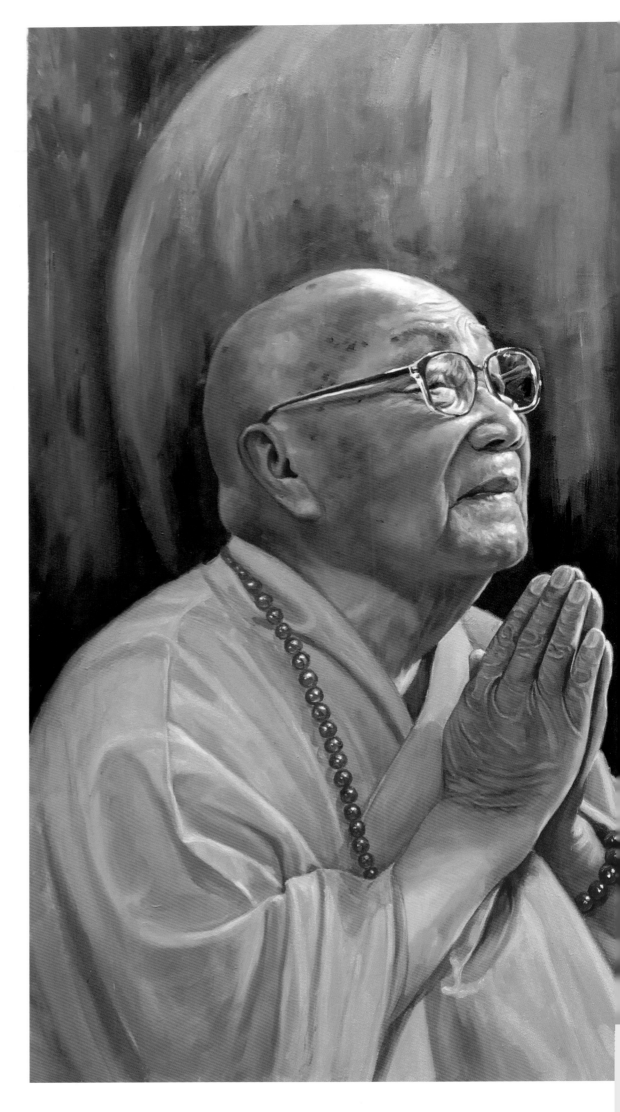

大愿法师

2014 年

90 厘米 × 60 厘米

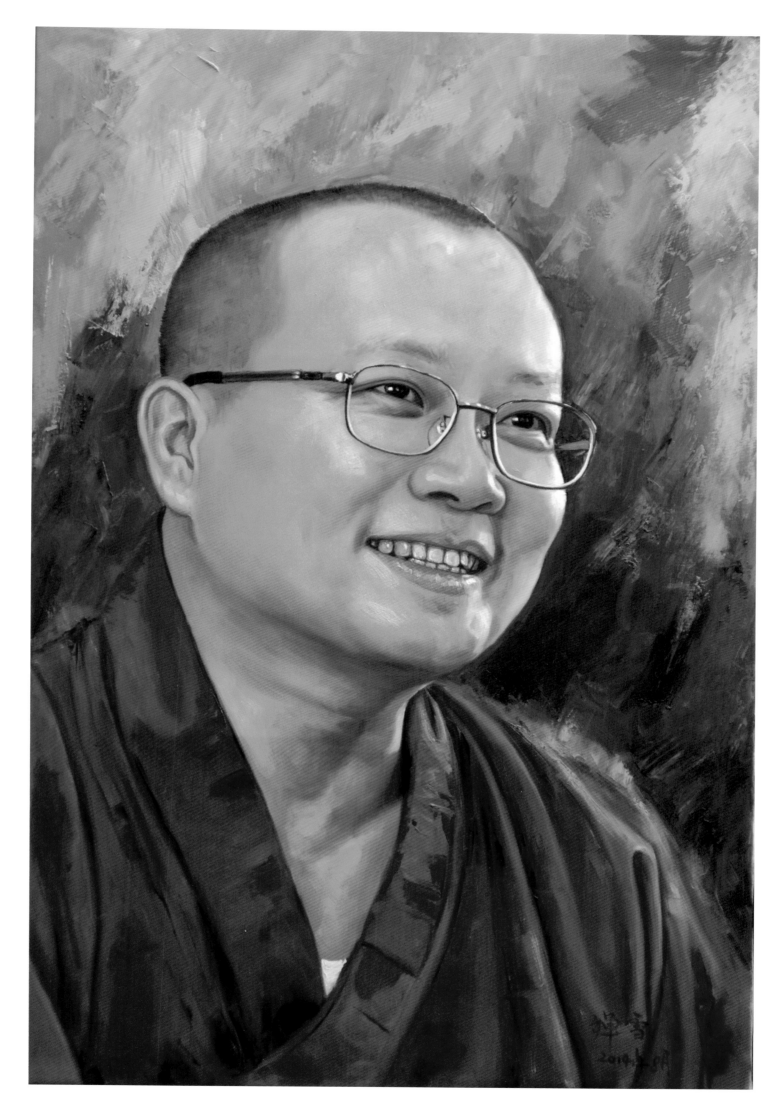

妙江大和尚

2015 年

90 厘米 × 65 厘米

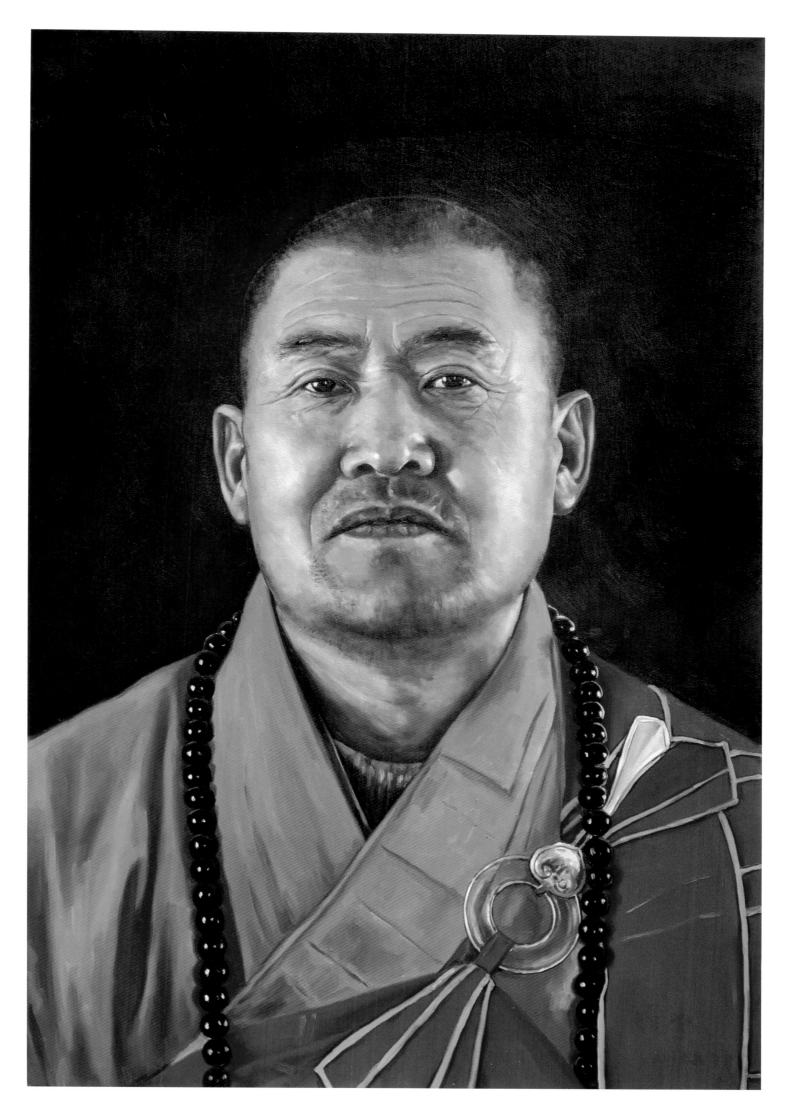

释禅雪法师是临济正宗第四十二代法脉传人。这幅画描述的是作者
与 100 岁的嗣法师父上若下晖老和尚，孜孜教诲，传佛心印，身后的释
迦如来印证佛正法眼藏代代相传，心心相印。

师徒
2018 年
110 厘米 × 80 厘米

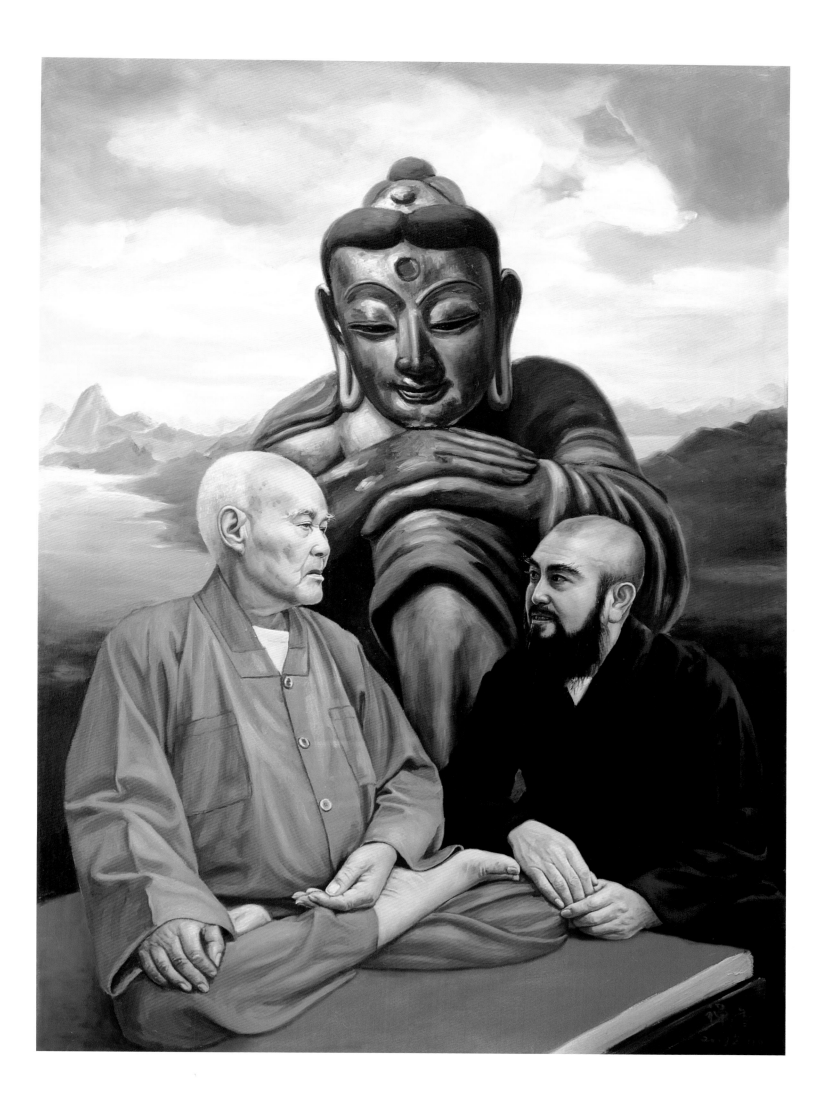

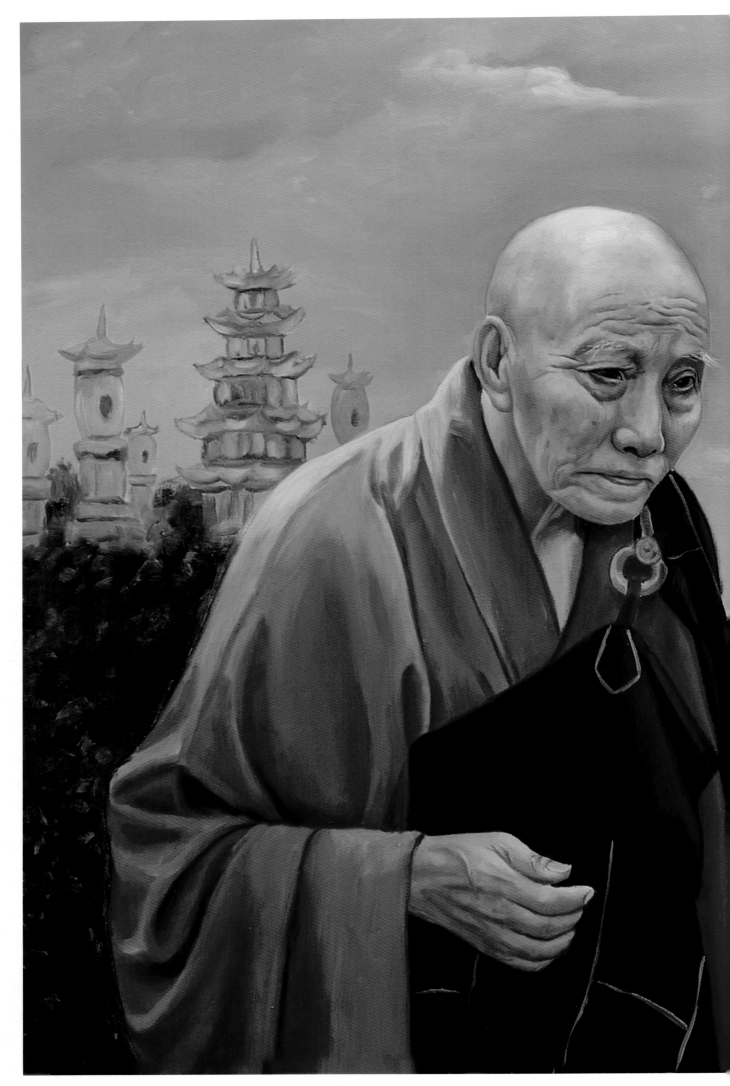

师徒
2018 年
90 厘米 × 120 厘米

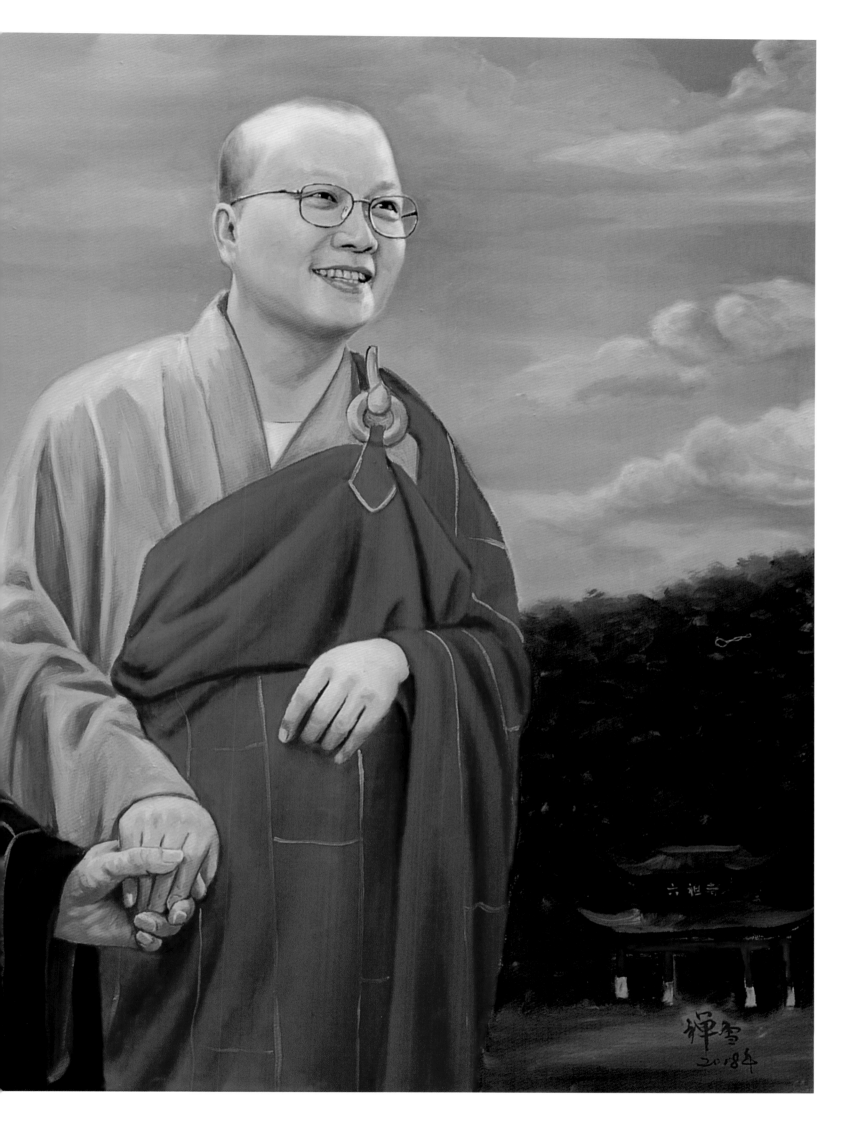

2006 年 4 月的一天上午，我去深圳弘法寺拜见恩师本焕法师。与师父一起用斋时，师父紧紧地握着我的手语重心长地说："画佛成佛！祝你画佛的发展空间无量，有无量的发展空间。"师父的话始终在我耳边响起，激励着我。

本焕老和尚
2008 年
80 厘米 × 100 厘米

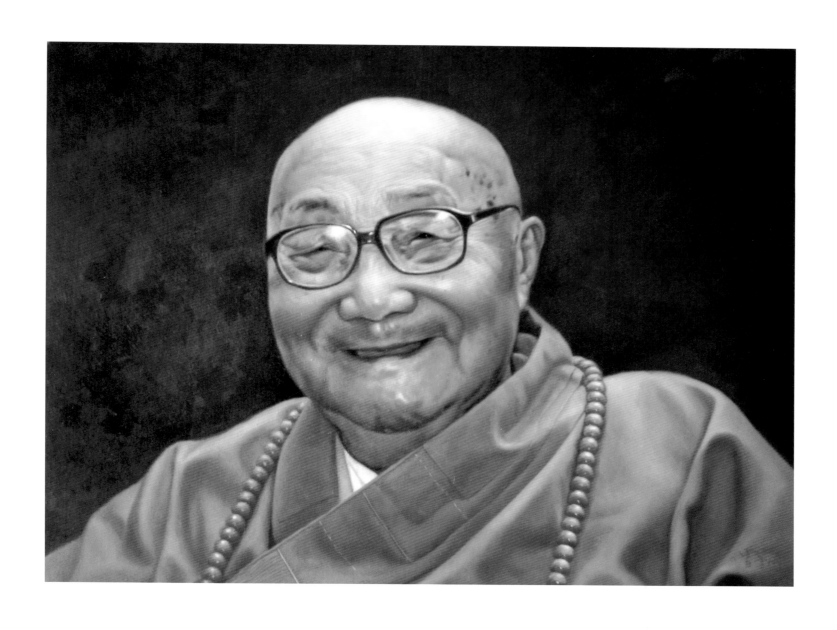

元音老人

2015 年

90 厘米 × 65 厘米

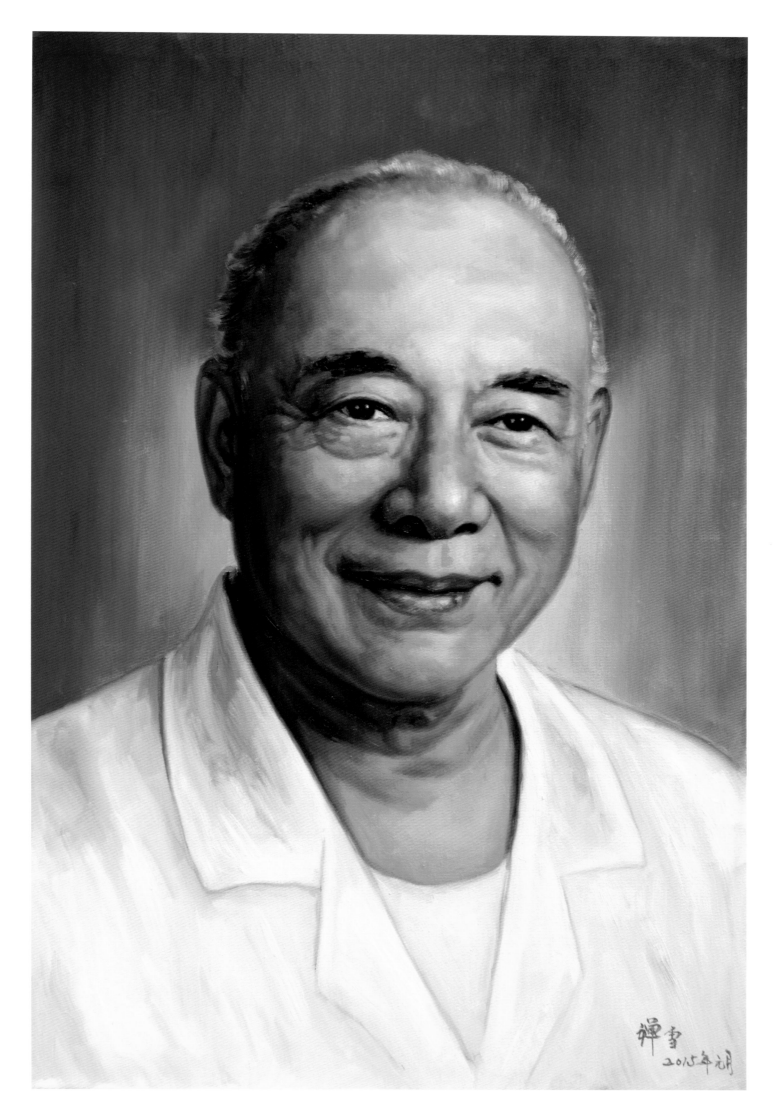

这个系列中的多幅作品通过天真无邪的孩童与佛菩萨之间的互动，

寓意越清净的心越接近自己的本心、本性。

很多人都是在忙忙碌碌、

争名夺利中渐渐迷失自己，

而作者这一系列的作品，

希望用艺术健康心灵，

点亮心灯，光明世界！

佛在人间

事物都有两面性，凡所有相都是虚妄。
更不要执着抓取，贪得越多烦恼越多。一
切皆不可得。

无相
2015 年
60 厘米 × 90 厘米

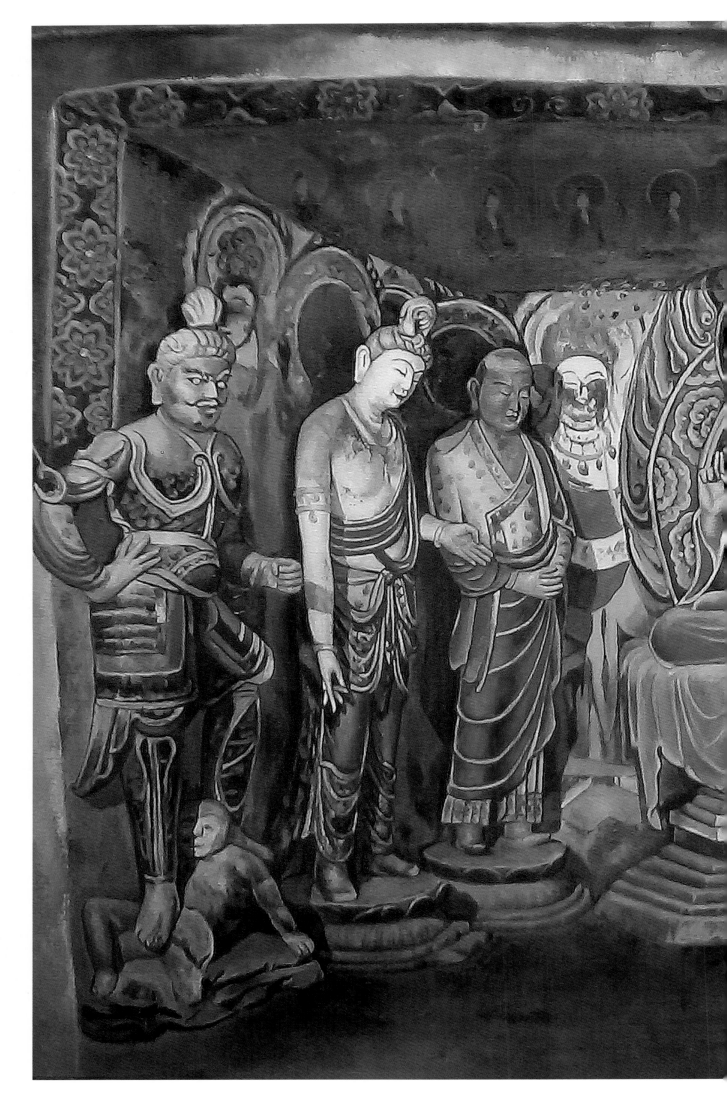

佛菩萨
2017 年
110 厘米 × 140 厘米

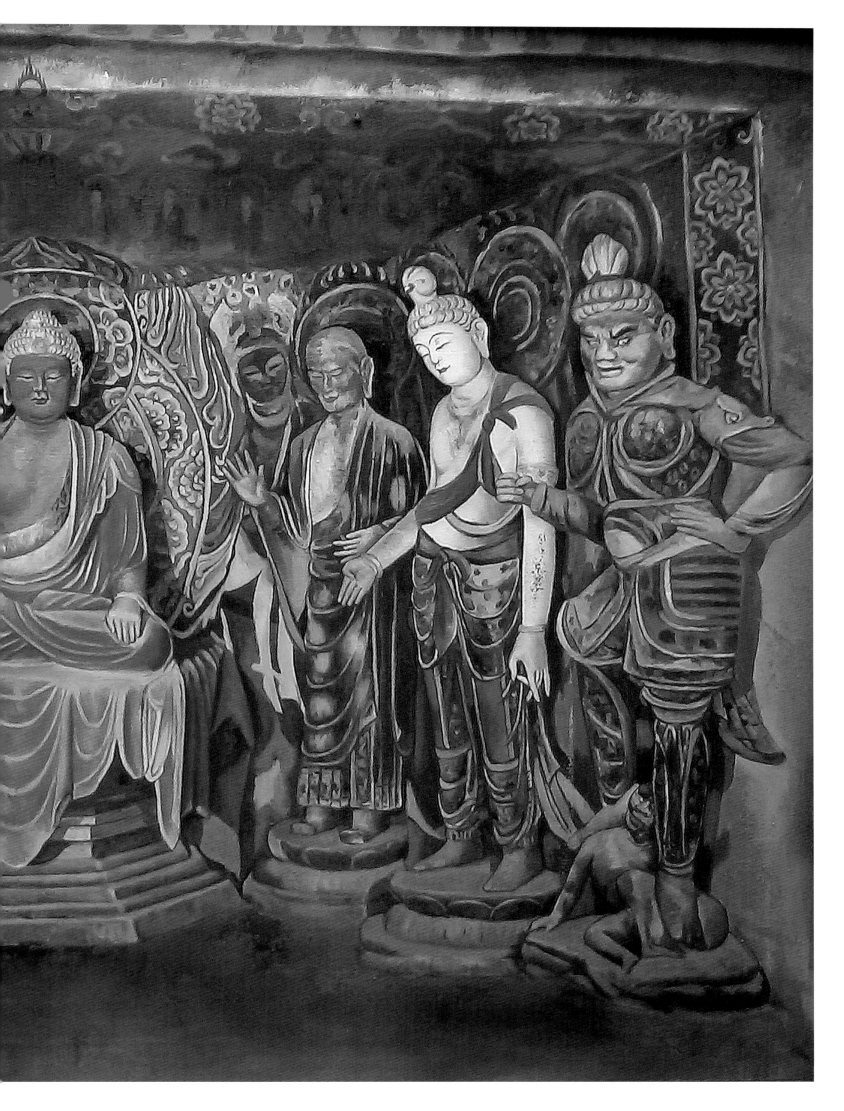

佛教认为财宝天王职掌人世间功德与福报之转化，散发人间财富，护持佛法，消除魔障之挑战，净化天人成就大光明境地，修持此法将可立得福报。财宝天王属"四大天王"之一。也是五方佛之南方宝生佛所化现，周边围绕八路财神为部属，协助财宝天王救度众生，以满众生之愿。

财宝天王
2018 年
110 厘米 × 80 厘米

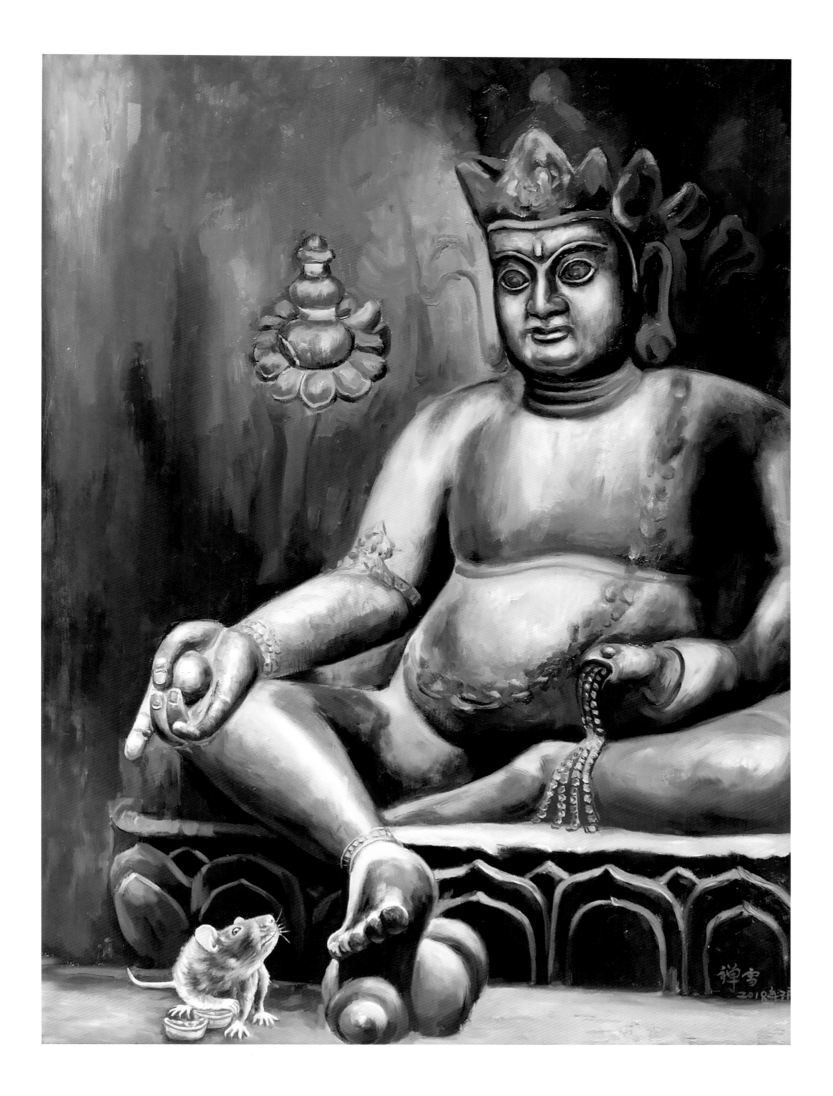

有情来下种，因地果还生。

无情亦无种，无性亦无生。

虔诚

2018 年

110 厘米 × 80 厘米

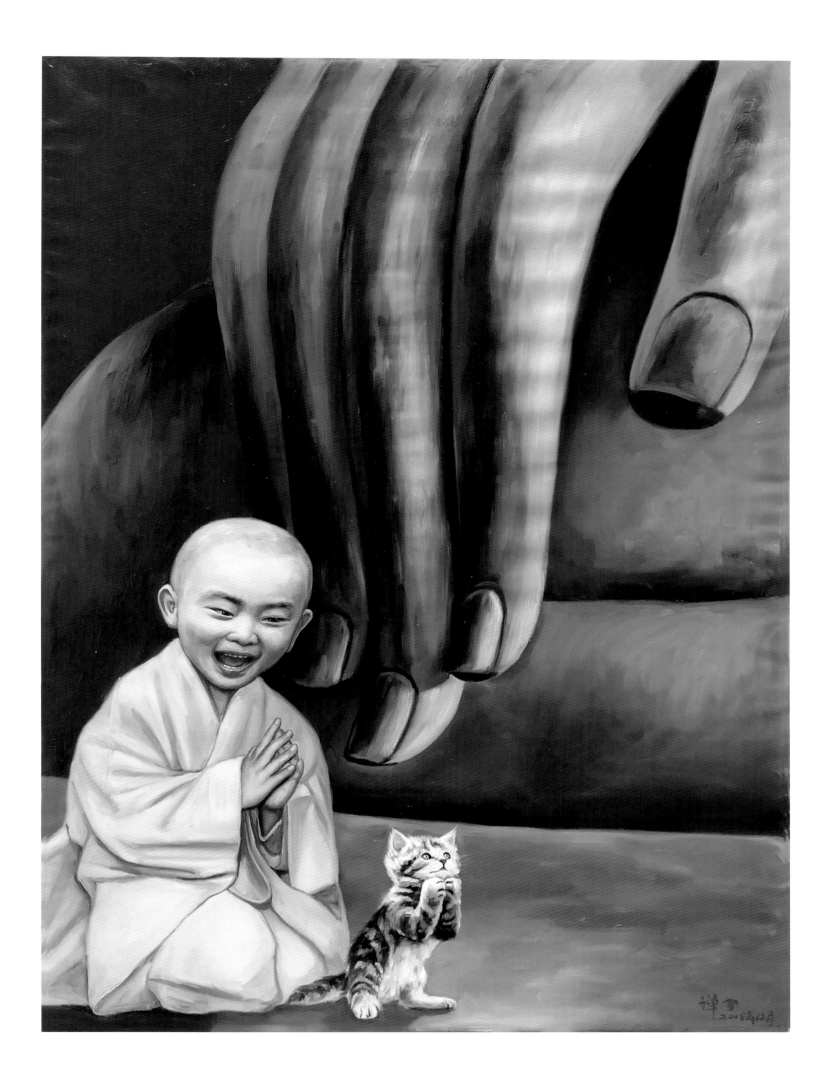

送子观音是民间崇拜的大慈悲观音菩萨。人们认为虔诚恭敬膜拜可以实现自己的心愿。特别是那些已求得子嗣的信众，更是一心祈求菩萨保佑圆满自己美好的愿望。

送子观音
2018 年
110 厘米 × 80 厘米

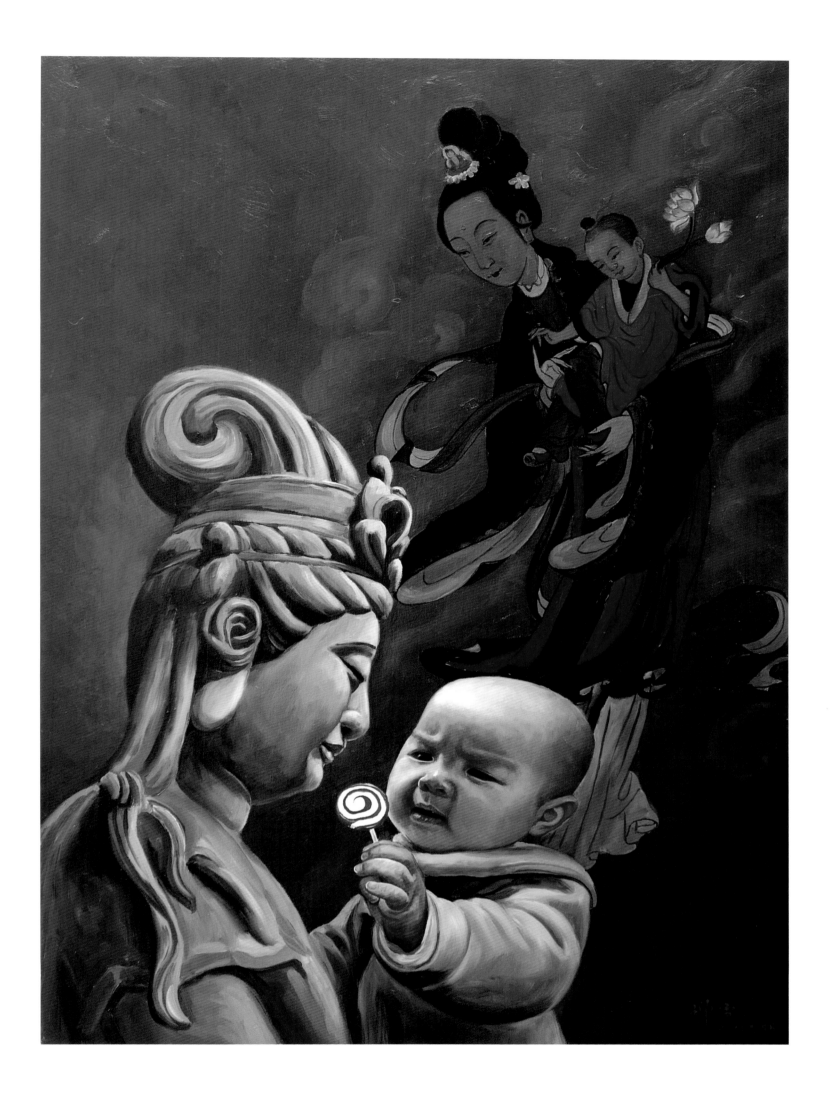

她把自己内心的小秘密悄悄地告诉了菩萨。就像我们在生活中一样，耐心地听一听孩子内心的声音，真正了解孩子内心的世界，与孩子像朋友一样交流。

耳语

2018 年

110 厘米 ×80 厘米

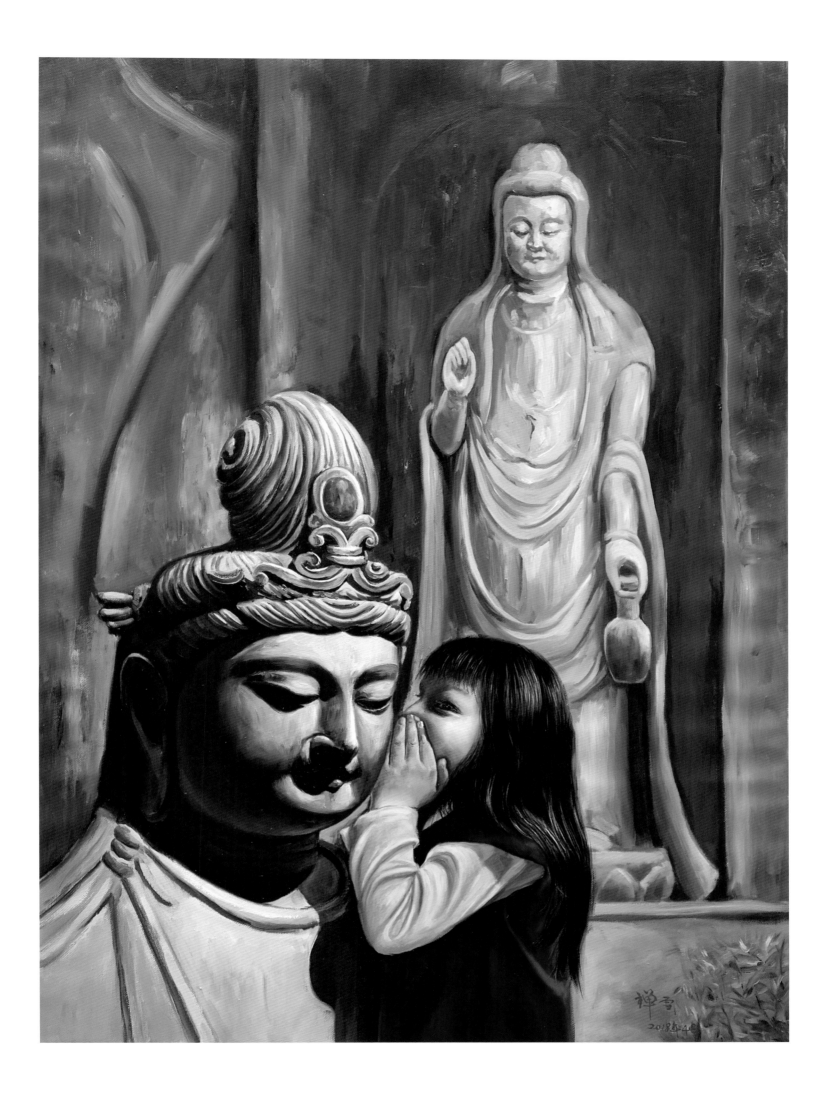

观照就是所谓观照我们心中的"念头"，指的是我们内心因境、因情等各种不同的状况而浮现出来的念头，把"觉知"比喻成猫，"念头"比喻成老鼠，观照就是一个猫捉老鼠的过程，即觉知与念头博弈的过程。

平时在生活中，首先看是否自己有生气烦恼的念头，保持一颗平和的心。

观照

2018 年

100 厘米 ×70 厘米

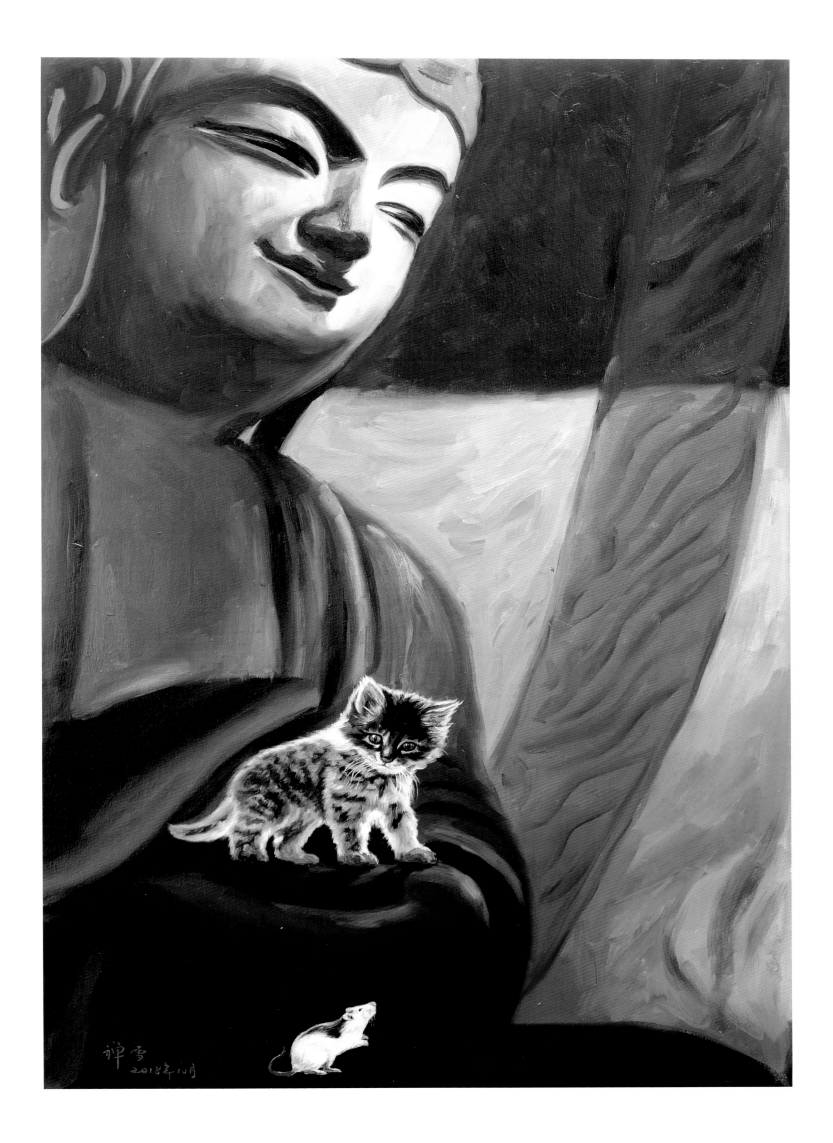

画中慈祥的菩萨如同父母一样和蔼可亲，天真可爱的孩童把美好的音乐与之共享。而菩萨面带慈爱的微笑、耐心地聆听，这种心心相印、没有隔阂的心灵沟通与交流，是我想要表达的。

听音乐
2018 年
100 厘米 ×80 厘米

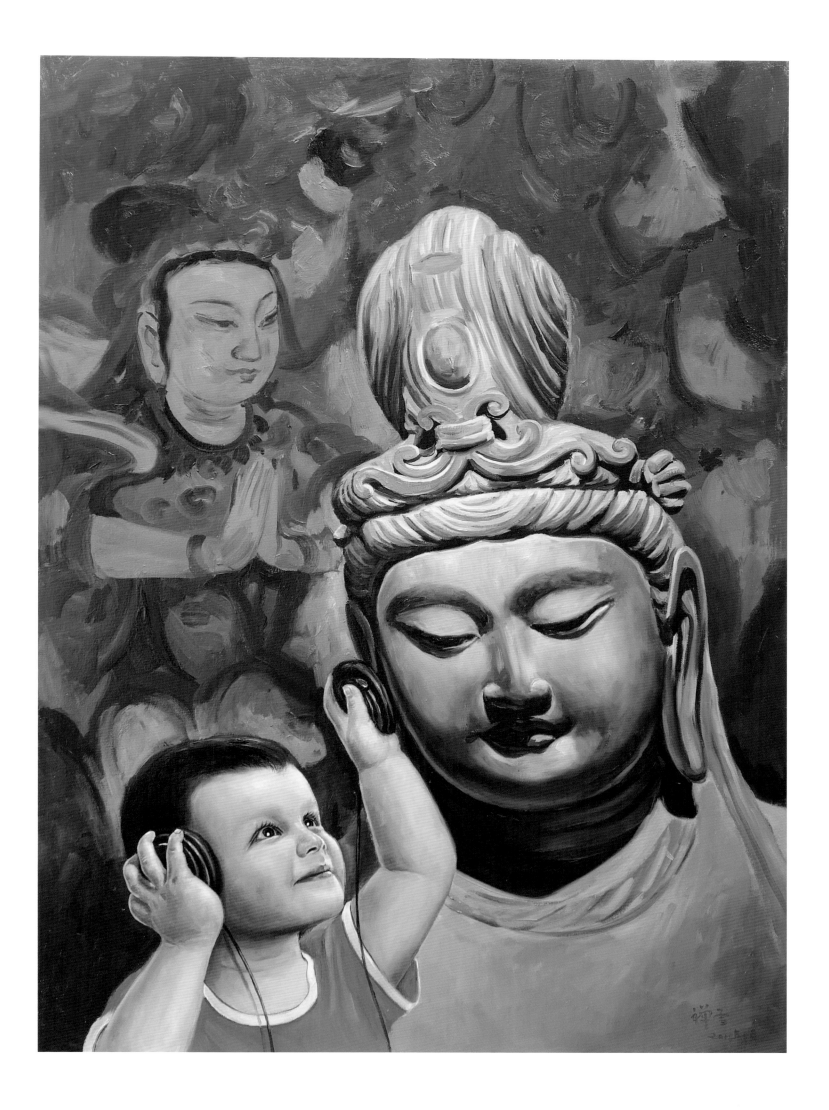

小猫咪全神贯注地凝视着菩萨，菩萨又慈祥地看着它，心与心的沟通，众生皆有佛性，那么的和谐、安静、祥和。

他们在说什么呢？给人无限的想象空间。

心灵的对话

2019 年

110 厘米 ×80 厘米

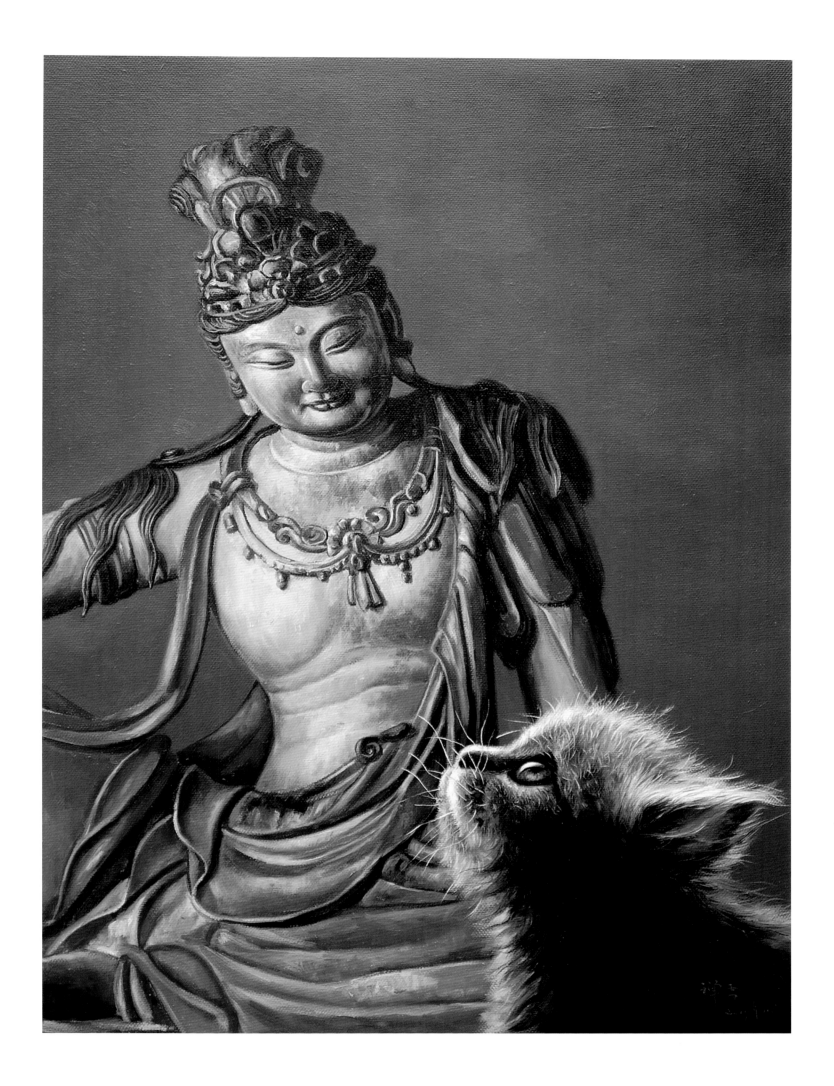

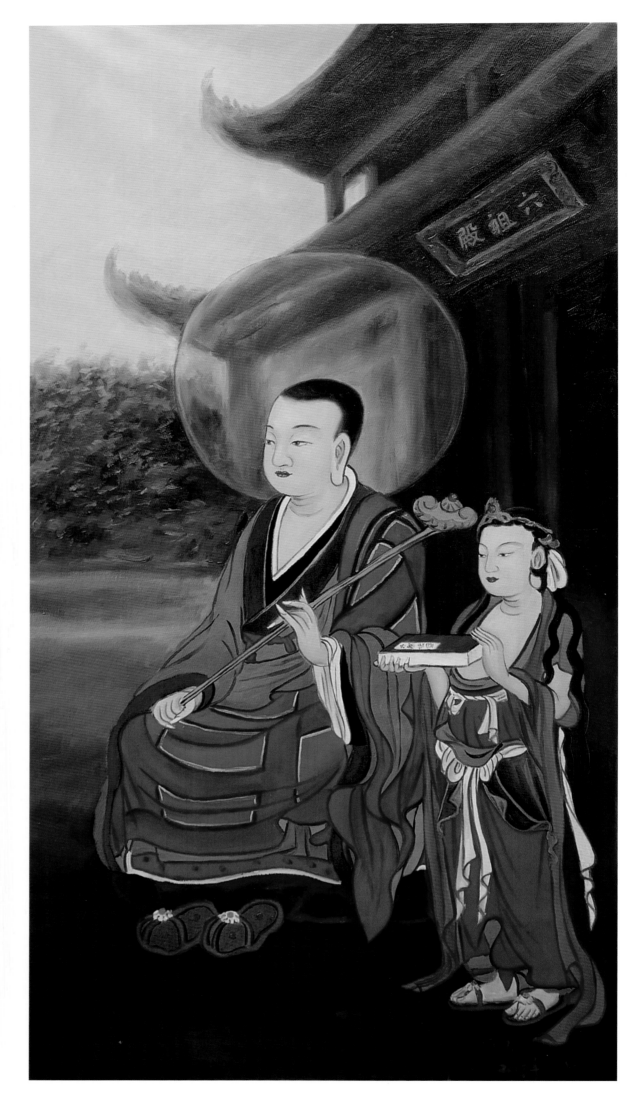

六祖惠能
2019 年
110 厘米 ×95 厘米

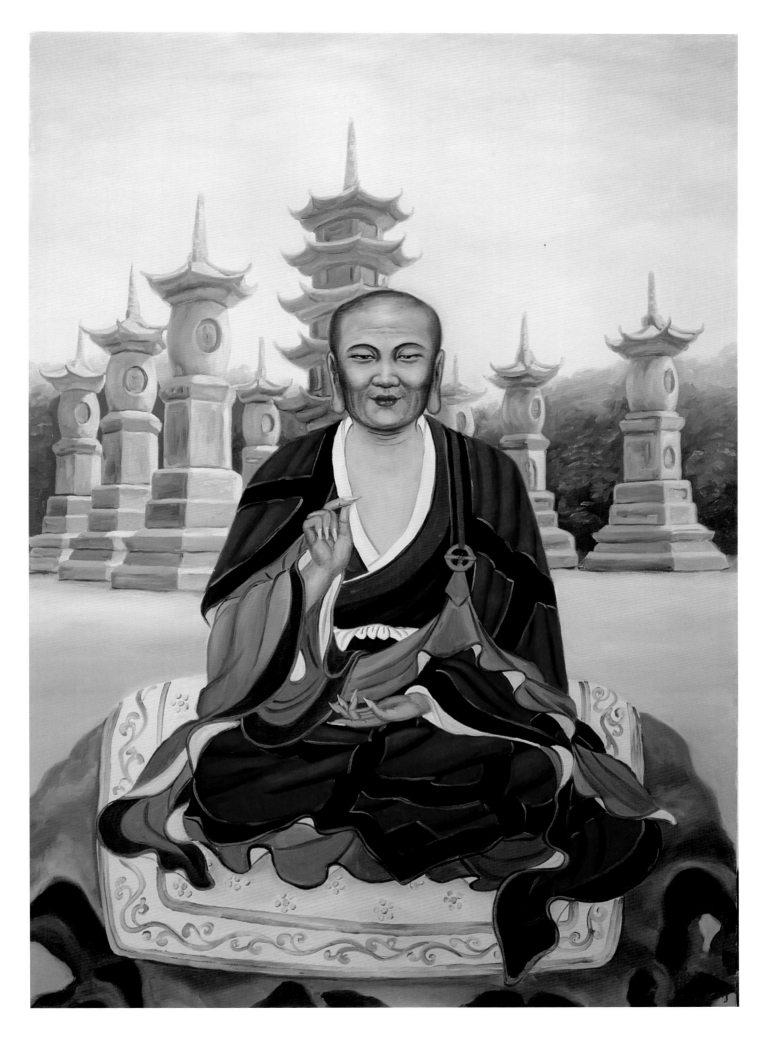

六祖惠能
2019 年
130 厘米 ×90 厘米

心地含诸种，普雨悉皆萌。顿悟华情已，菩萨果自成。

三世佛
2016 年
90 厘米 ×60 厘米

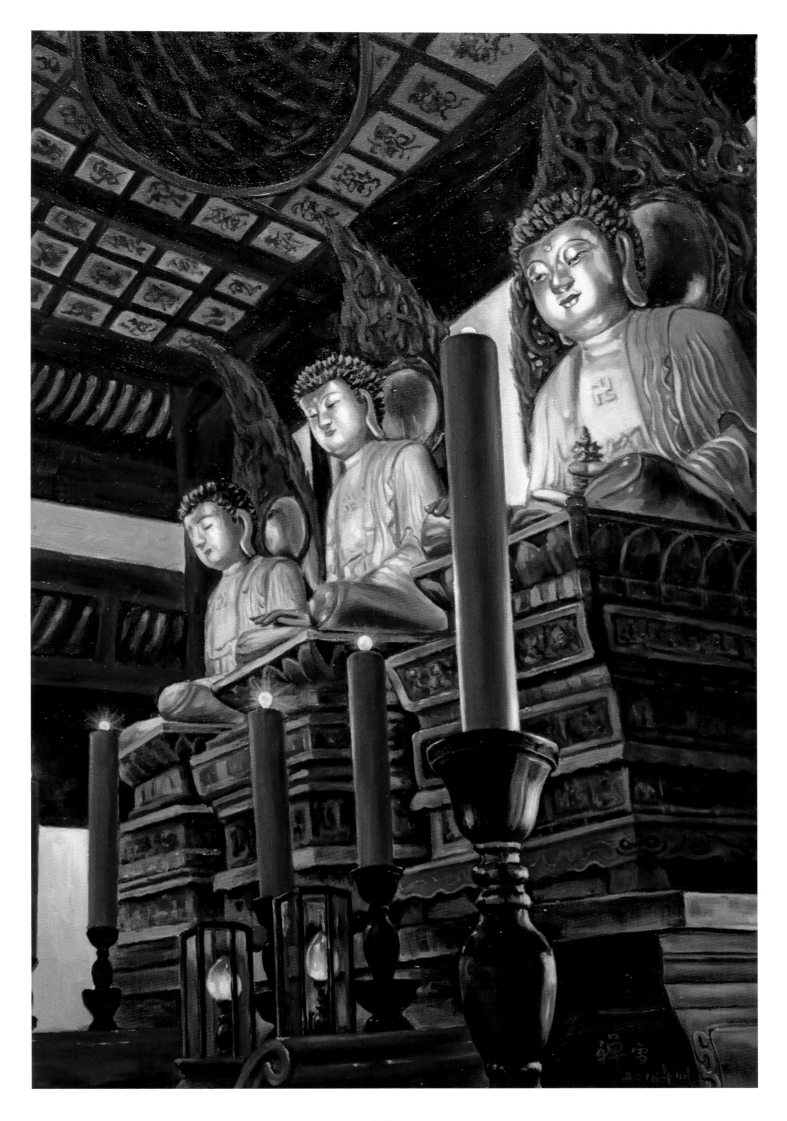

凤凰是古代传说中的百鸟之王，是人们心目中的瑞鸟，天下太平、吉祥和谐的象征，是华夏民族的精神图腾，自古就是中国文化的重要元素。

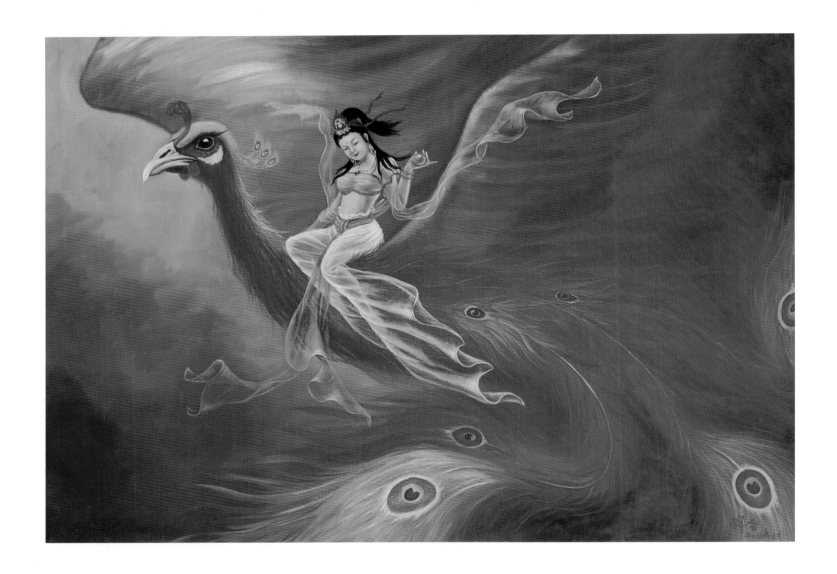

飞天凤凰
2016 年
90 厘米 ×130 厘米

这幅画的名字也是画面中有六只仙鹤的谐音，代表吉祥如意，健康长寿。画面色相橘红色，代表繁荣昌盛，充满阳光活力。牡丹象征端庄优雅，富贵荣华。观音是自在，慈悲，智慧，无所不能的象征。手中的白色莲花纯洁无染，善良清净。

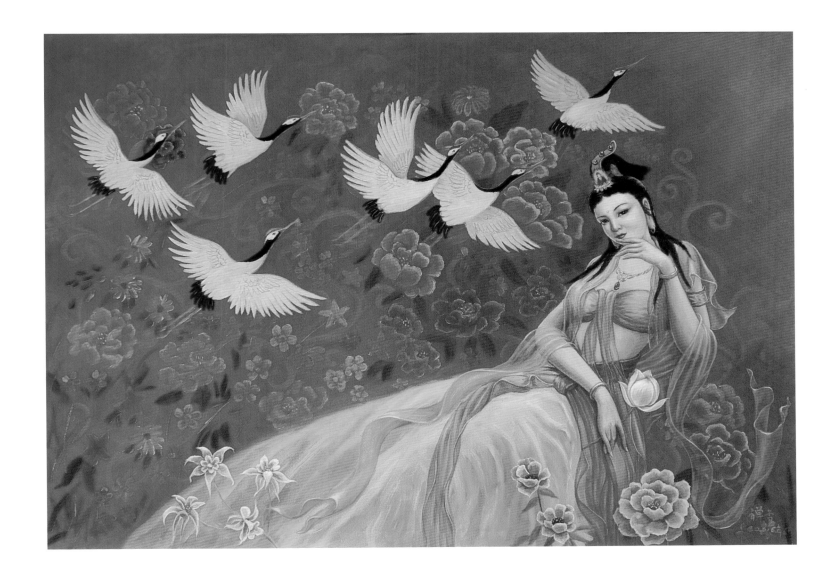

六时祥和

2016 年

90 厘米×130 厘米

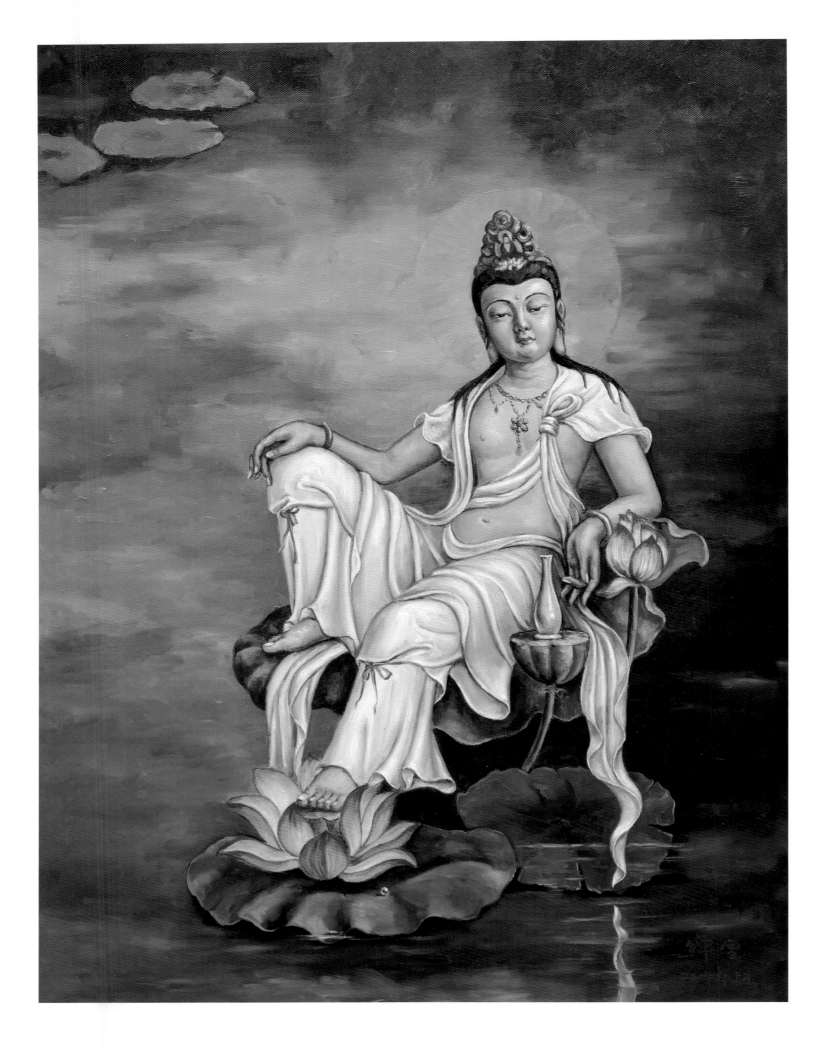

水月观音

2014 年

100 厘米 × 80 厘米

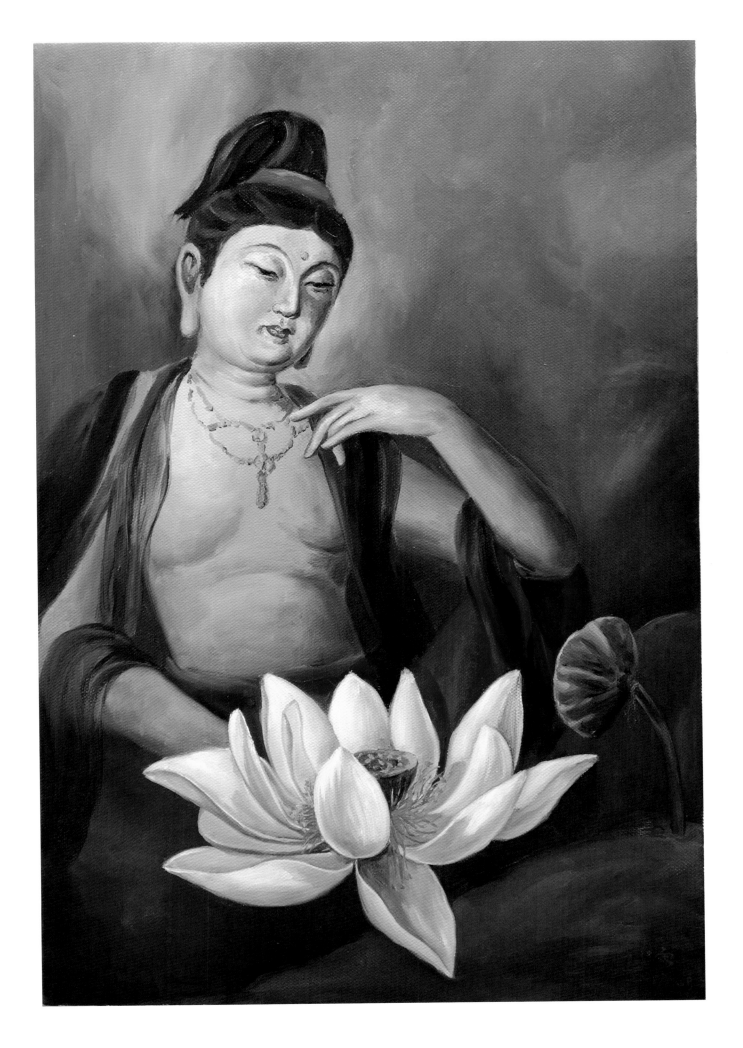

自在观音

2018 年

91 厘米 ×62.5 厘米

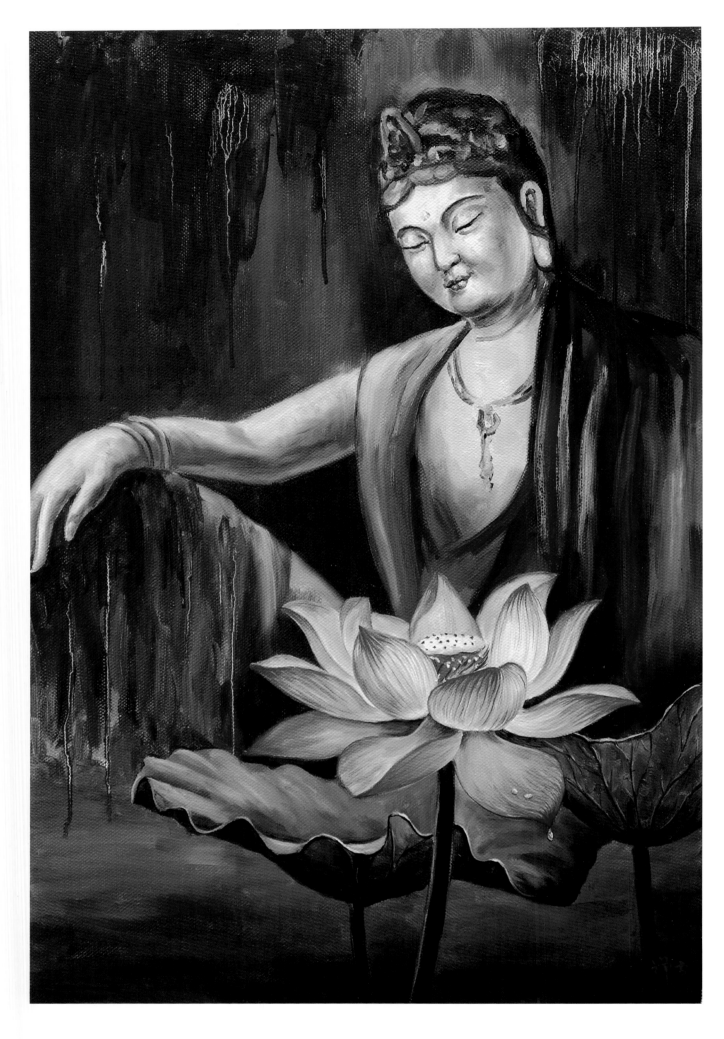

水月观音

2018 年

91 厘米 ×62.5 厘米

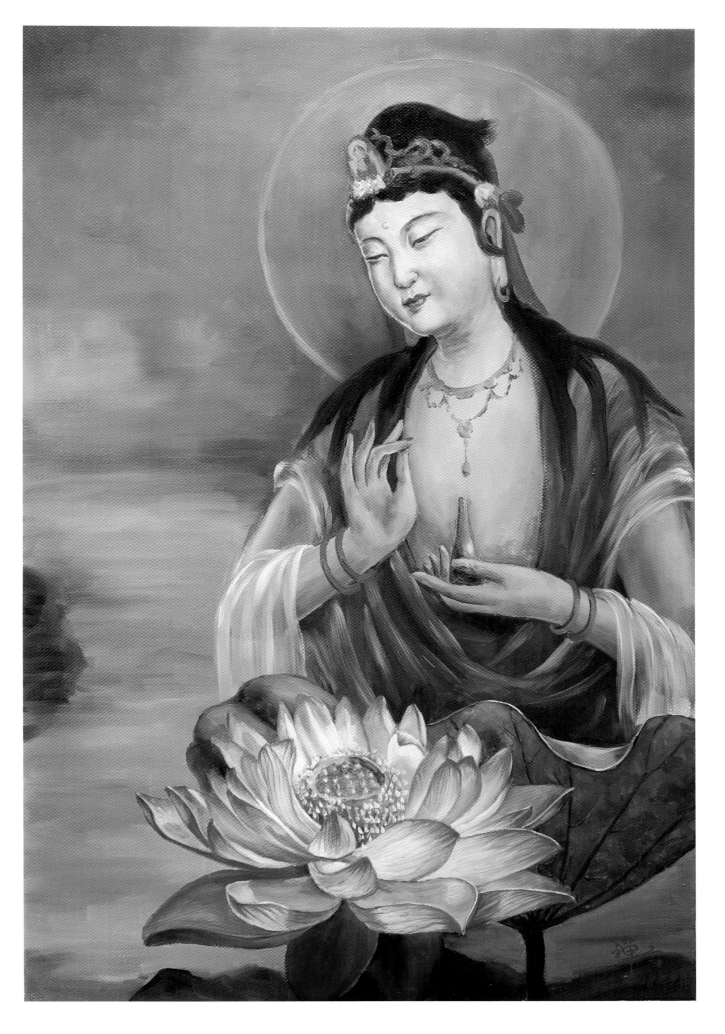

水月观音
2018 年
91 厘米 ×62.5 厘米

荷 · 春荷

2017 年

170 厘米 ×80 厘米

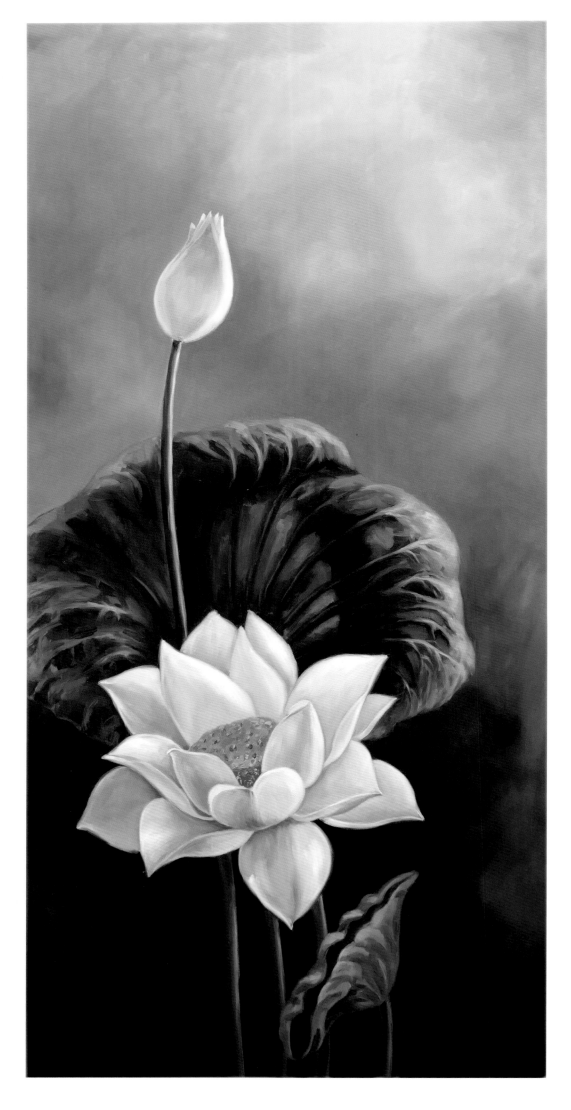

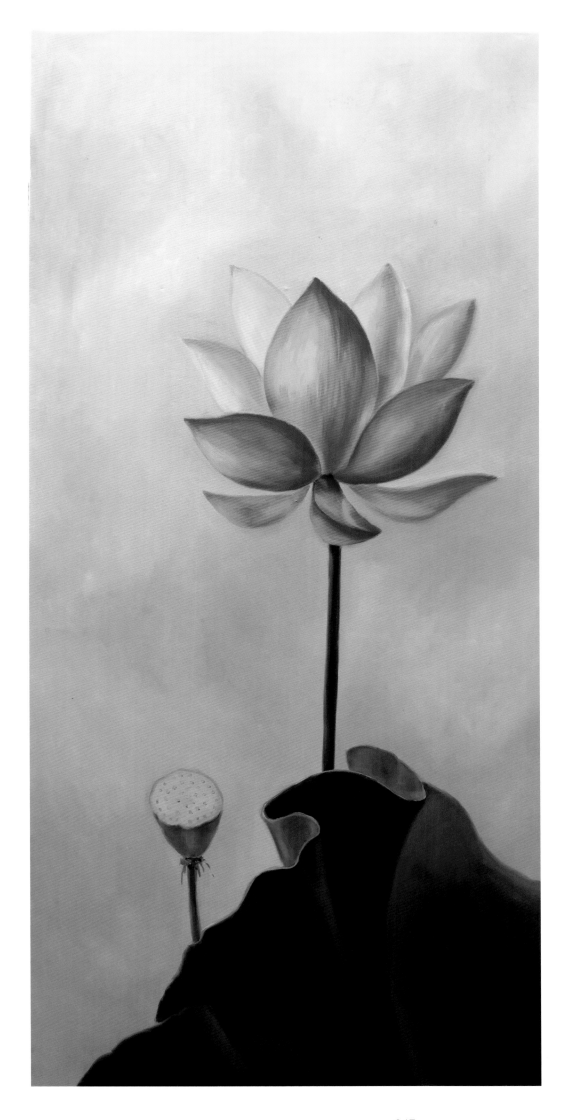

荷 · 夏荷
2017 年
170 厘米 ×80 厘米

年年有余

2017 年

130 厘米 ×70 厘米

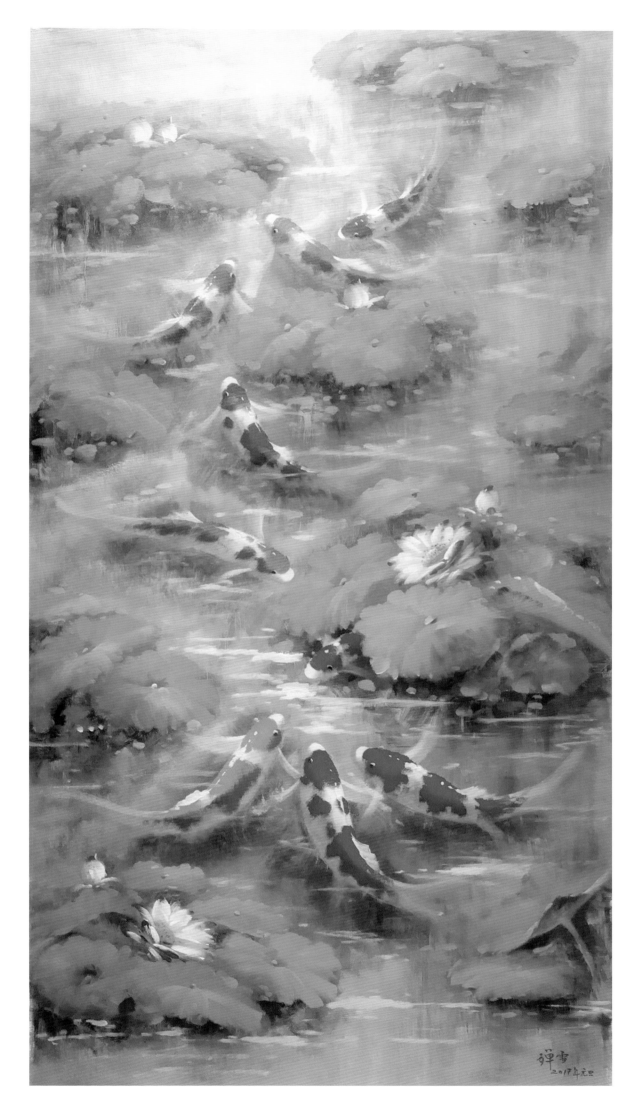

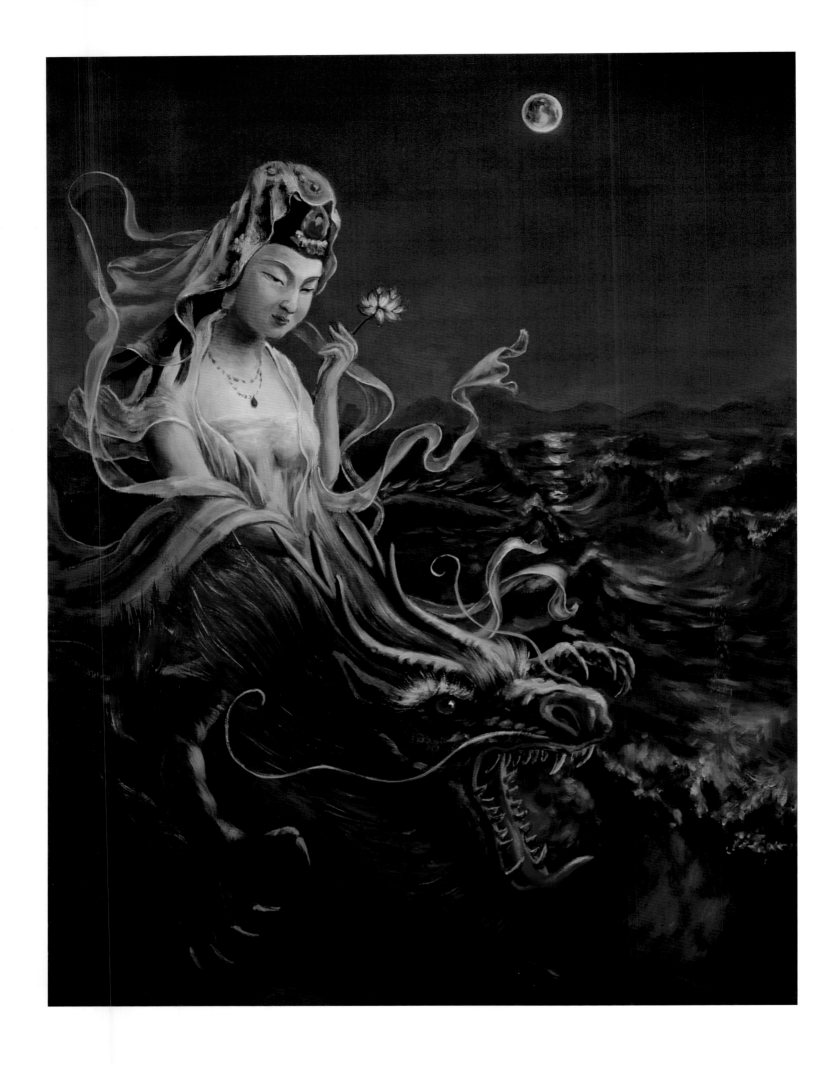

骑龙观音

2018 年

70 厘米 ×50 厘米

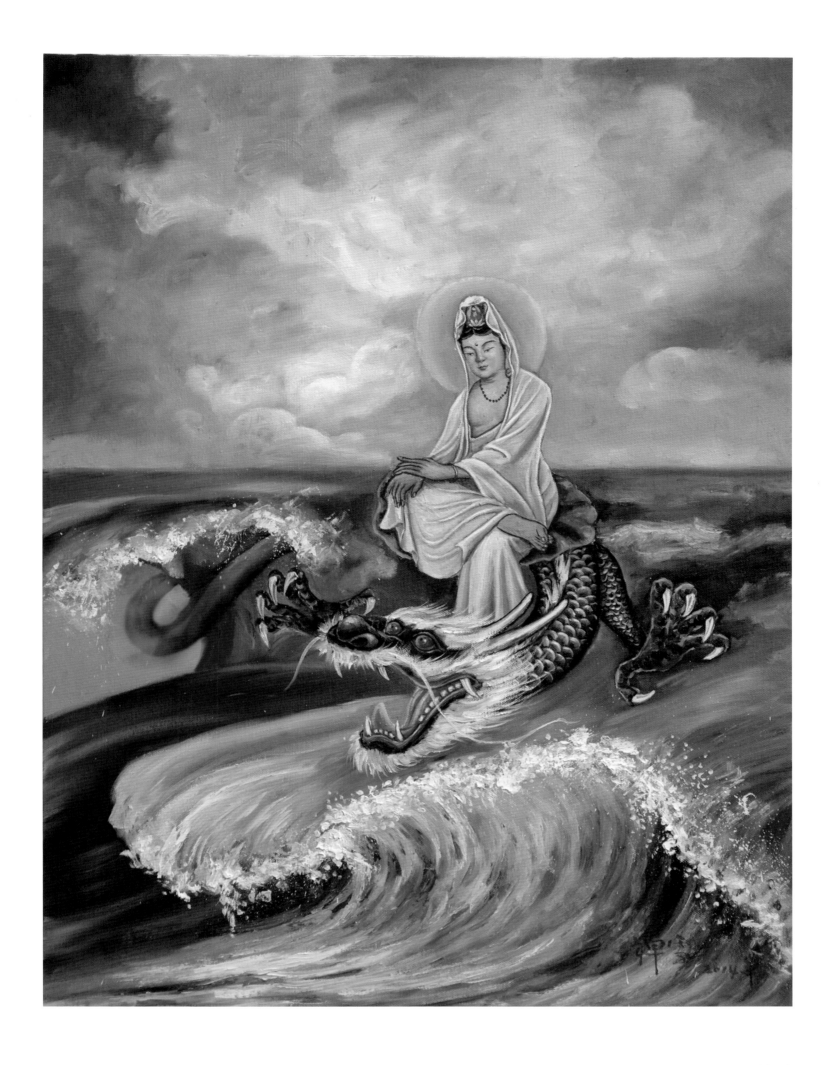

骑龙观音
2014 年
90 厘米 ×70 厘米

中国民间流行的"麒麟送子"传说由来已久。

民间认为麒麟为仁义之兽，是吉祥的象征。俗传积德人家，求拜麒麟观音能为人带来子嗣。

送子观音
2016 年
120 厘米 ×80 厘米

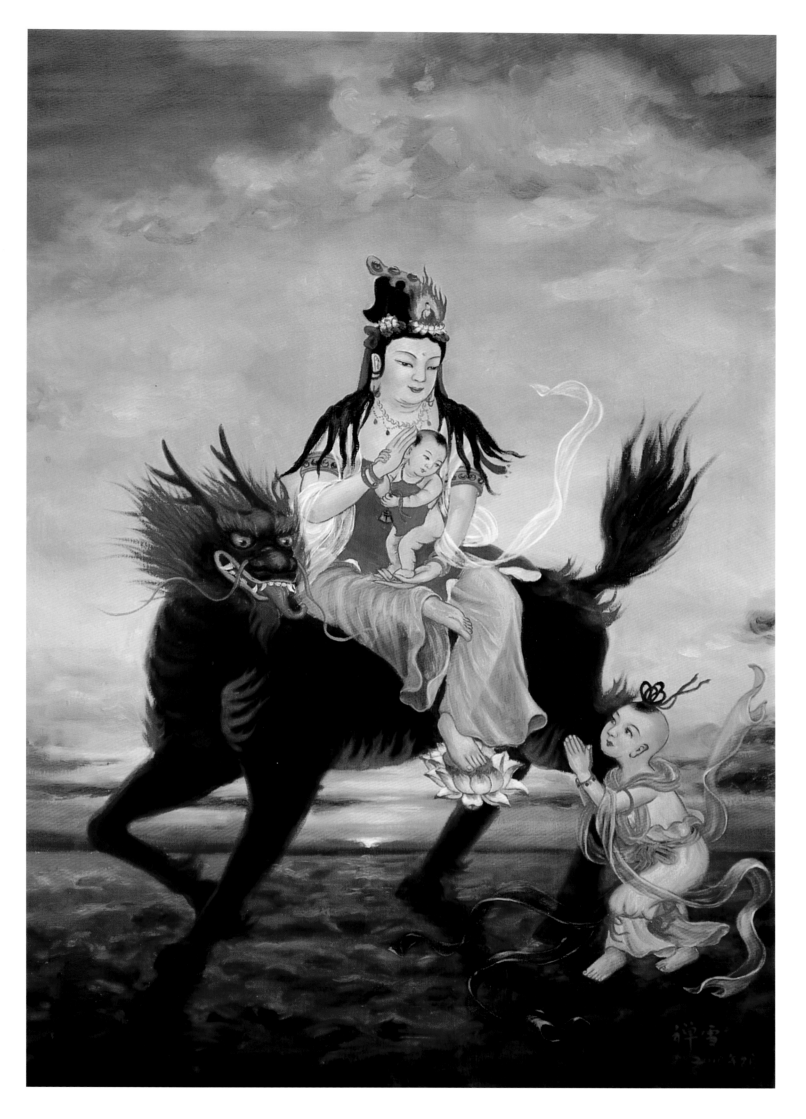

文殊菩萨是大智慧的象征。

右手持金刚宝剑表示智能之利，能斩群魔，断一切烦恼；左手持莲花，花上有金刚般若经卷宝，象征所具无上智慧；坐骑为一只狮子，表示智能威猛。

文殊菩萨
2017 年
100 厘米 × 70 厘米

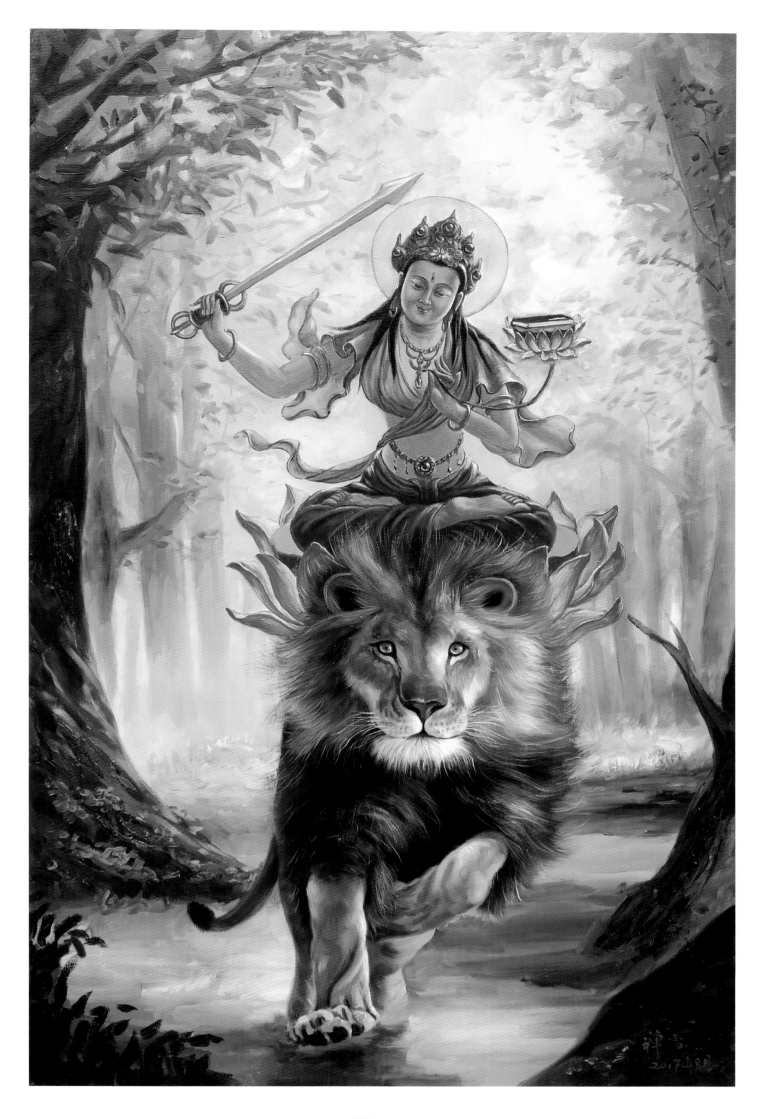

请您静下心来，全神贯注看着画中佛像的鼻子中心点，保持 20 秒，再把视线移开，看看你能看到什么。

如果不专注的人，说明你躁动的心没有平静下来。在生活中心平气和，做起事来才会有个满意的结果。

专注的微笑
2017 年
70 厘米 × 50 厘米

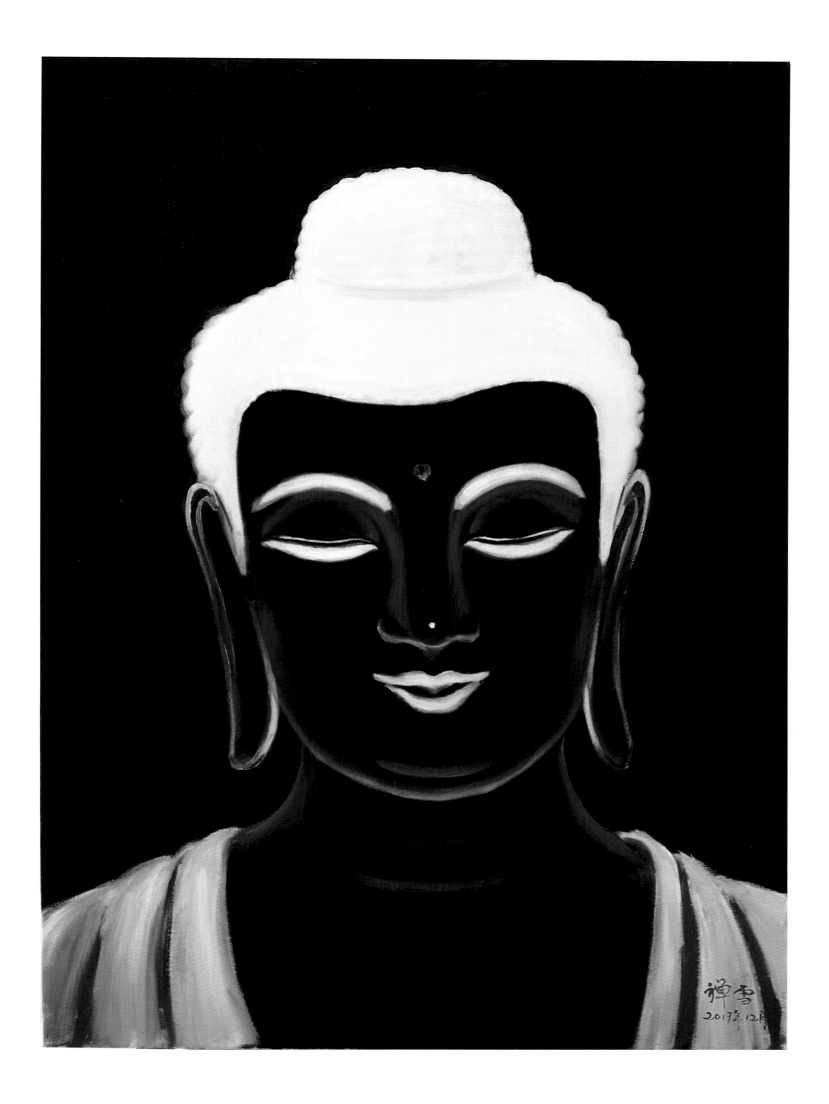

月光遍照，寓意佛陀慈悲、智慧的清净圆满，照耀着山河大地，仿佛是点亮了我们心中的明灯一样，光光相照。正是"一灯能除千年暗，一智能灭万年愚"。

我以绘画的艺术形式，弘扬中华文明，希望更多的人"点亮艺术心灯，开启智慧人生"。

月光遍照
2018 年
110 厘米 ×80 厘米

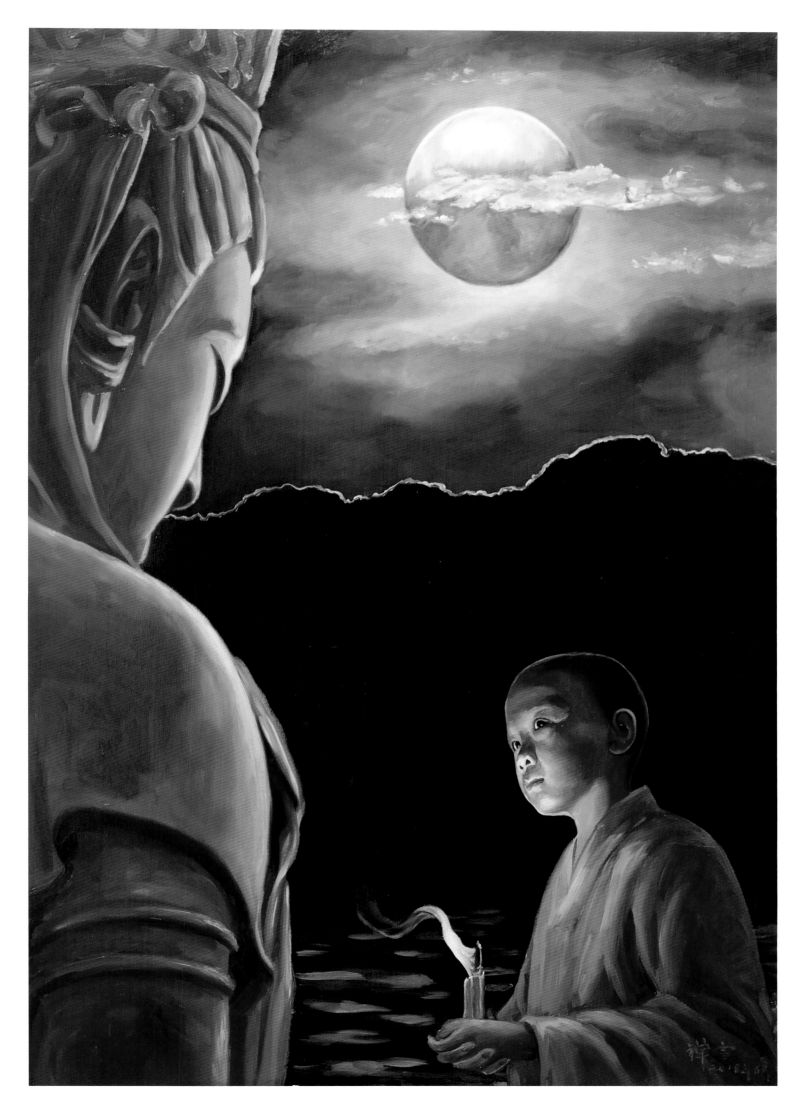

纯洁清净的双眼，传递着内心真诚的祈福。只要我们有慈善的心，不断地用好这个财富来做善事，我们的福报就会不断地增值。

心愿

2016 年

85 厘米 ×120 厘米

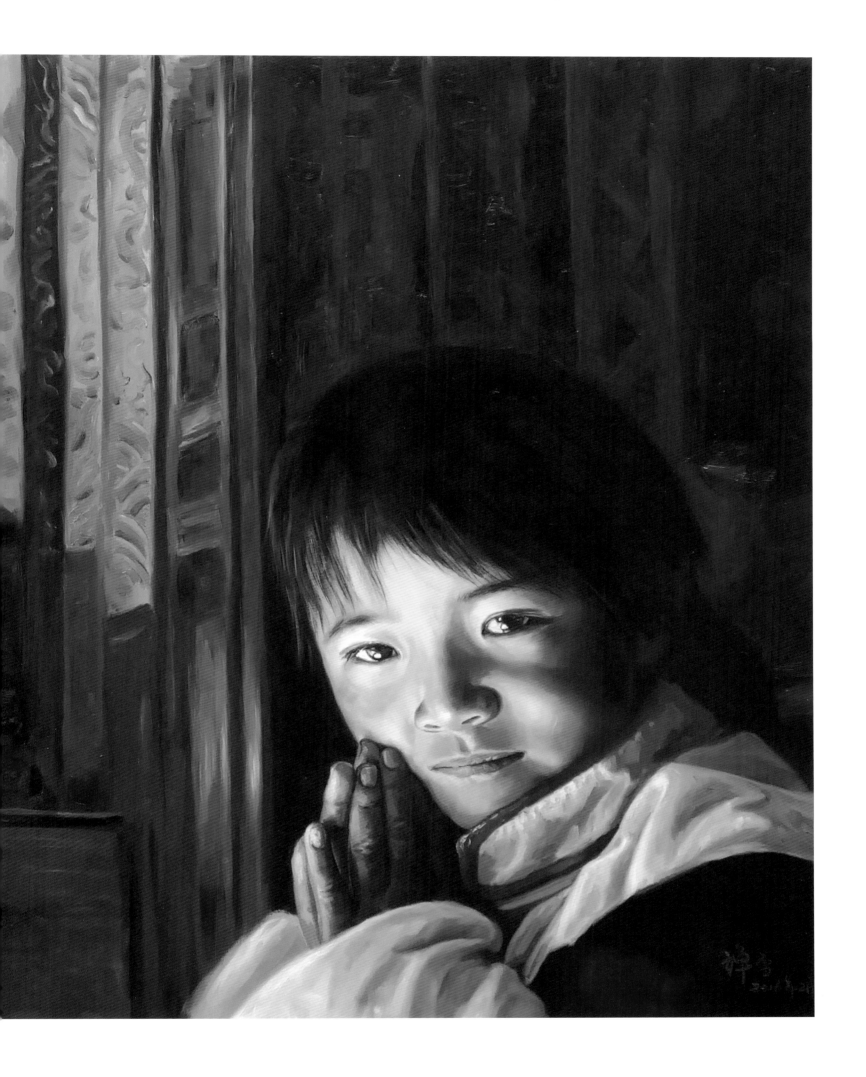

愿我们像弥勒菩萨一样，有一个宽宏大量的胸怀，包容一切的胸襟，笑口常开。

2018 年
80 厘米 ×110 厘米

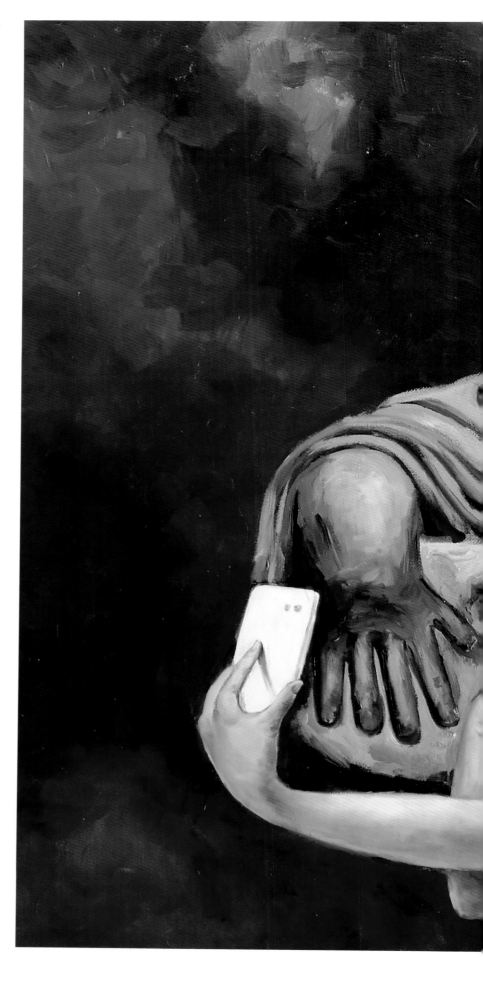

愿我们像弥勒菩萨一样，有一个宽宏大量的胸怀，包容一切的胸襟，笑口常开。

自拍
2018 年
80 厘米 ×110 厘米

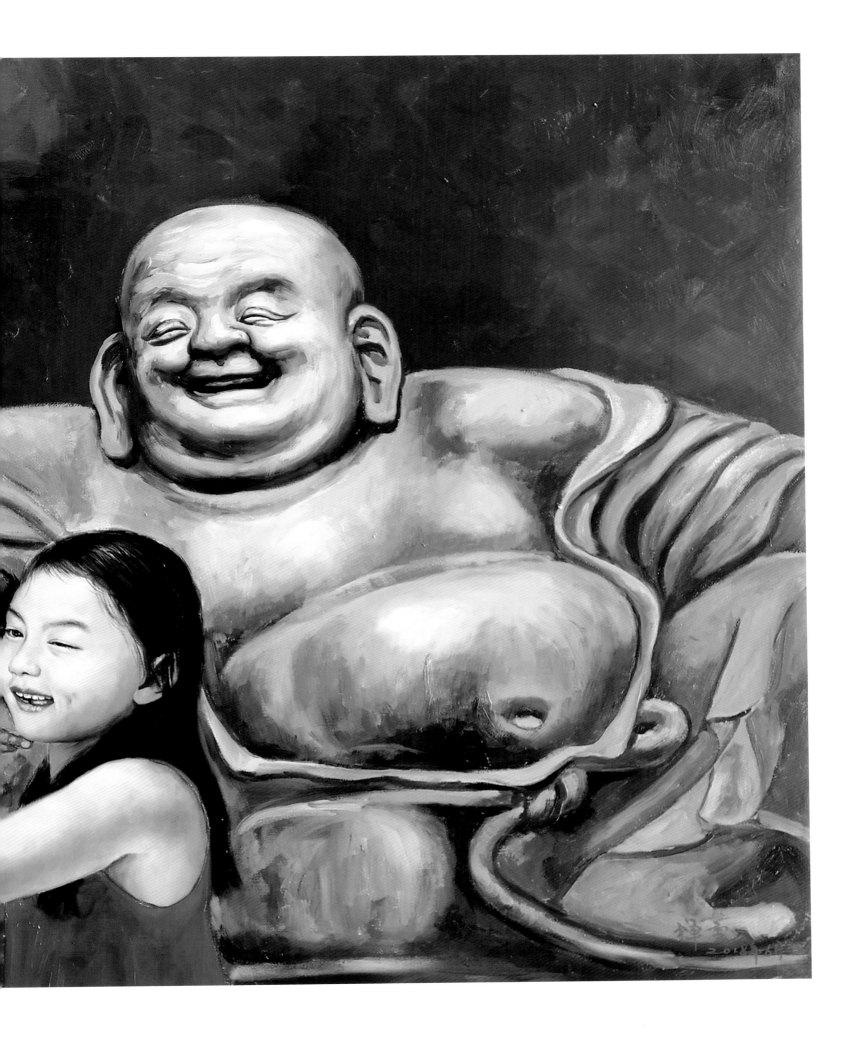

即心名慧，即佛乃定。定慧等持，意
中清净。

思维
2018 年
80 厘米 ×110 厘米

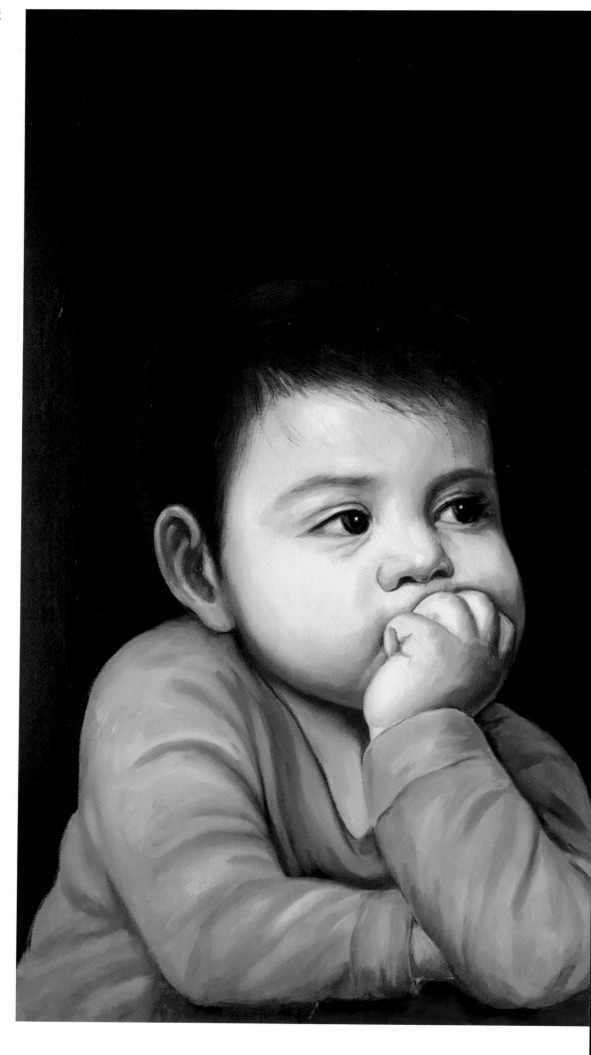

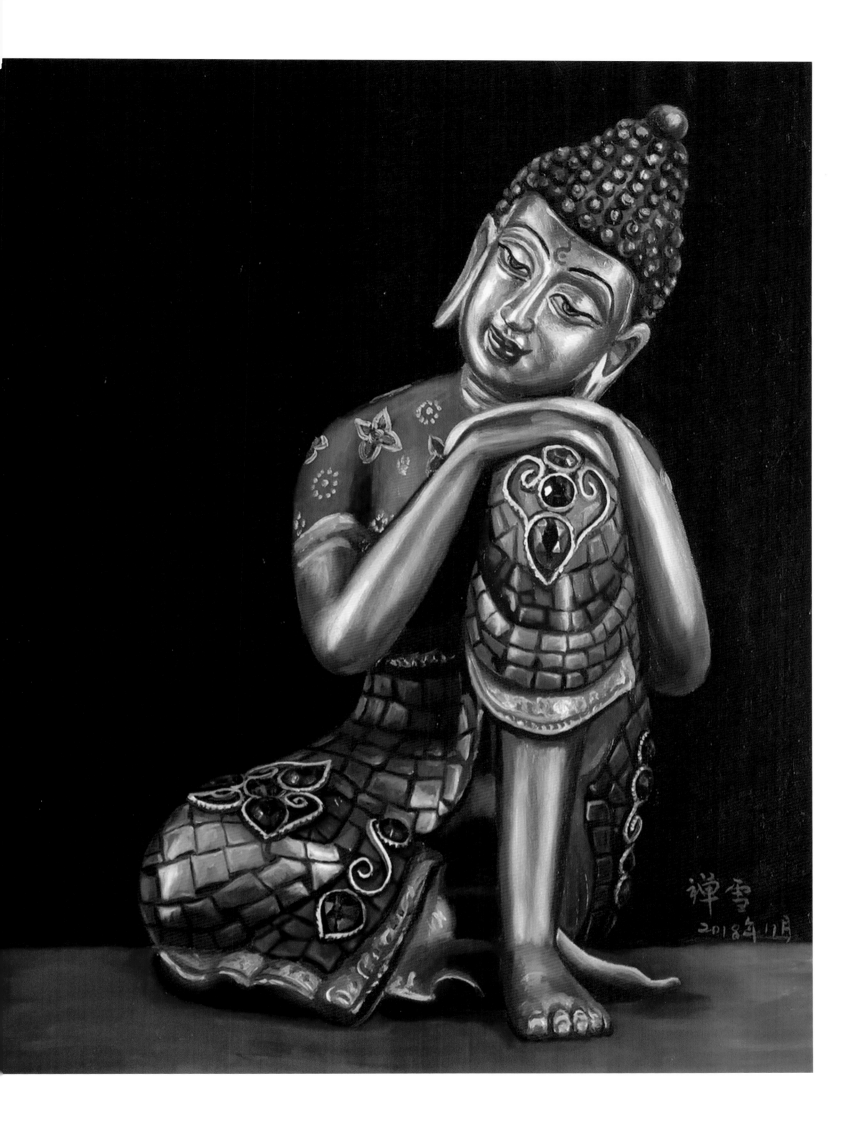

我们时常有一颗感恩的心、谦卑的心和包容的心，人与人
之间才会温暖、和谐。

祈福
2016 年
100 厘米 ×80 厘米

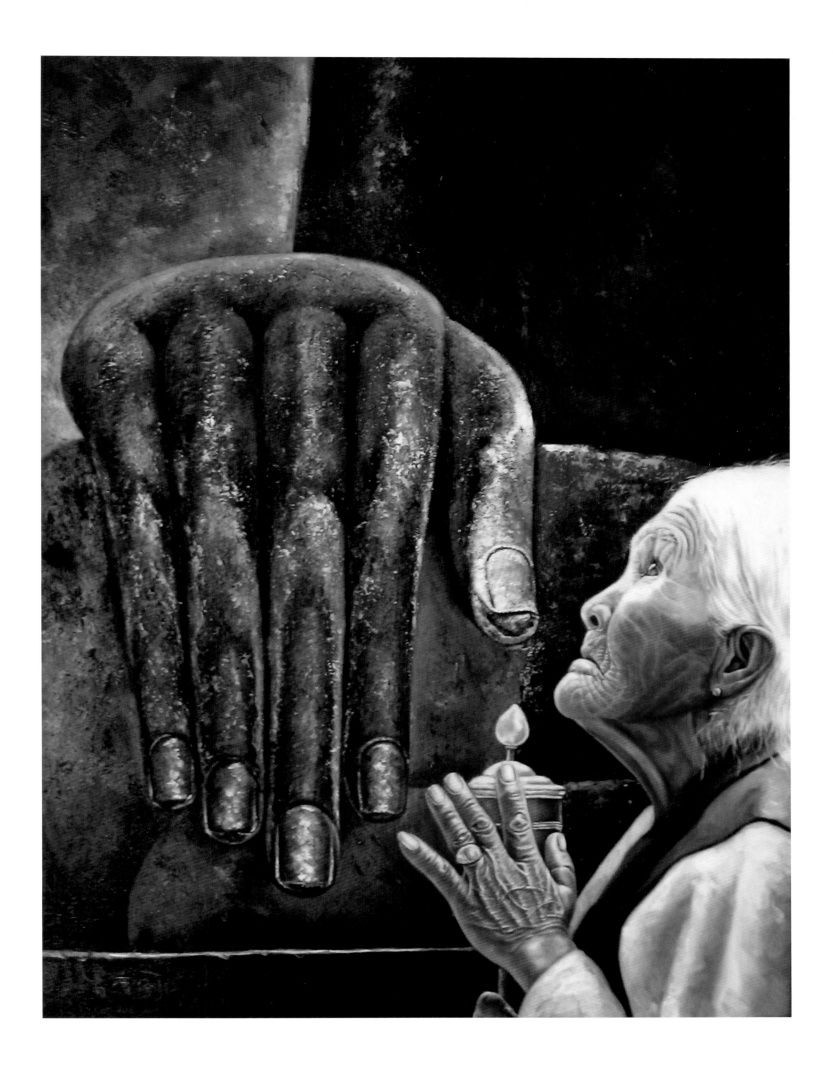

十二圆觉取材于四川安岳石窟。

因此十二位菩萨，能入如来圆明境界，故称十二圆觉菩萨。

圆觉意为"自觉觉他，觉行圆满"，

十二尊菩萨，

代表十二种修行法门，

亦表示着因应十二种不同根基的人而设十二种方便之门，

只要一门深入皆可直至圆觉。

但无论何种法门，

最终必定以入世起一切的善行利益众生才能臻至圆满佛果。

文殊菩萨

普贤菩萨

普眼菩萨

金刚藏菩萨

弥勒菩萨

清净慧菩萨

威德自在菩萨

辨音菩萨

净诸业障菩萨

普觉菩萨

圆觉菩萨

贤善首菩萨

十二圆觉菩萨

文殊菩萨是大智慧的象征。菩萨亦常乘坐狮子坐骑，表示智慧威猛无比、所向披靡、无坚不摧、战无不胜，无畏的狮子吼震醒沉迷的众生。

十二圆觉菩萨 · 文殊菩萨

2012 年

160 厘米 × 100 厘米

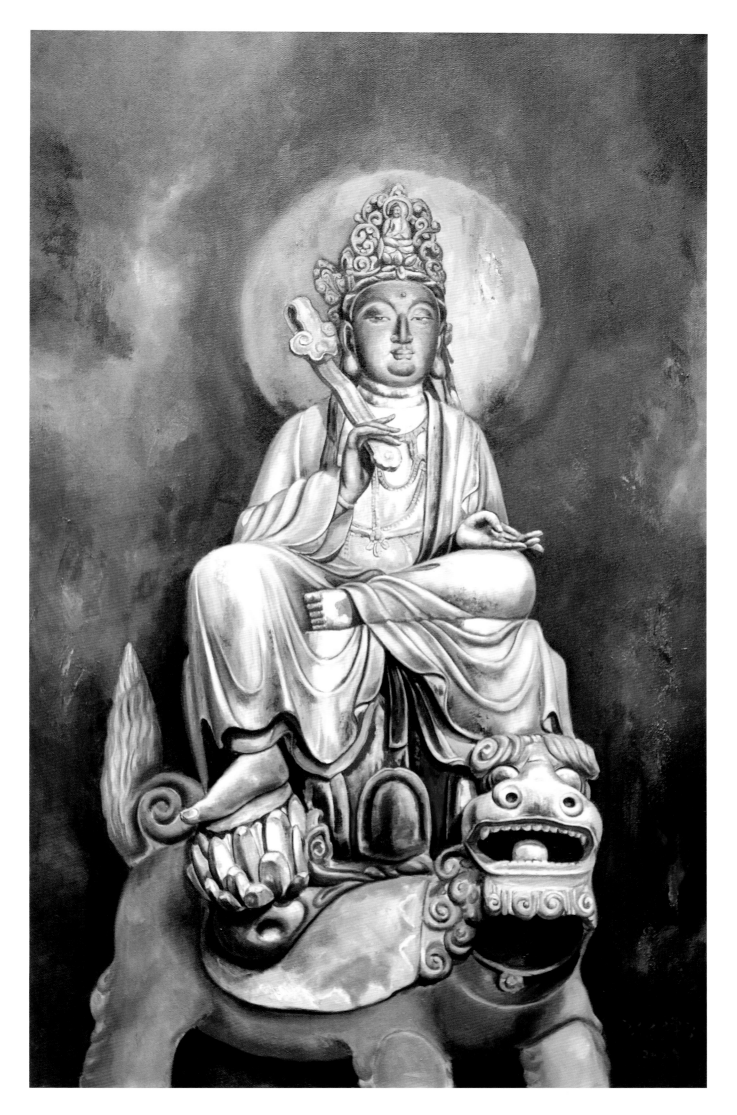

普贤菩萨象征着理德、行德。意思是具足无量大行、弘深誓愿，示现于一切诸佛刹土。

十二圆觉菩萨·普贤菩萨
2012 年
160 厘米 × 100 厘米

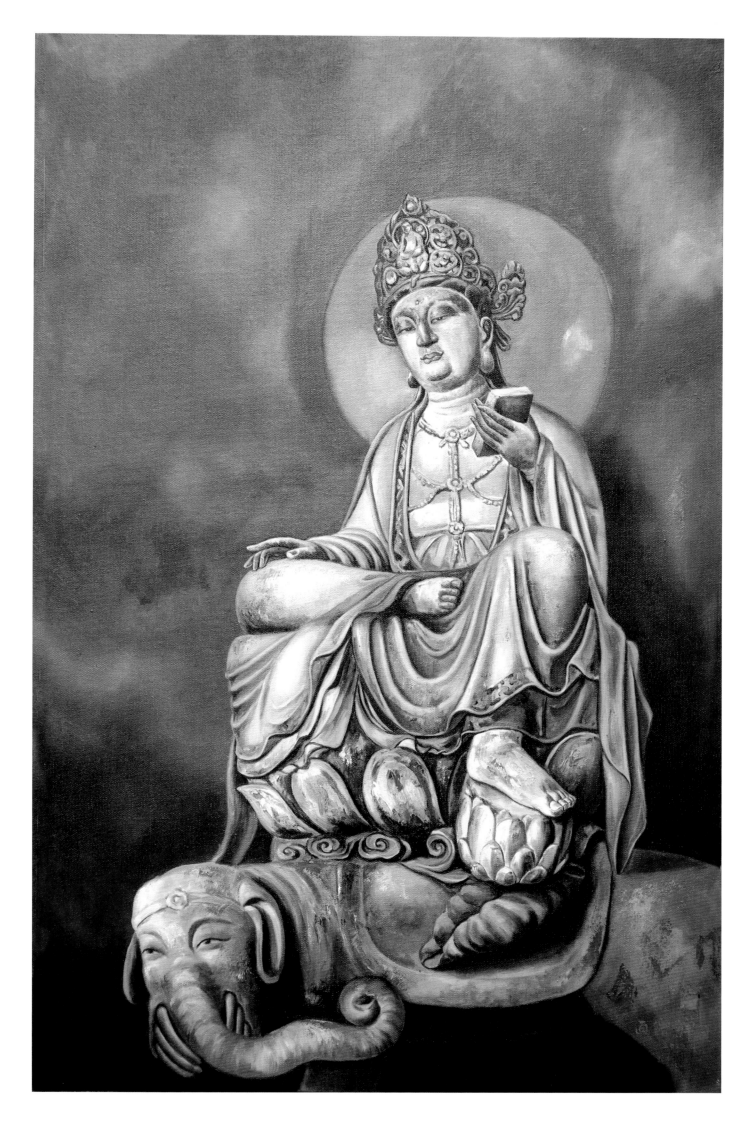

菩萨全跏趺坐，头戴化佛花冠，胸饰璎珞，身着天衣，左手捧一经卷于胸前，天衣覆盖座面。其体态丰盈，端庄典雅，表情慈祥。

十二圆觉菩萨 · 普眼菩萨

2012 年

160 厘米 × 100 厘米

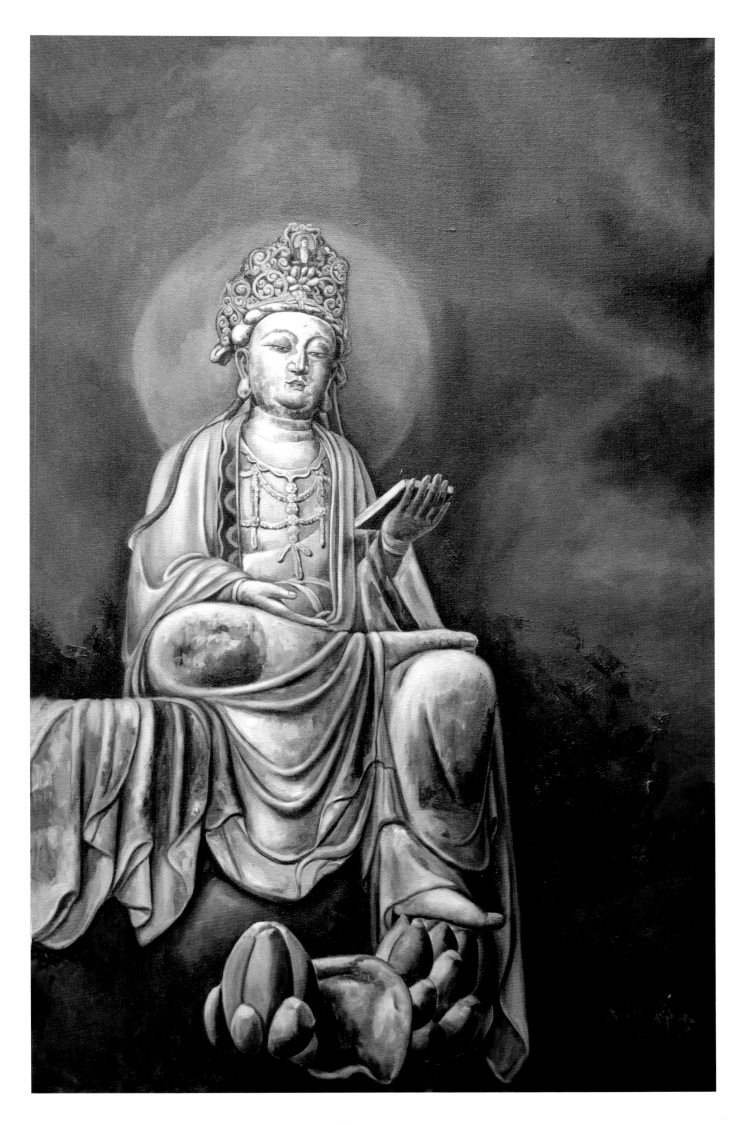

何故名金刚藏？藏即名坚，其犹树藏，又如怀孕在藏，是故坚如金刚，是诸善根，一切余善根中，其力最上，犹如金刚，亦能生成人天道行，诸余善根所不能坏，故名金刚藏。

十二圆觉菩萨·金刚藏菩萨

2012 年

160 厘米 × 100 厘米

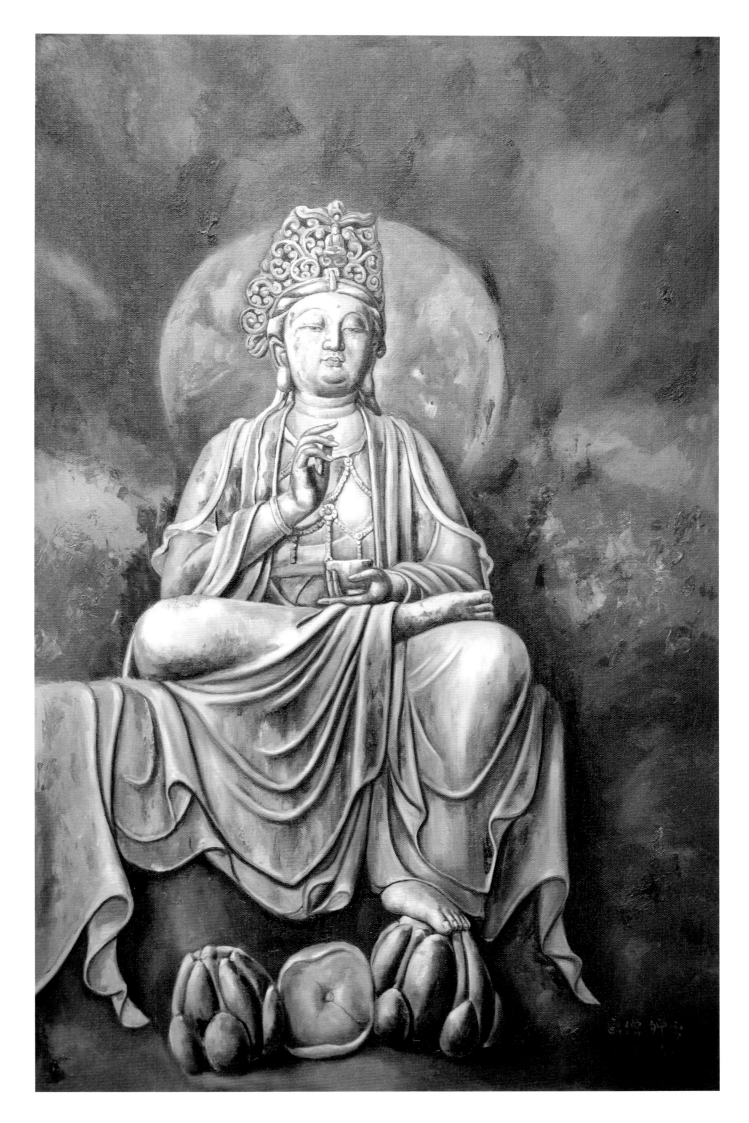

弥勒菩萨又译为慈氏菩萨、慈能济喜，菩萨教授我们要有广大心量，有包容的心，有容忍力量，我们就会得到相貌圆满的果报。学习最殊胜的智慧，用智慧去办事，用智慧去利益人民，从心底远离贪嗔痴等烦恼，才会像如来一样自觉、觉他、觉行圆满。

十二圆觉菩萨 · 弥勒菩萨

2012 年

160 厘米 × 100 厘米

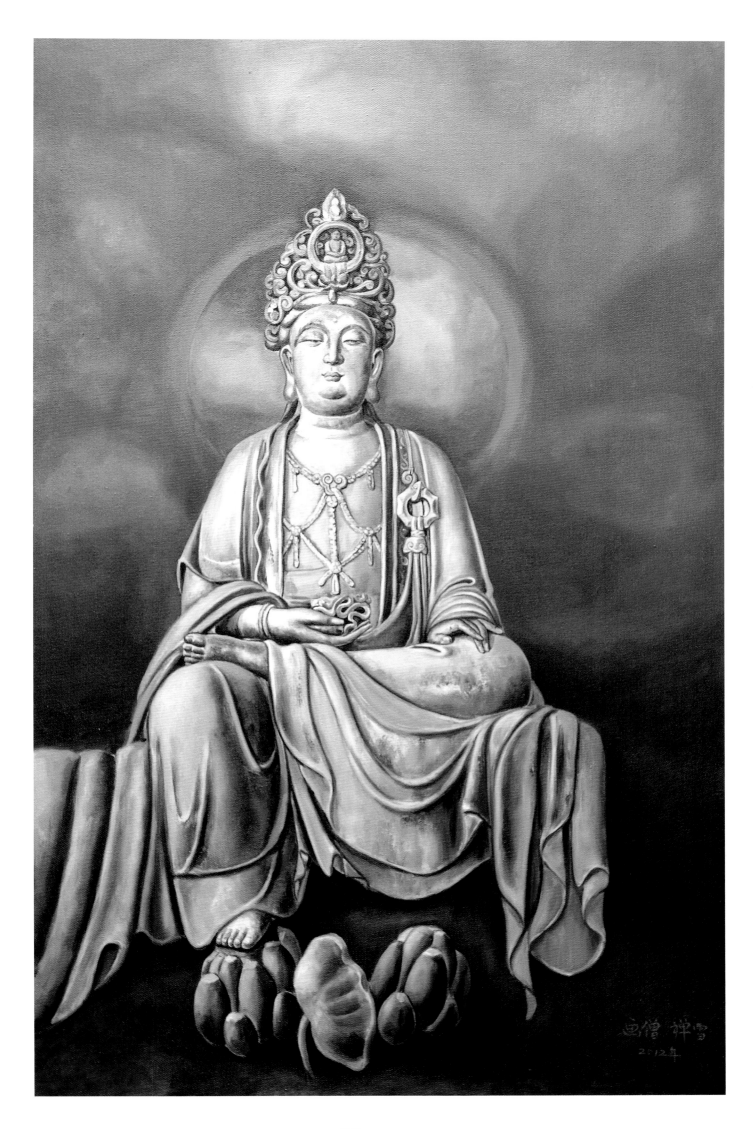

菩萨形象为右手持莲花，莲台上竖螺，左手扬掌，半跏趺坐。谓此菩萨得自在，同佛境界，从法而生，故称法生，即从自性清净之法而生之意。

十二圆觉菩萨·清净慧菩萨

2012 年

160 厘米 × 100 厘米

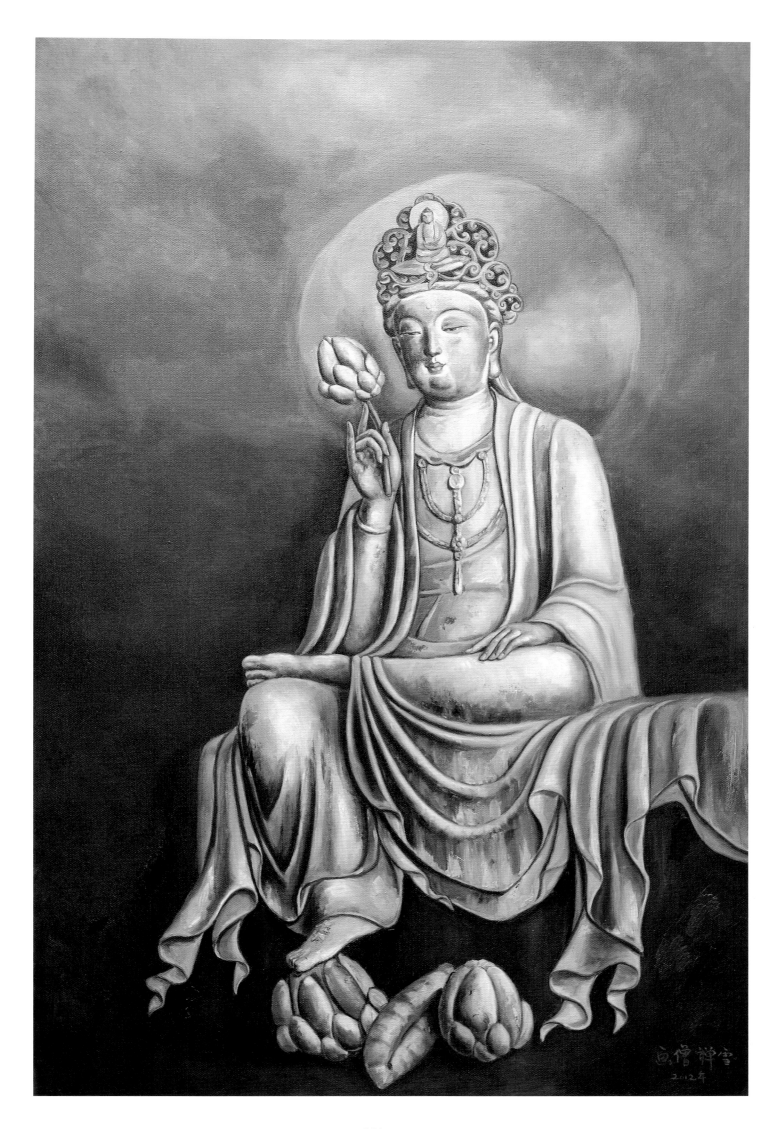

可畏为威，可爱为德。法华嘉祥疏七曰："畏则为威，爱则为德，又折伏为威，摄受为德。"威德自在菩萨的含义是德性的成就，自然解脱自在而威仪庄严。

十二圆觉菩萨·威德自在菩萨

2012 年

160 厘米 × 100 厘米

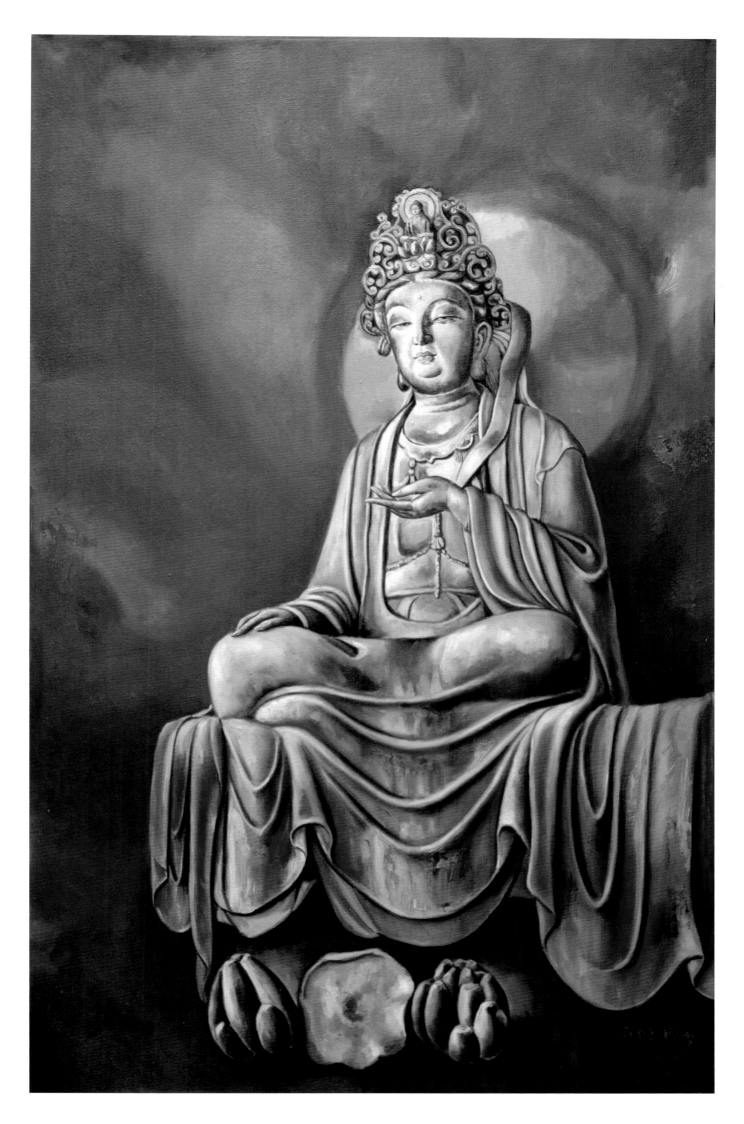

佛以一音遍于万类。此菩萨善能辨别随类圆音，故名辨音。寓意：擅长以音声宣传佛理，教益众生。

十二圆觉菩萨·辨音菩萨

2012 年

120 厘米 × 100 厘米

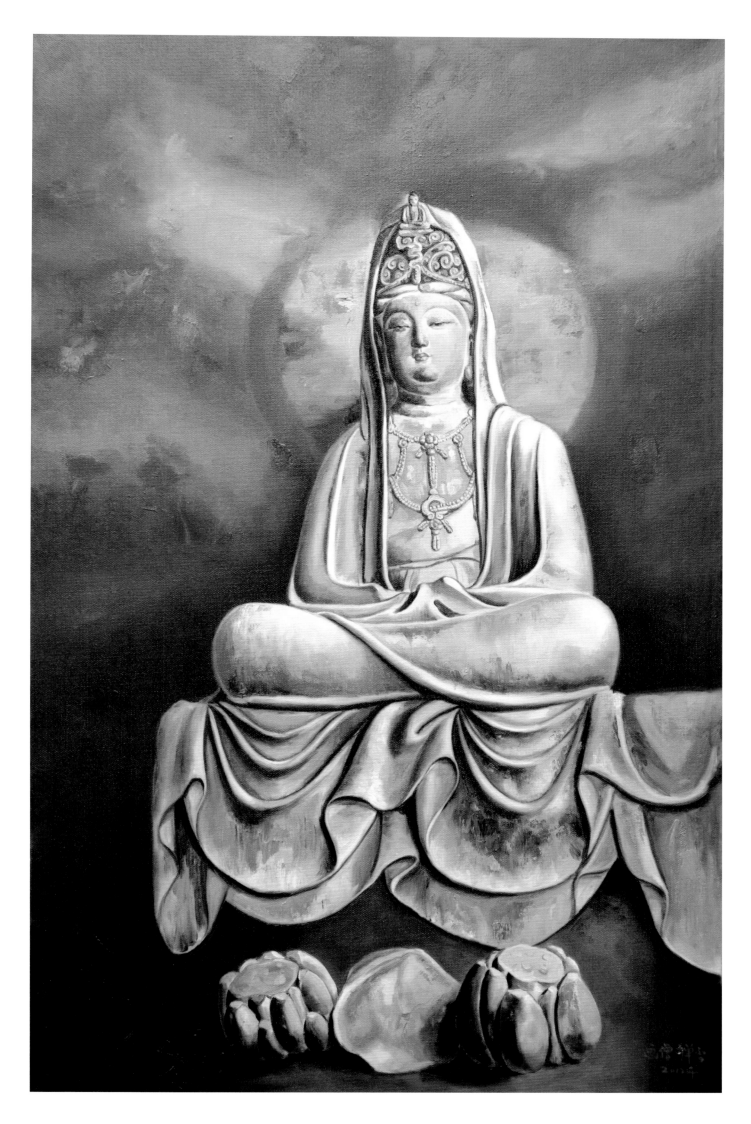

085

乃消除一切烦恼业苦之谓，能够消除种种阻碍自己"解脱"的业障。

十二圆觉菩萨 · 净诸业障菩萨

2012 年

160 厘米 × 100 厘米

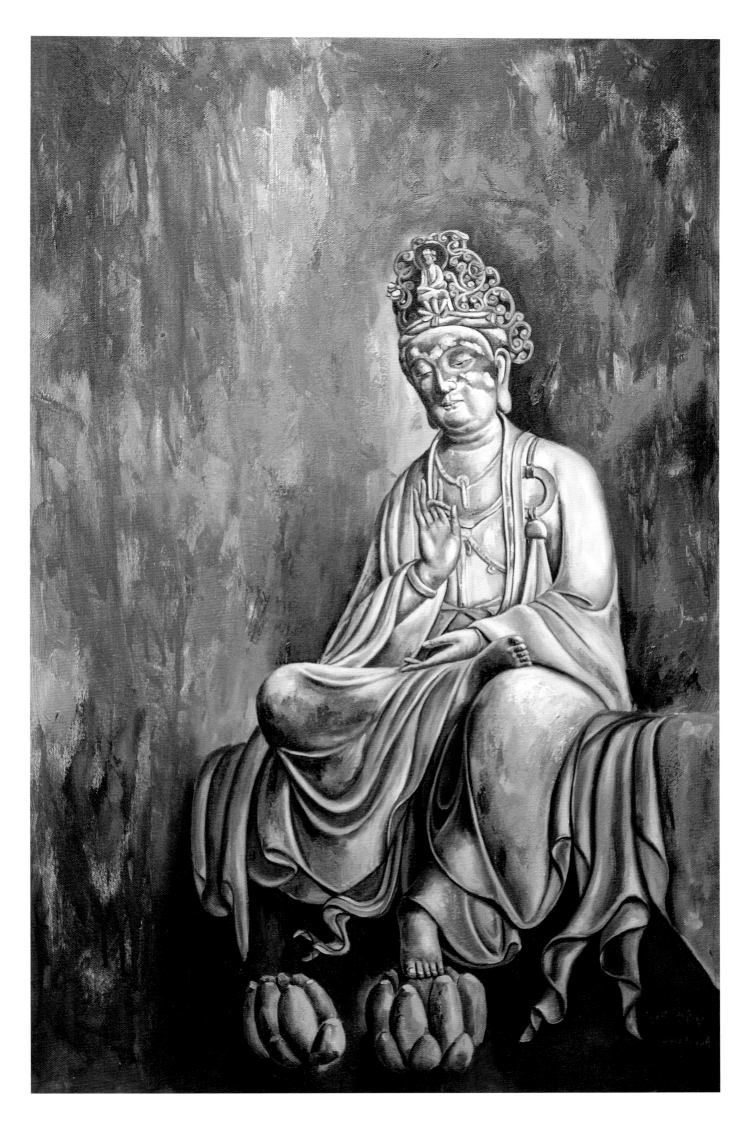

"普"乃普遍，"觉"有觉察、觉悟之义。觉察乃察知恶事也，觉悟乃开悟真理也。圣者能觉知烦恼障而不受其害，故称之为觉；无明之昏暗如睡眠，但圣慧乍起则朗然如得寐，故名为觉。

十二圆觉菩萨·普觉菩萨
2012 年
160 厘米 × 100 厘米

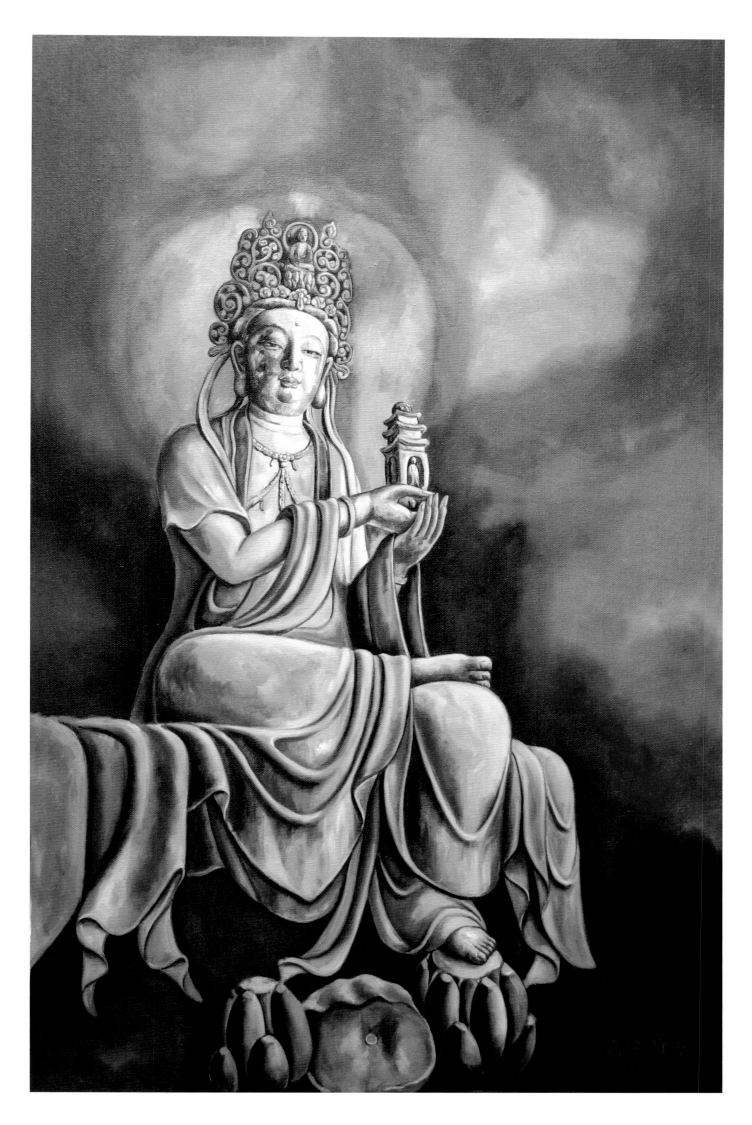

觉者圆满之觉性也。一切有情皆有本觉真心。自无始以来，常住清
净，昭昭不昧，了了常知。

十二圆觉菩萨·圆觉菩萨
2012 年
160 厘米 × 100 厘米

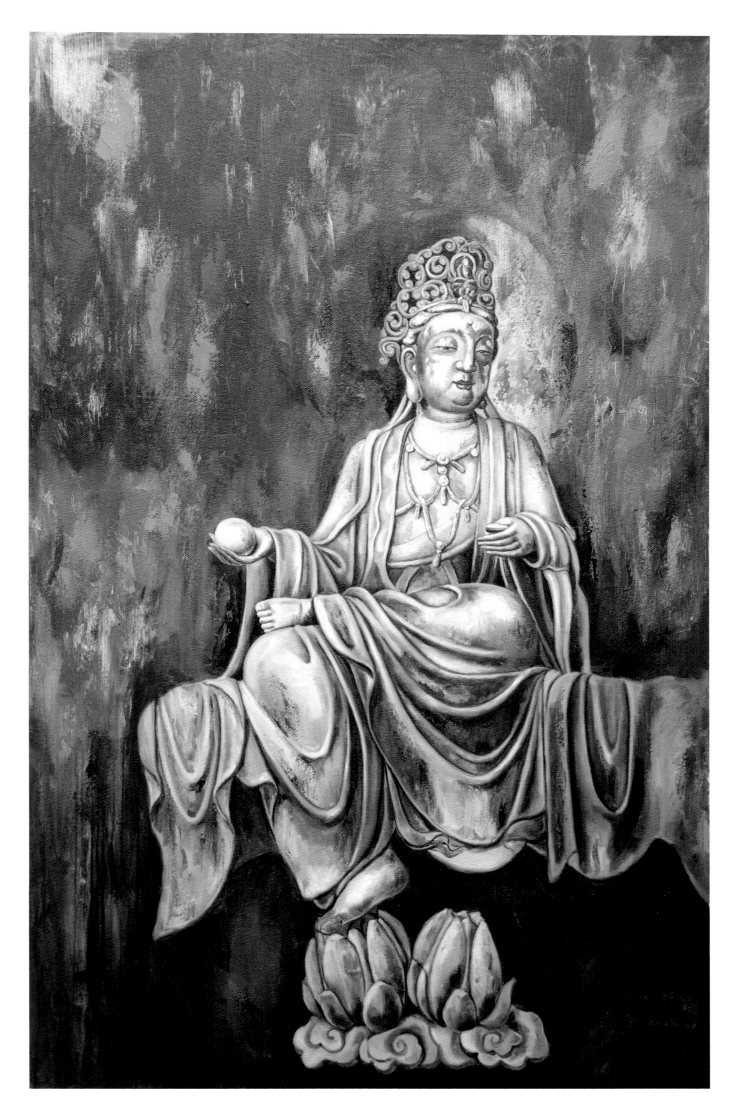

贤而行善乃贤善。调柔善顺曰贤，贤之与善意义无别。贤则亚圣，善则顺理。首是头首。欲使万善齐兴，俱顺真理成正因位。亚次圣果者必籍经教流通，经教流通是贤善之首故。

十二圆觉义 · 贤善首菩萨

2012 年

160 厘米 × 100 厘米

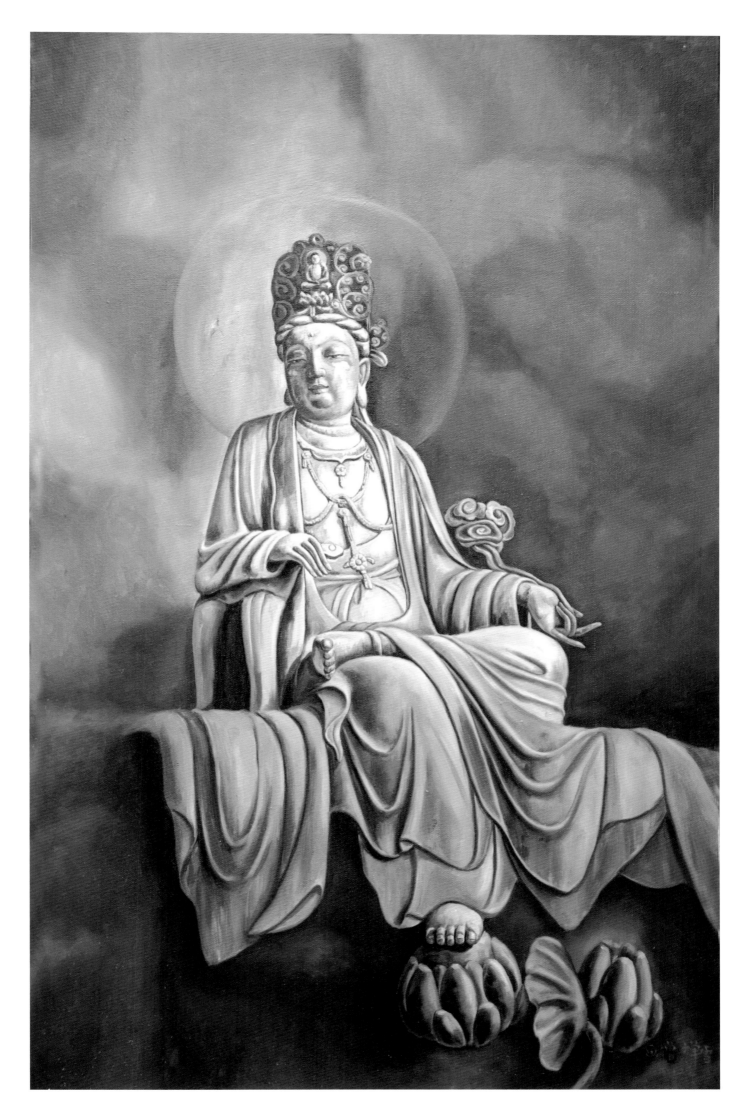

我十五年如一日，

在绘画佛像的过程中，

始终坚持每画一笔念一句佛号，

以清净之心呈现了一幅幅传神之作。

用手中的画笔，

把那些破损严重、

残肢断臂的石窟造像修复完美，

再现昔日的微笑，

让古老的佛像鲜活起来，

走出石窟，迈向世界。

以《石窟之美》系列油画作品巡展惠泽众生。

以此唤起我们珍爱文化艺术遗产，

传承佛教造像艺术。

点亮艺术心灯，开启智慧人生。

造像艺术

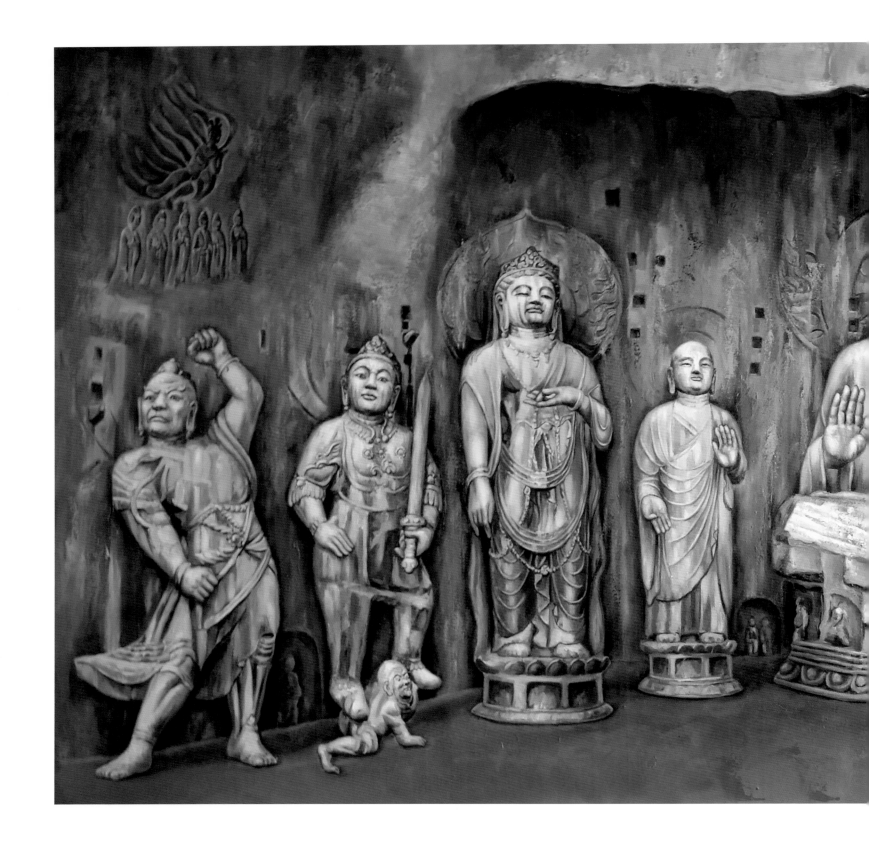

绘画龙门石窟缘起

龙门石窟

2010 年

130 厘米 × 260 厘米

2007 年第一次来到洛阳龙门石窟采风。当我心中默念佛号，顺着台阶一级一级走到最上面的平台时，被猛然出现在我眼前巨大的诸尊佛像所震撼，顿时身心一片空寂……

我不由得双膝跪下，片刻间感觉置身于佛国世界，感受着佛菩萨从头到脚为我一次次的灌顶加持，如同清凉的甘露在温暖的阳光下沐浴着。这种无比殊胜难以用文字形容的感受，好像持续了很久、很久，也许只是一瞬间……

仰望着宏伟高大的佛像，感觉自己是多么的渺小。透过这些和蔼可亲的佛像雕塑，使我感受到古人巧夺天工、智慧结晶的造像艺术无

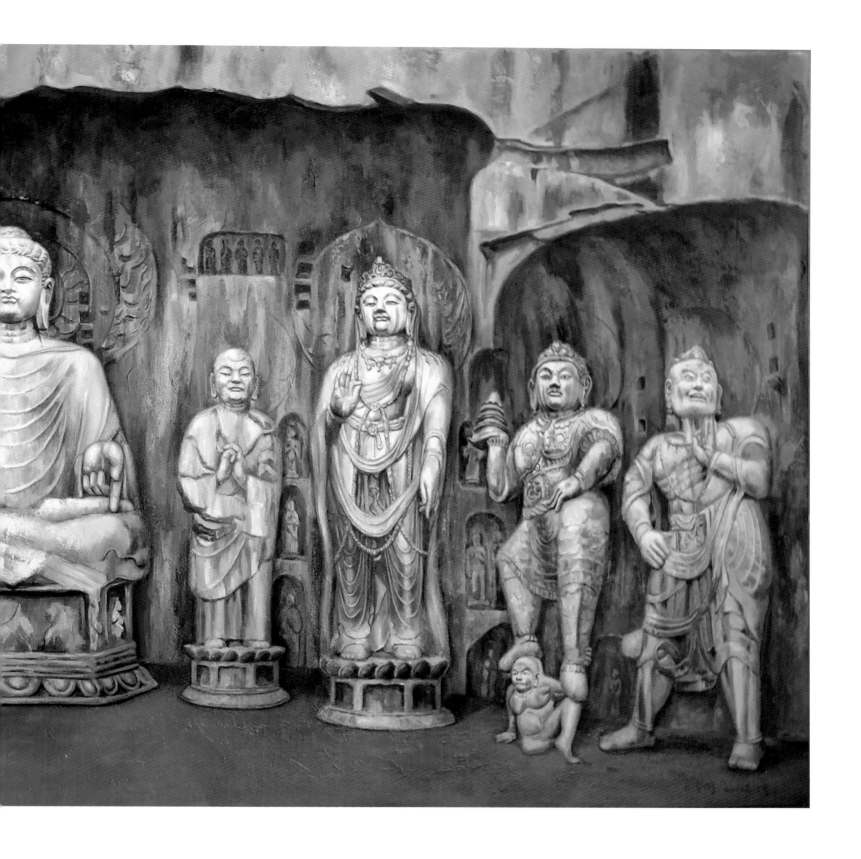

与伦比。然而，历经千百年沧桑，风化破损严重、残缺不全，佛缘难以修复，深感痛惜，不由得流下眼泪。每次来到佛像前，身心放空，感受着佛菩萨的慈悲与智慧，暗自发愿：一定将这些古圣先贤们留下的艺术瑰宝用自己手中的画笔绘画出来，传承后人。

每当按照现存原貌勾画这些残肢断臂，面目全非的龙门石窟草图时，内心始终有种不舒服的感觉。不断地停下笔来静坐观想。一次，坐在龙门石窟对面的河岸上，整个石窟景象尽收眼底。我结跏趺坐，微闭双眼，也不知坐了多久。突然，脑海里浮现出完美无缺、似乎在动的诸尊佛像，站立在画面上，微笑地看着我。我立刻拿起笔，试着先将一尊残缺的佛像断臂勾画出来，顿时，感到内心豁然开朗，无比清爽。

发愿此生，要用我手中的画笔，将这些本不应有的残缺部分修补完整，还原本来完美的面貌。让石窟之美，尘封千年后，再现微笑。

用当下的真心，很轻松、很自在地去活，不需要有过多的计较、思量，
这是在一切境界里面做主的方法。

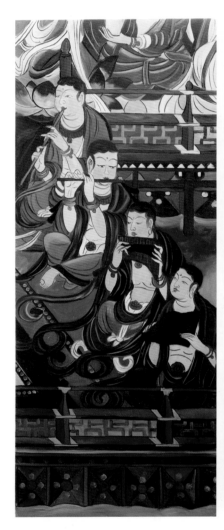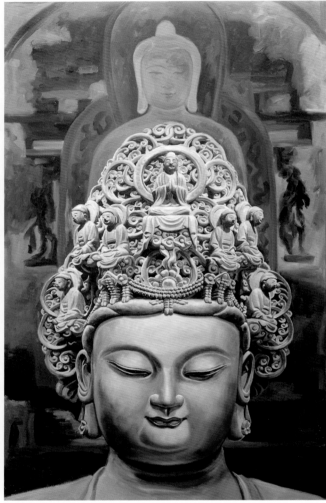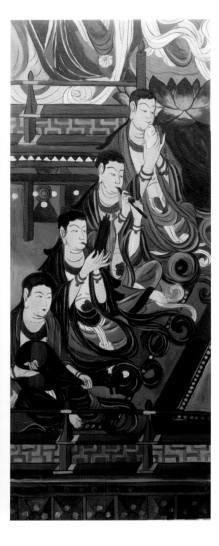

观音

2018 年

160 厘米 × 60 厘米（左）、160 厘米 × 100 厘米（中）、160 厘米 × 60 厘米（右）

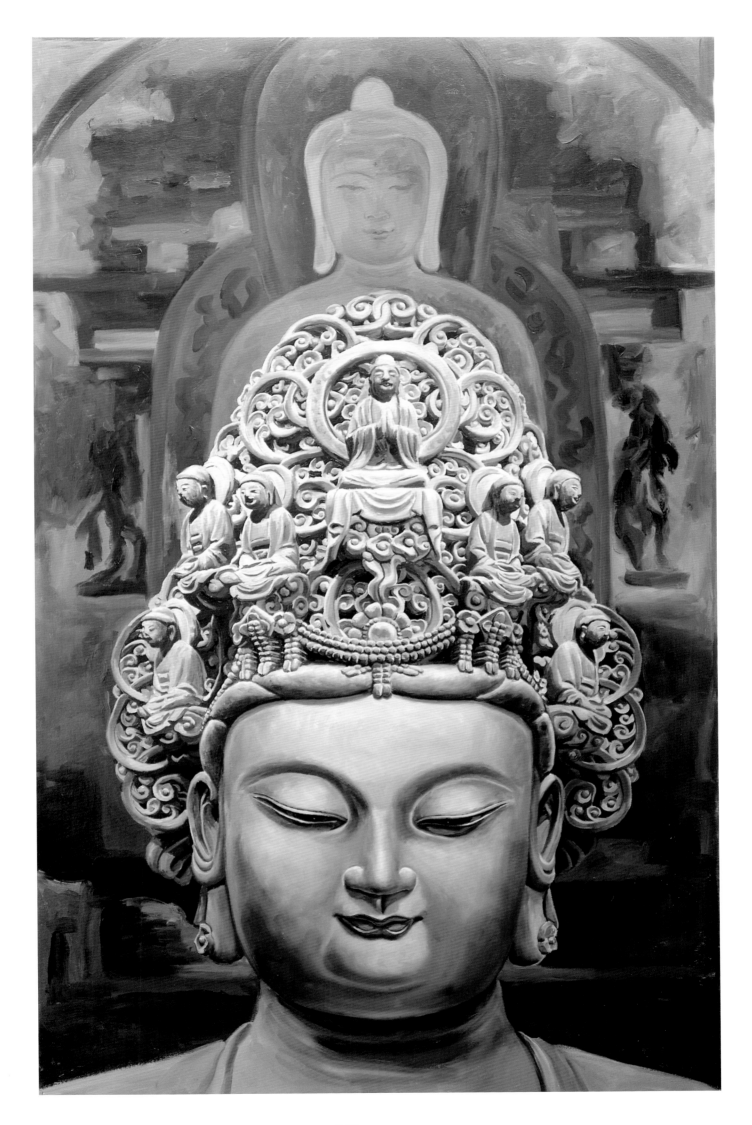

绘画创作参照宋代时期的木雕观音。

水月观音的由来，相传在宋朝时期，观音为救因战乱伤亡的黎民百姓，来到姑苏城搭建高台，化作一个美丽的妇人，手持杨柳净瓶，然后跏趺于石台之上，念诵《大悲咒经》。

每念一千遍，菩萨便用杨柳在净瓶中蘸一下甘露，洒向空中；然后插好杨柳，继续诵念。连续诵经49天后，突然消失，人们却在水面上看见有一个影子，呈现出观音菩萨的宝相。当时水中正巧有一轮月影，非常明亮。众人这才明白，美丽的妇女正是观音菩萨的化身。民间称之为"洒水观音"或"滴水观音"。

自在观音菩萨
2017 年
130 厘米 × 80 厘米

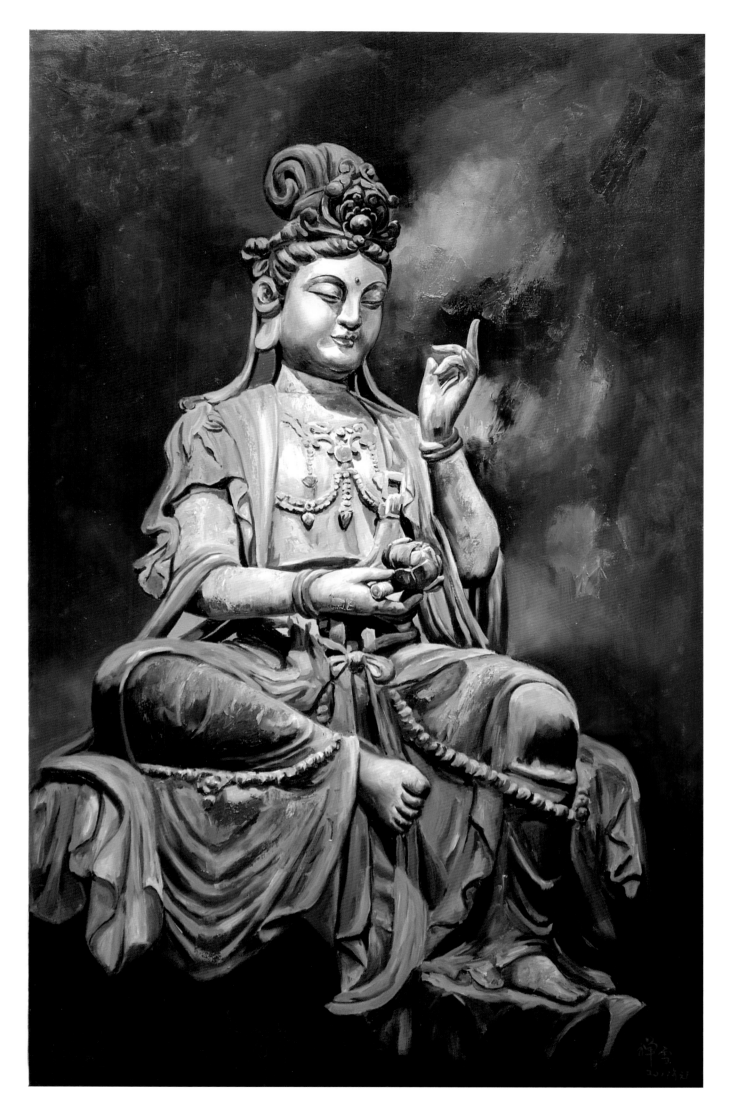

心量狭小，则多烦恼；心量广大，智慧丰饶。

智慧

2016 年

90 厘米 × 60 厘米

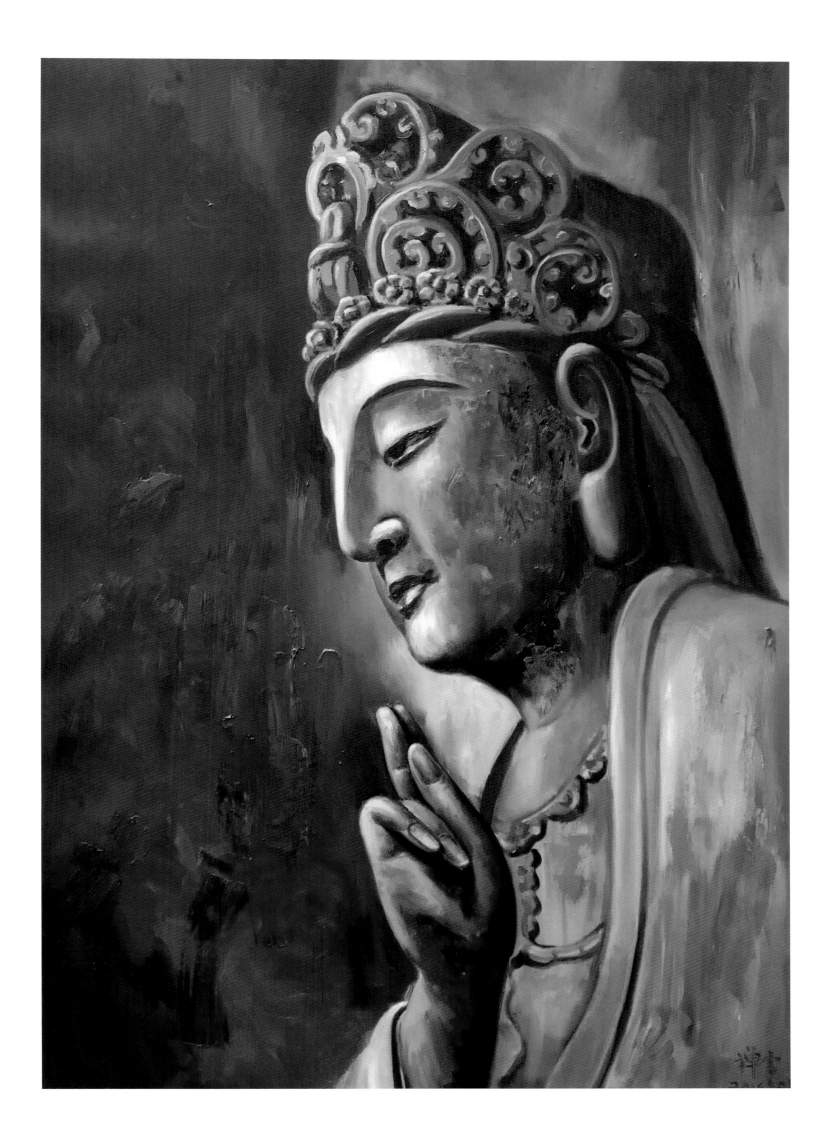

我们任何时候都要察觉自己的起心动念，一举一动保持正知正念。

静心
2014 年
90 厘米 × 60 厘米

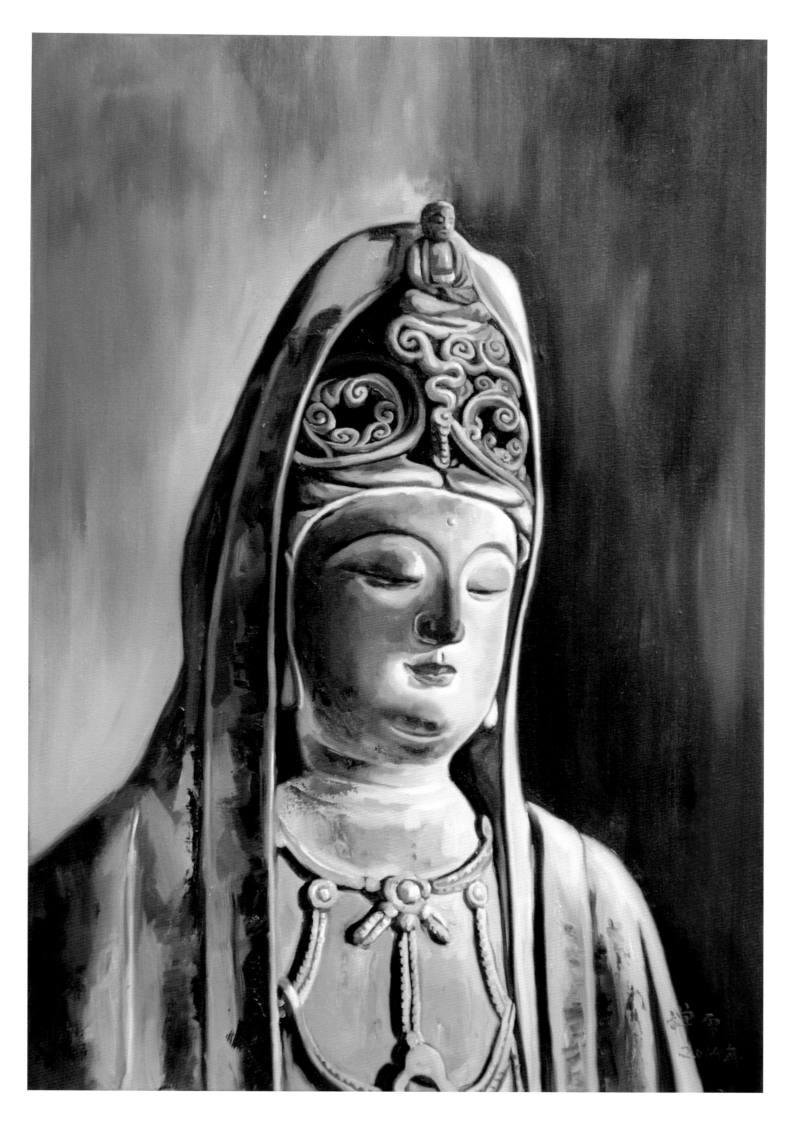

菩提本无树，明镜亦非台。

本来无一物，何处惹尘埃。

菩提

2017 年

70 厘米 × 50 厘米

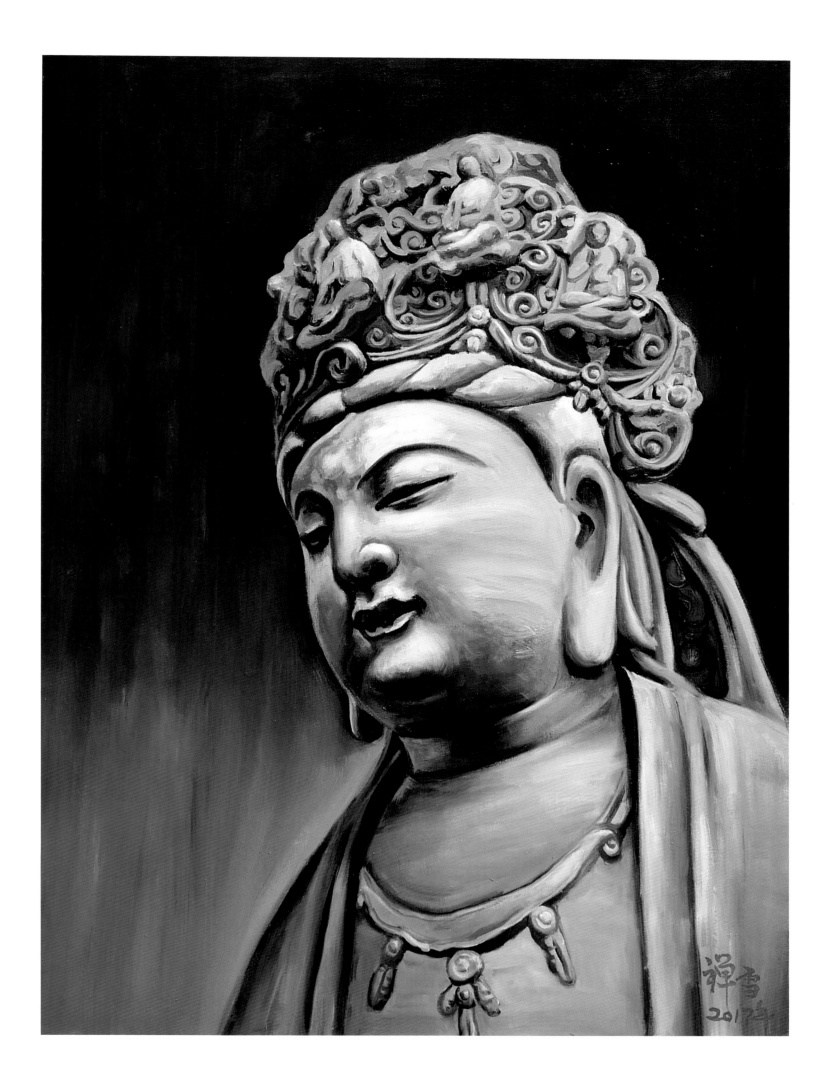

时有风吹幡动。一僧曰风动，一僧曰幡动。议论不已。惠能进曰：
"非风动，非幡动，仁者心动。"

精进

2017 年

70 厘米 × 50 厘米

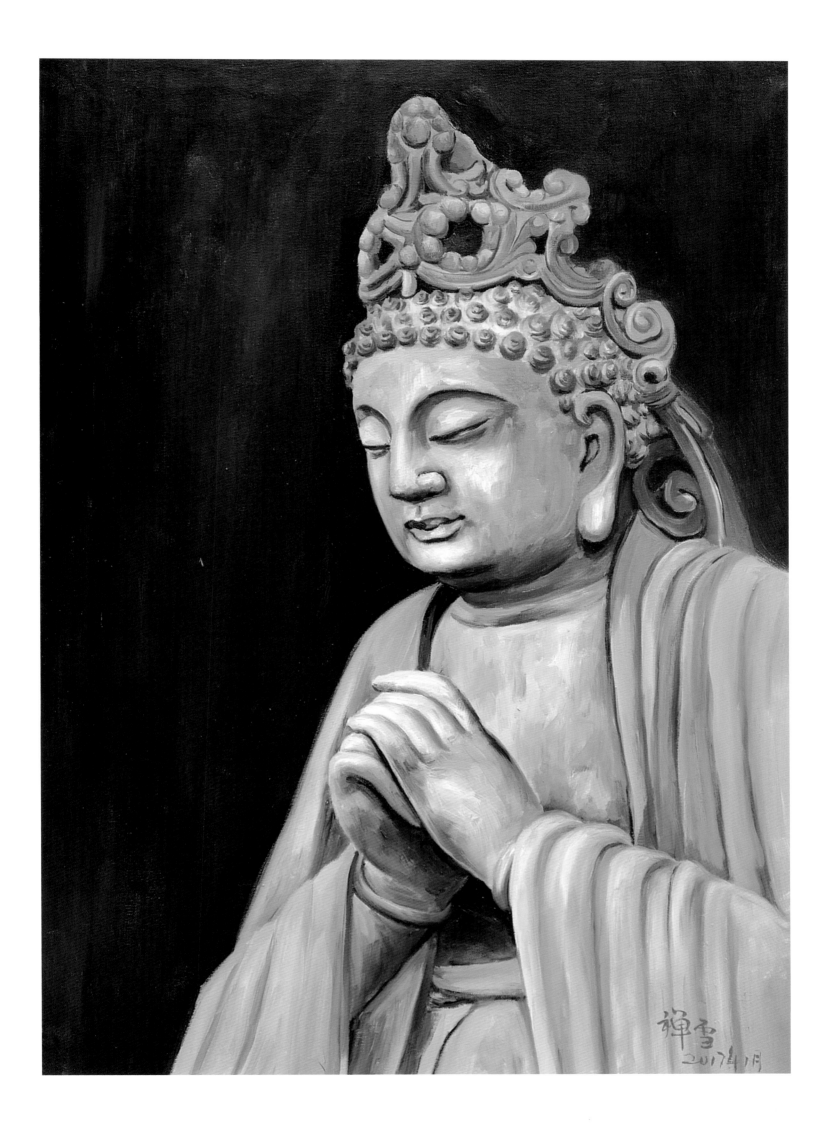

不识本心，学法无益。

识心见性，即悟大意。

觉照

2016 年

70 厘米 × 50 厘米

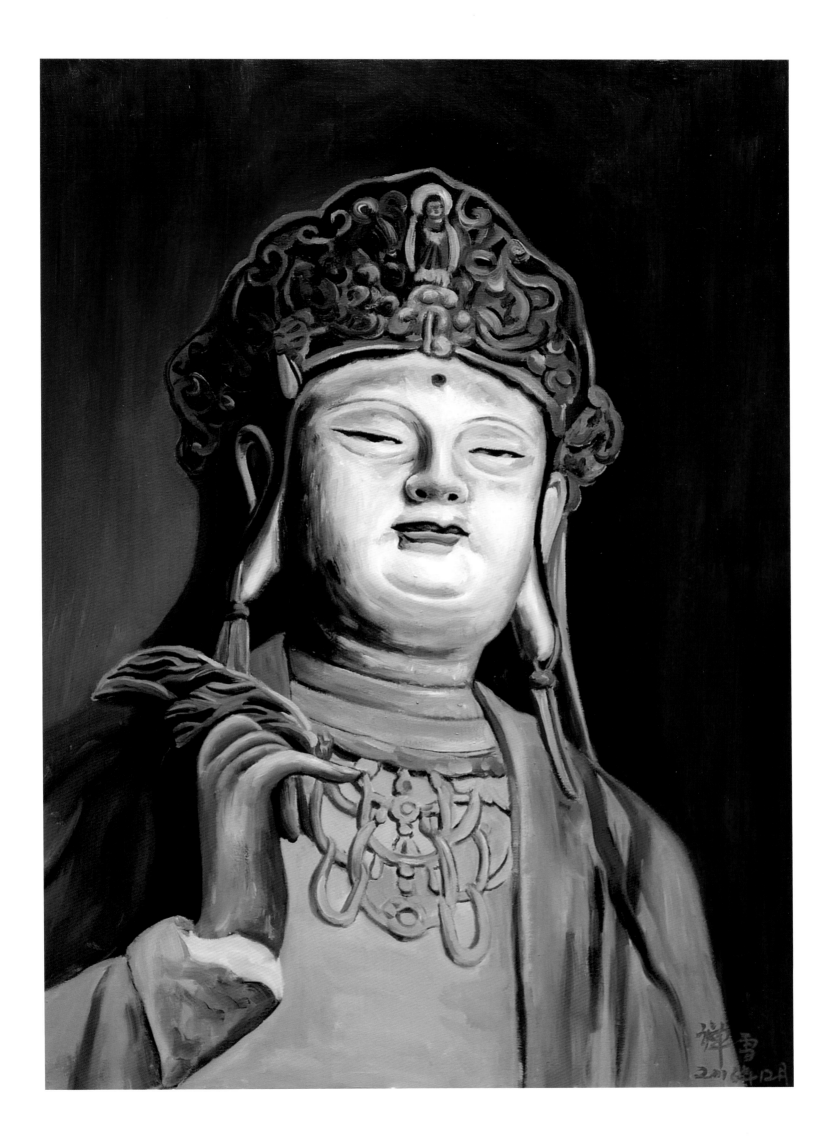

苦口的是良药，逆耳必是忠言。

改过必生智慧，护短心内非贤。

善念

2017 年

70 厘米 × 50 厘米

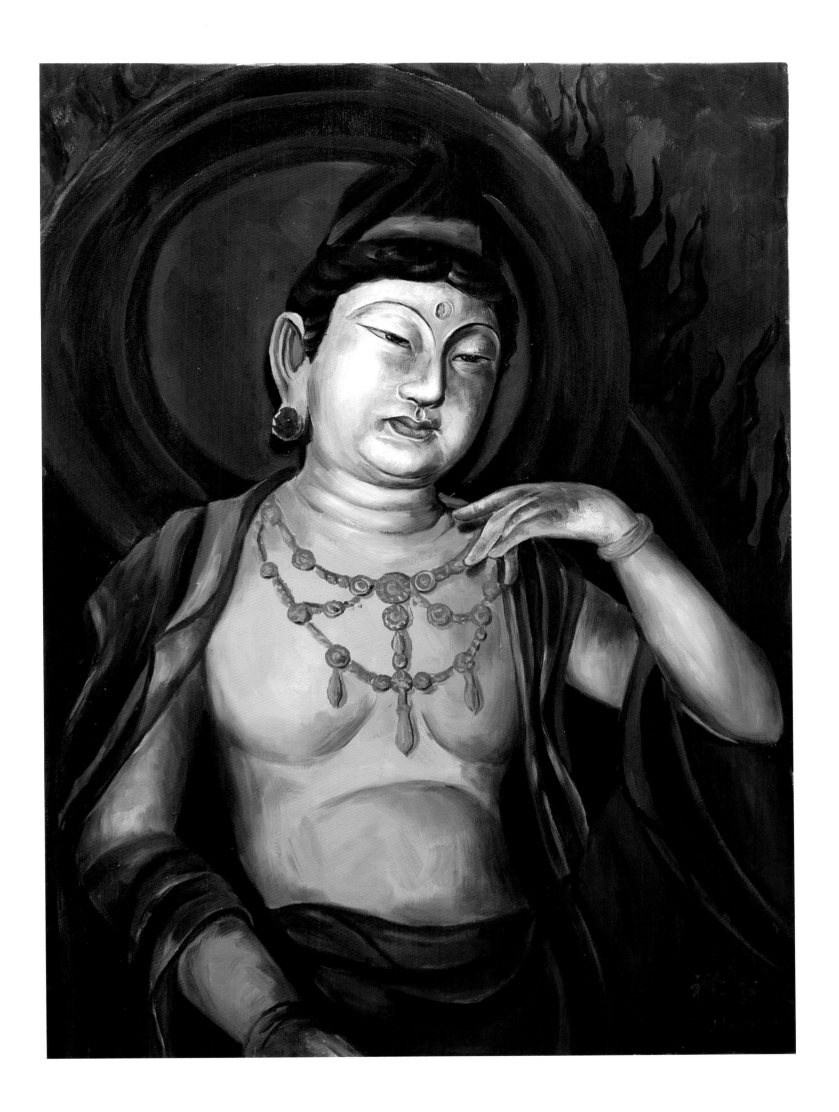

能付出爱心就是福，能消除烦恼就是慧。

福慧
2017 年
100 厘米 ×70 厘米

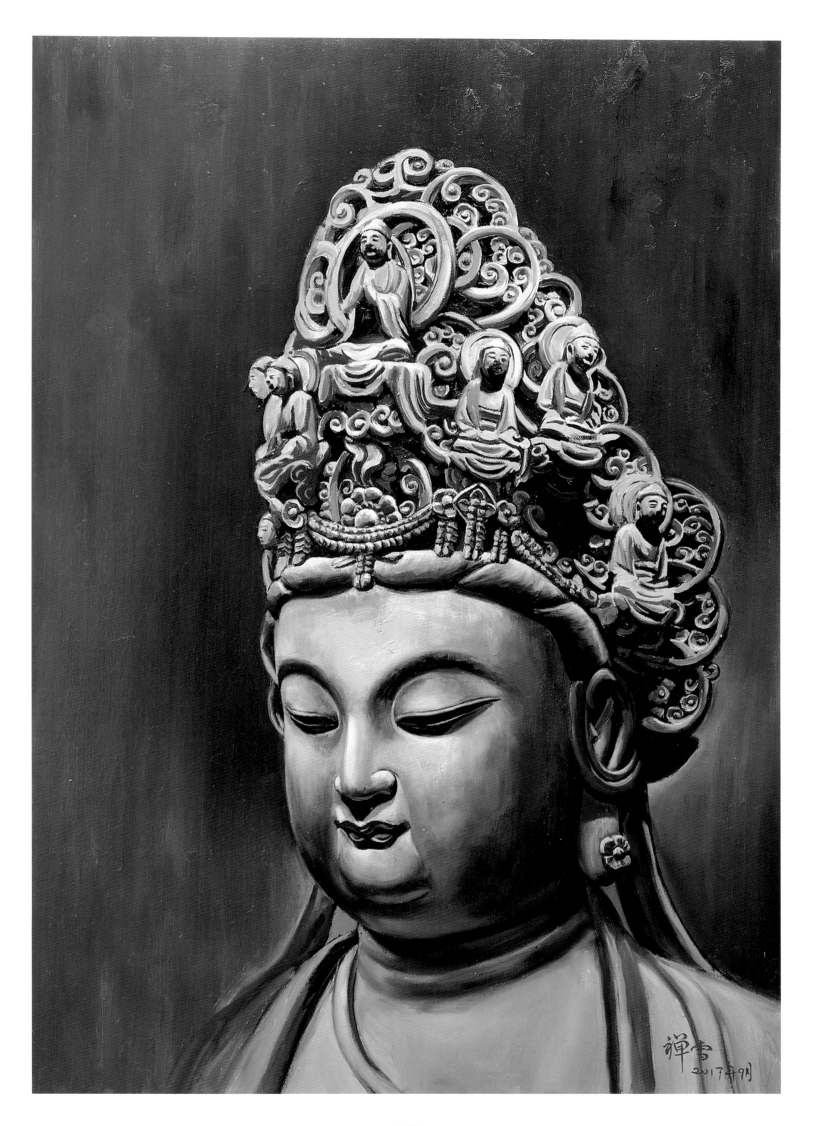

身安不如心安，屋宽不如心宽。

心安

2014 年

90 厘米 × 60 厘米

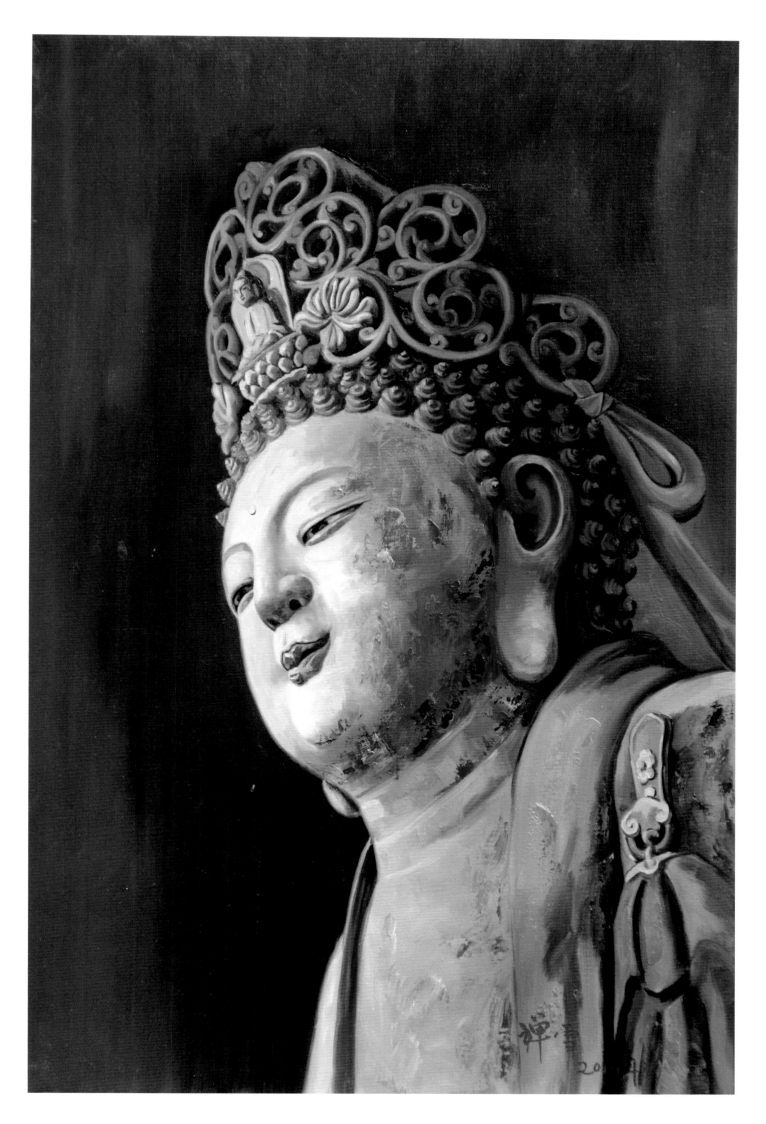

《佛说父母恩难报经》这是一部相当重要的佛经，是佛陀教育弟子做人最基本的道德和人生态度的一部宝典，字字珠玑，每一句都语重心长，无论是不是佛教信徒，都应该详细读此经来学习孝敬父母。

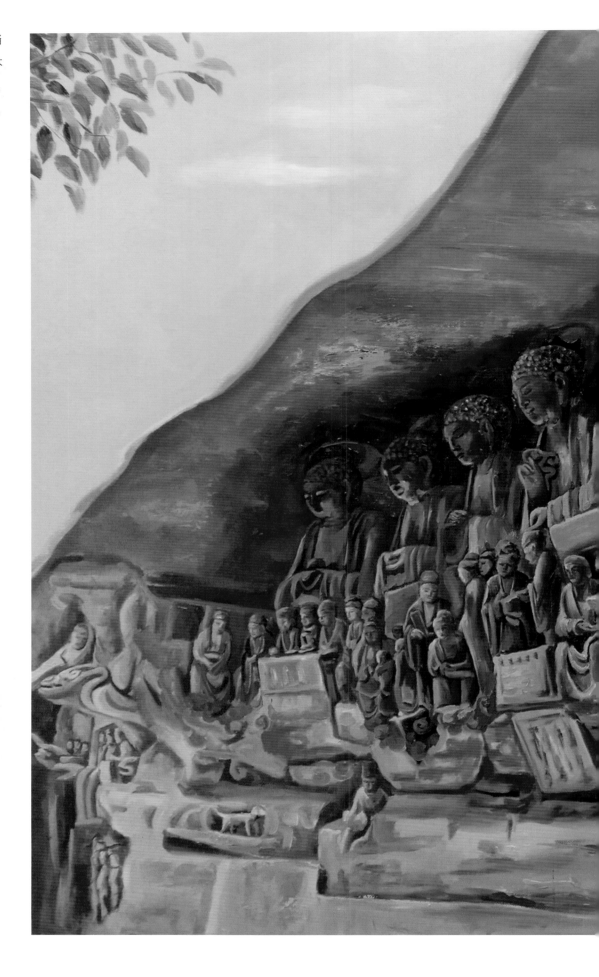

《佛说父母恩难报经》经变图
2018 年
100 厘米 × 150 厘米

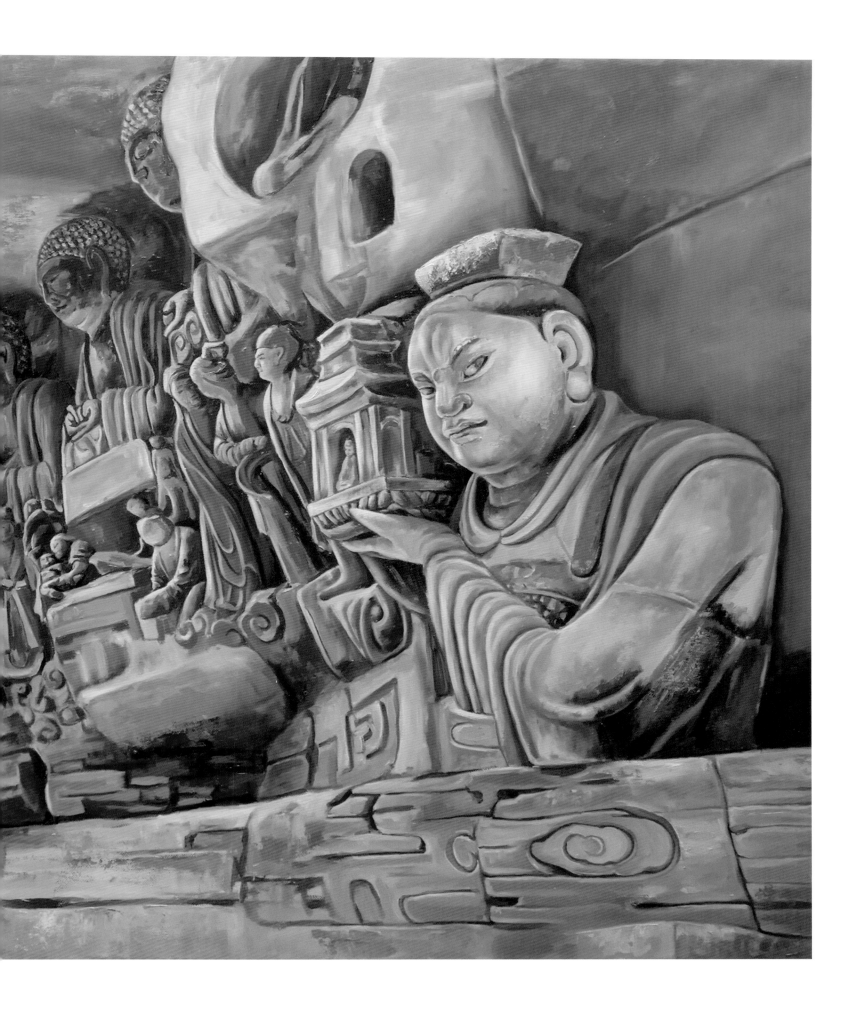

地藏菩萨，因其"安忍不动，犹如大地，静虑深密，犹如秘藏"，所以得名。

佛典载，地藏菩萨在过去世中，曾经几度救出自己在地狱受苦的母亲；并在久远劫以来就不断发愿要救度一切罪苦众生，尤其是地狱众生。所以这位菩萨同时以"大孝"和"大愿"的德业被佛教广为弘传。也因此被普遍尊称为"大愿地藏王菩萨"，并且成为汉传佛教的四大菩萨之一。

地藏王菩萨
2016 年
120 厘米 × 80 厘米

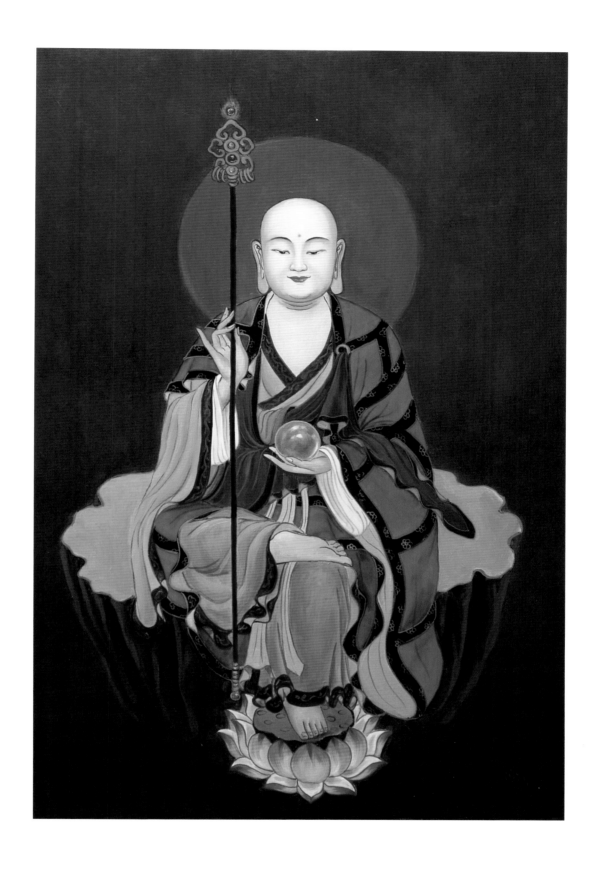

绘画参照山西大同大华严寺宋代时期的木刻。

不要以境界和外在的成就来判断一个人的价值，来判断生命的价值，而是以内心智慧的开启来肯定自己的人生。

三菩萨
2018 年
140 厘米 ×100 厘米

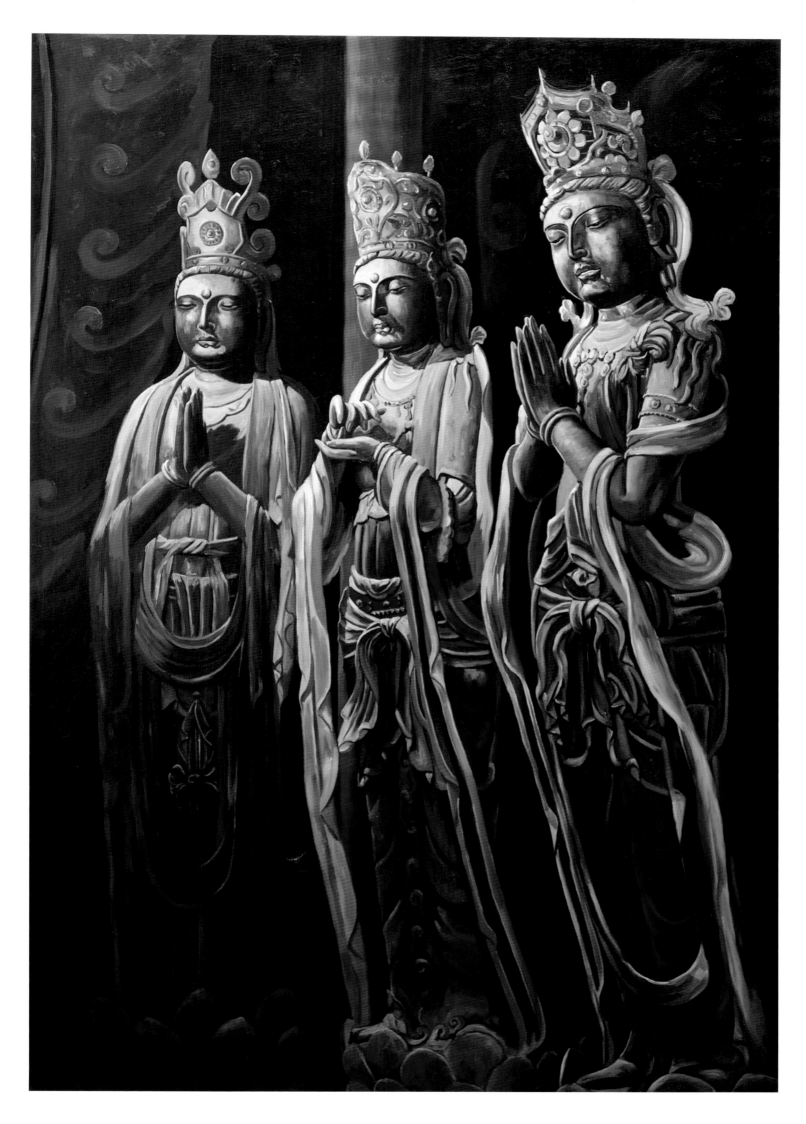

创作参照大足石刻宝顶山佛教造像。中间是释迦牟尼佛，左边是文殊菩萨，右边普贤菩萨。

在华严经中，文殊菩萨以智、普贤菩萨以行辅佐释迦牟尼佛的法身毗卢遮那佛（密宗言"大日如来"）。故 "释迦三尊" 又被称为"华严三圣"。

华严三圣

2017 年

140 厘米 ×100 厘米

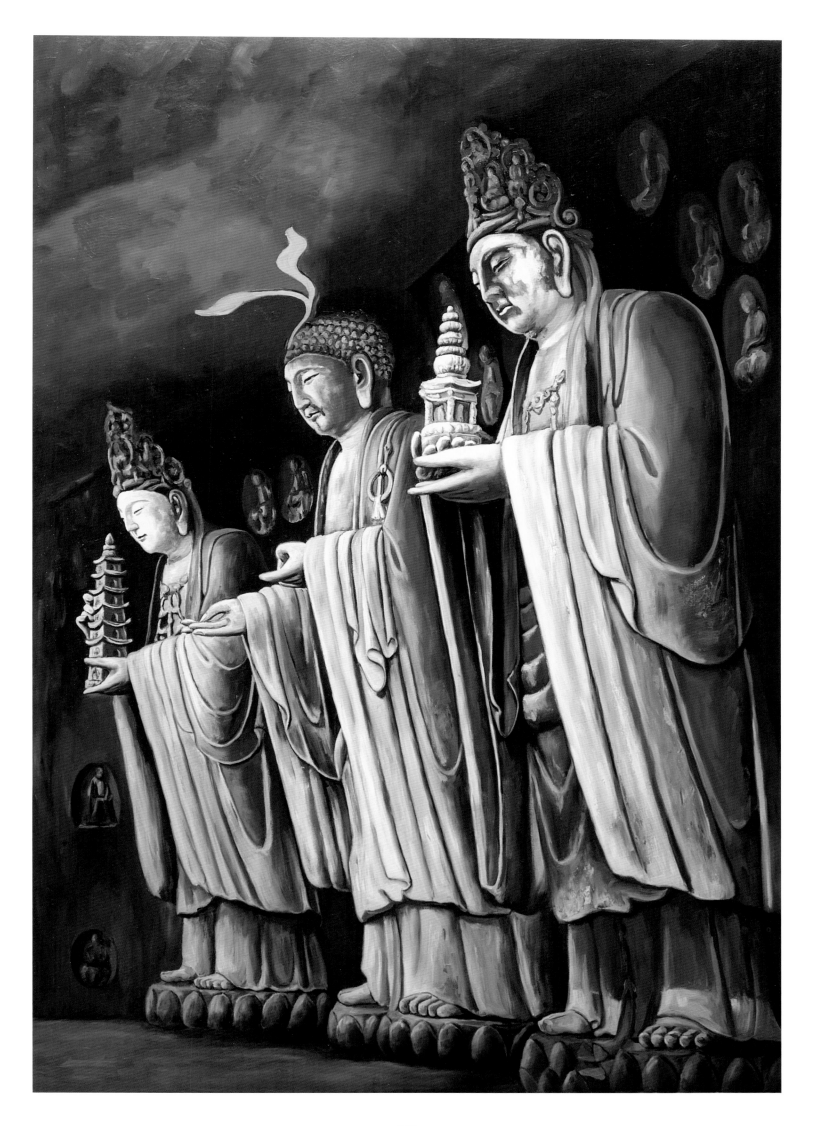

华严三圣 - 普贤菩萨（左）、释迦牟尼佛（中）、文殊菩萨（右）

2015 年

120 厘米 ×50 厘米 ×3

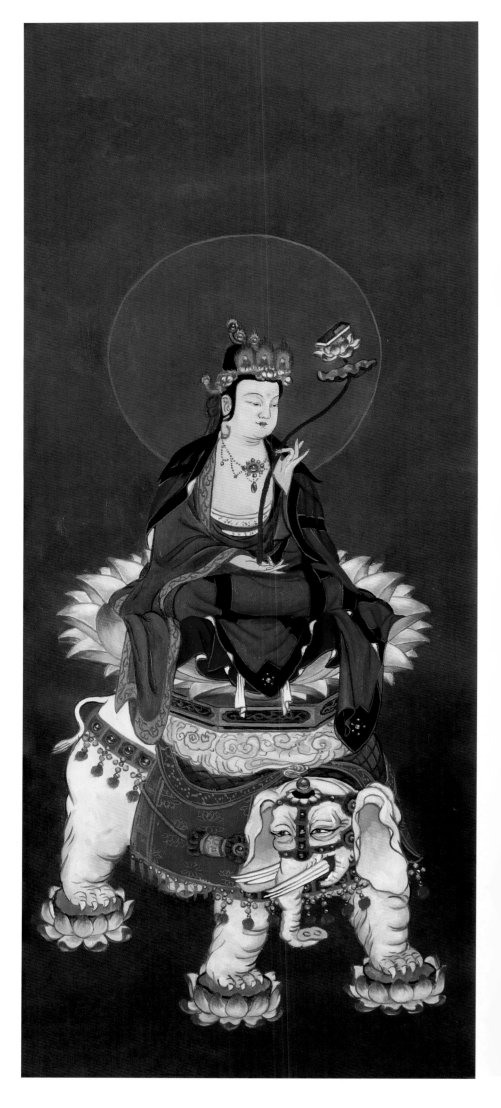

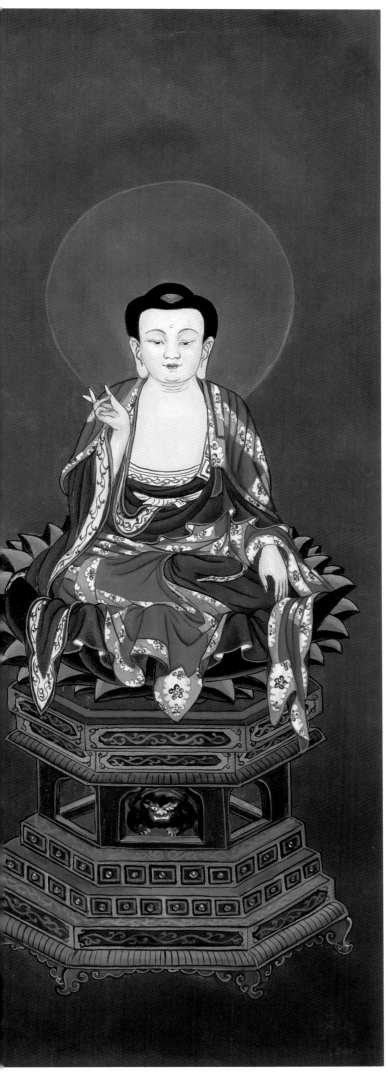
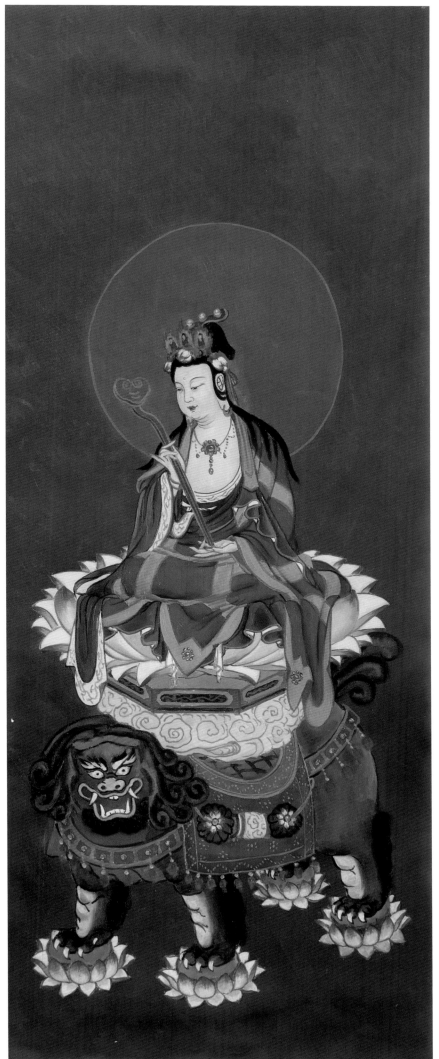

127

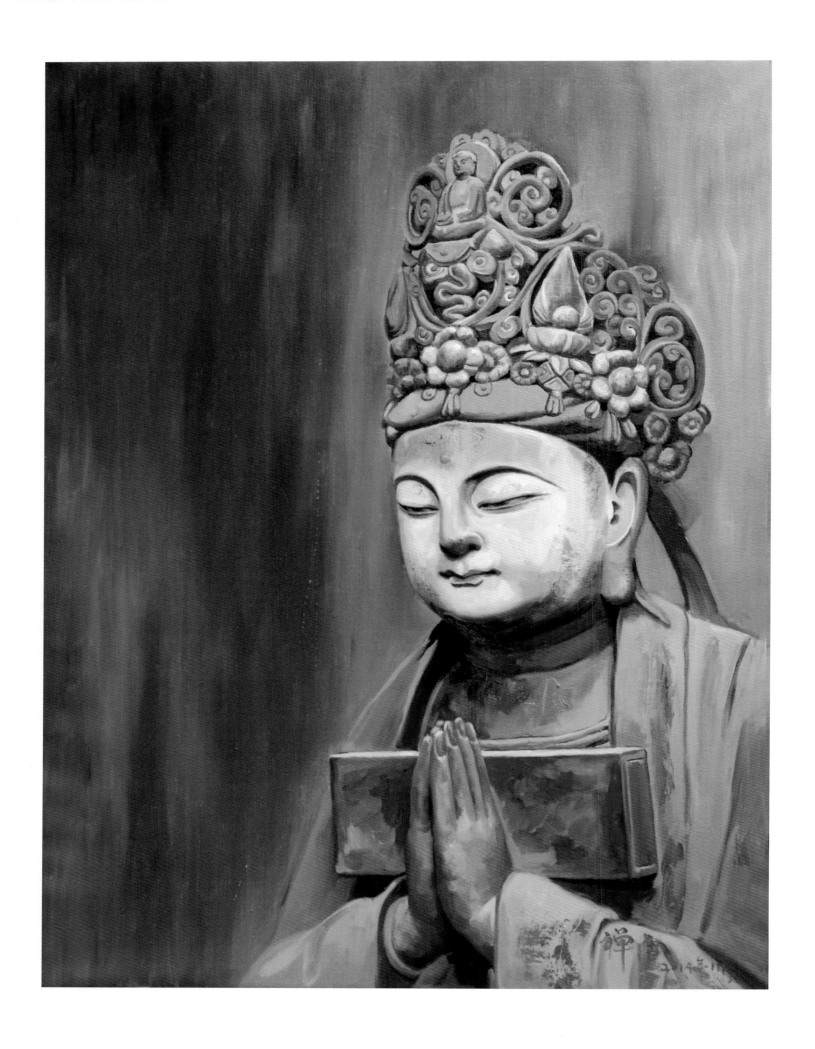

迦旃延菩萨

2014 年

90 厘米 ×60 厘米

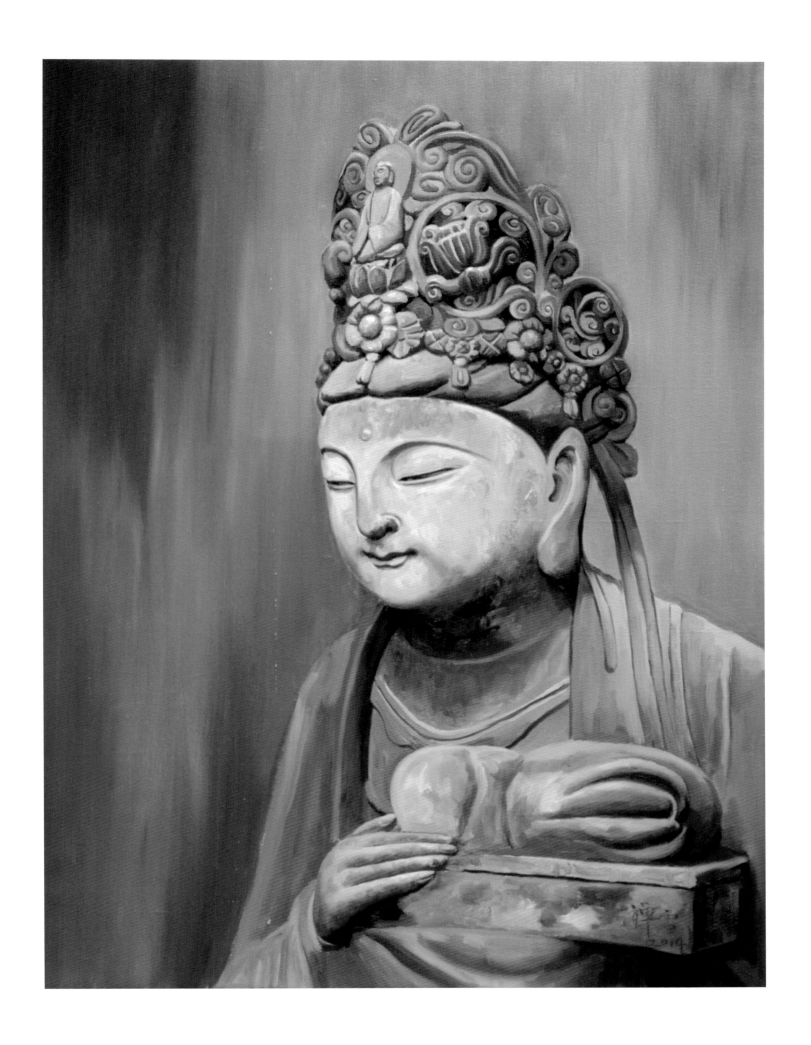

目犍连

2014 年

90 厘米 ×60 厘米

孔雀明王

2017 年

70 厘米 ×50 厘米

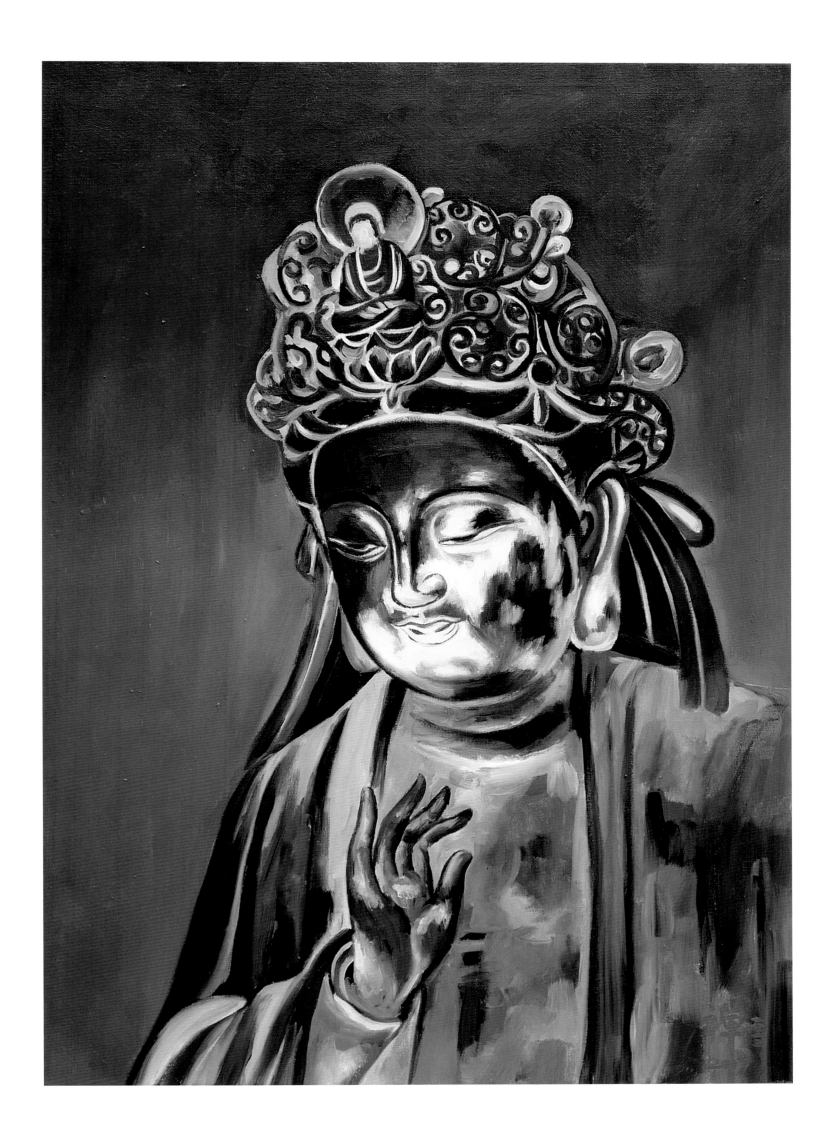

罗睺罗
2014 年
90 厘米 × 60 厘米

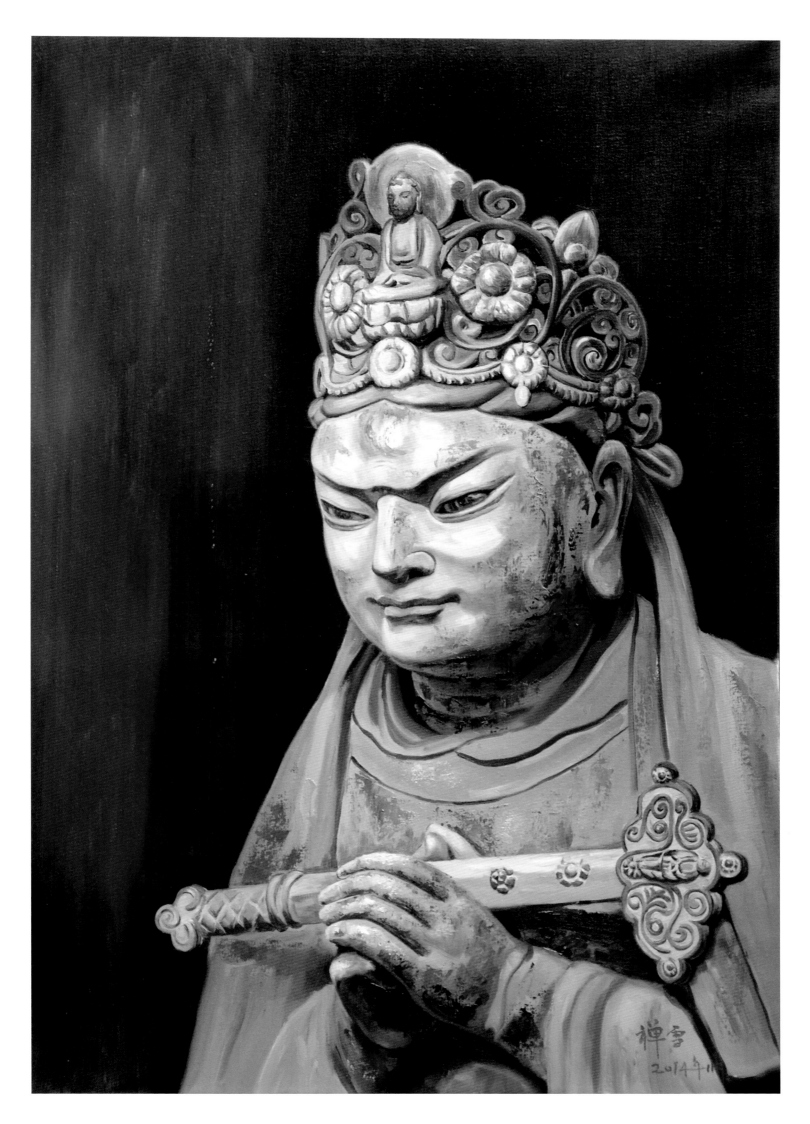

弥勒佛菩萨表示量大福大，提醒世人学习宽容，与人和善，才会有

快乐美好的未来。

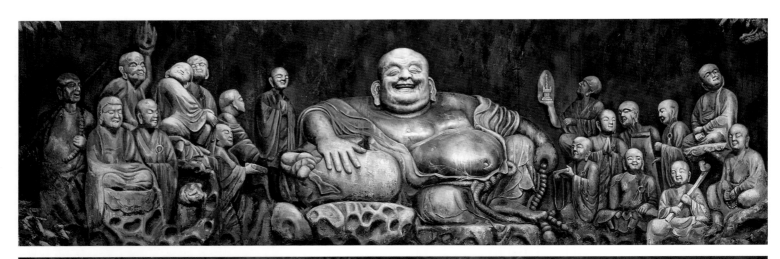

弥勒菩萨与十八罗汉

2016 年

100 厘米 × 310 厘米

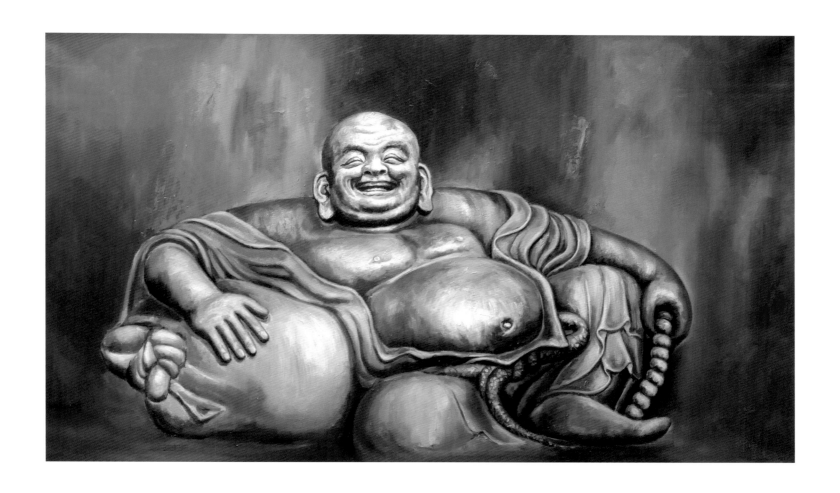

弥勒菩萨
2016 年
70 厘米 × 110 厘米

真正的禅修者并不是那种好像木头人一样的人，而是一个非常自在的人，是一个任何时候都生命灿烂盛开的人。

阿难尊者（左）、普贤菩萨（中）、金刚力士（右）

2016 年

130 厘米 × 90 厘米

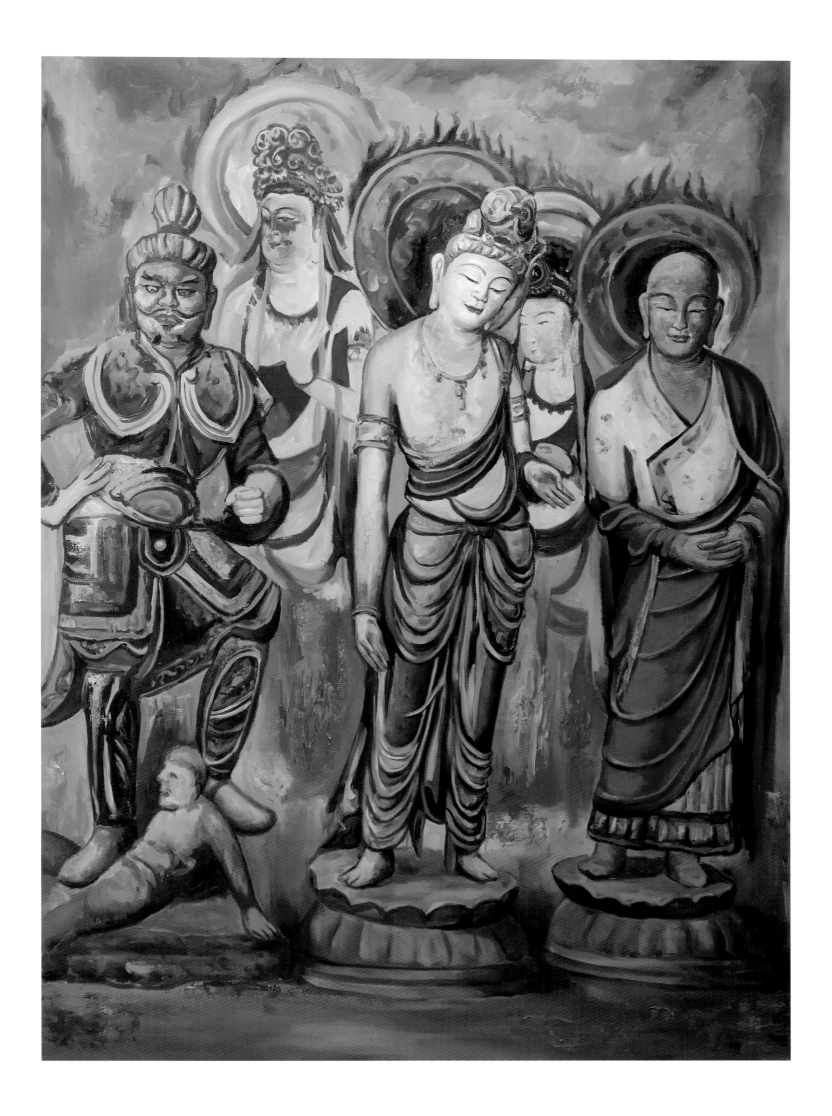

千手观音是智慧的圆满无碍、大慈大悲的象征。能利益安乐一切众生，消除各种病痛，当您运气旺时，能使您更加辉煌，当您运气低落时，能够消除各种障碍，化解各种灾难，使您顺利渡过关口，达到一生幸福、平安吉祥、满足一切愿求。

拂去心地尘埃，

开发内在智慧，

自性的光明，

就是般若智慧在显现。

千手观音
2010 年
150 厘米 × 110 厘米

我创作完这幅画之后，将其供奉在佛台上。一天晚上，当供香礼拜的时候，刚刚拜下去，突然、整个房间就闪出如电焊般的强光，然而房间在四楼、窗帘紧闭，排除车灯或其他灯光照进来的可能性，当下意识到那就是佛菩萨开光了。

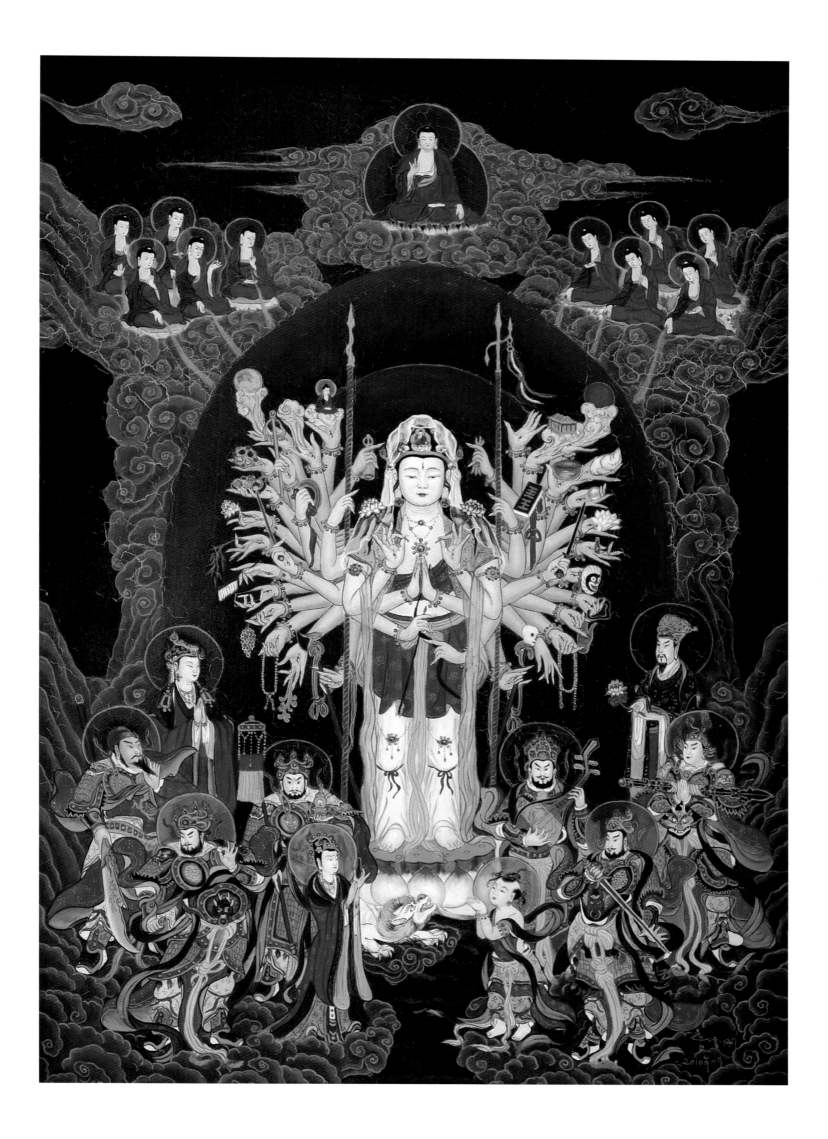

日月观音

2014 年

90 厘米 × 60 厘米

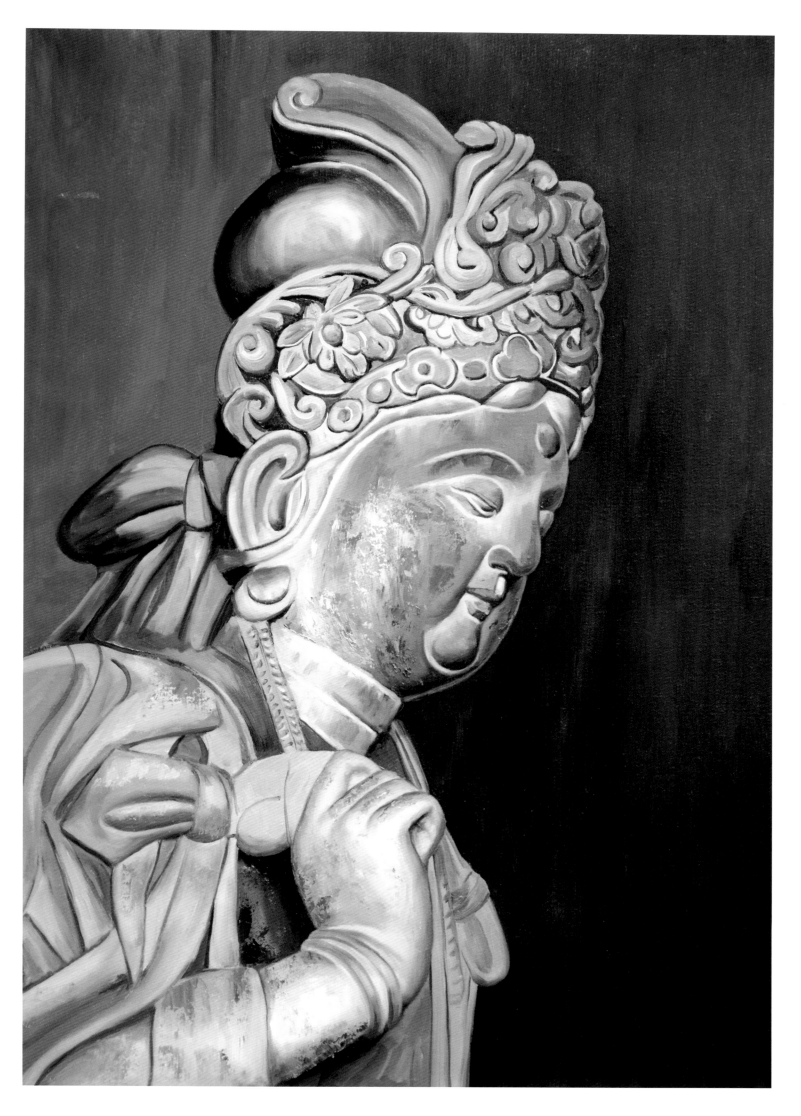

委托菩萨（双林寺）

2017 年

70 厘米 ×50 厘米

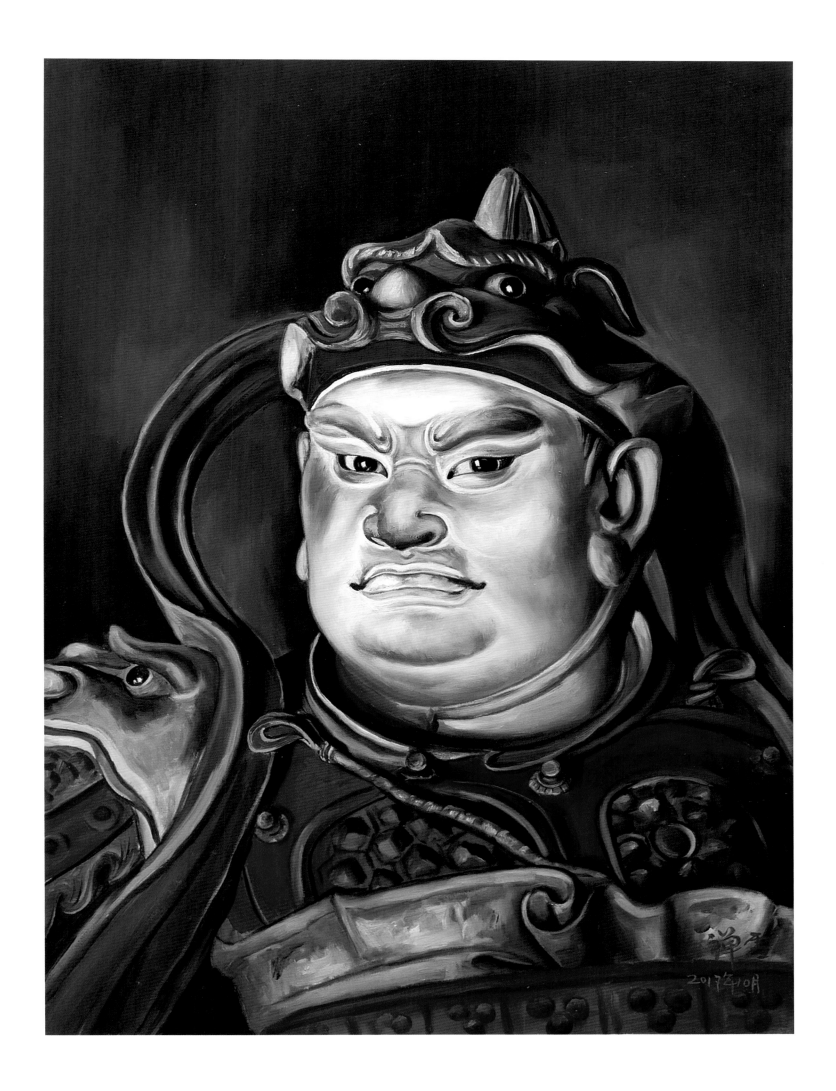

即心名慧，即佛乃定。定慧等持，意中清净。悟此法门，由汝习性。
用本无生，双修是正。

文殊菩萨

2015 年

88 厘米 ×60 厘米

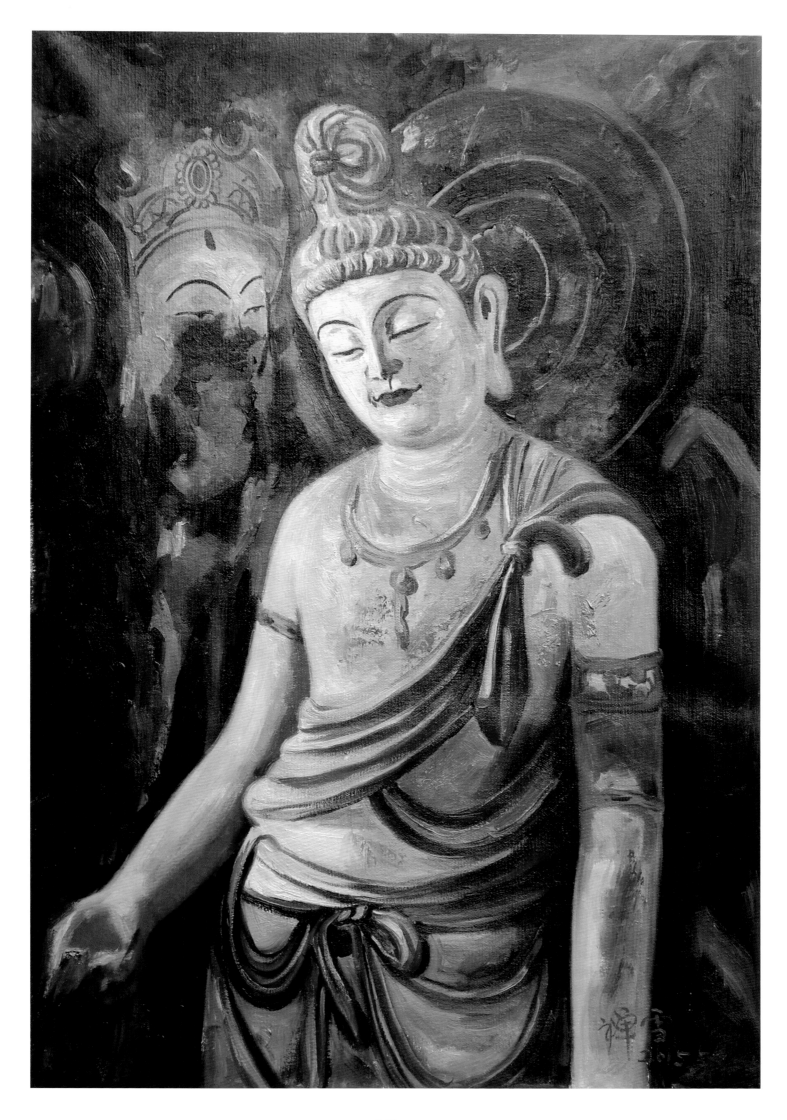

145

创作参考莫高窟第盛唐时期的彩塑。

　　画面人物，中间是释迦牟尼佛，右手起，阿难尊者、普贤菩萨、金刚力士。左手起，迦叶尊者、文殊菩萨、金刚力士。

敦煌
2019 年
130 厘米×170 厘米

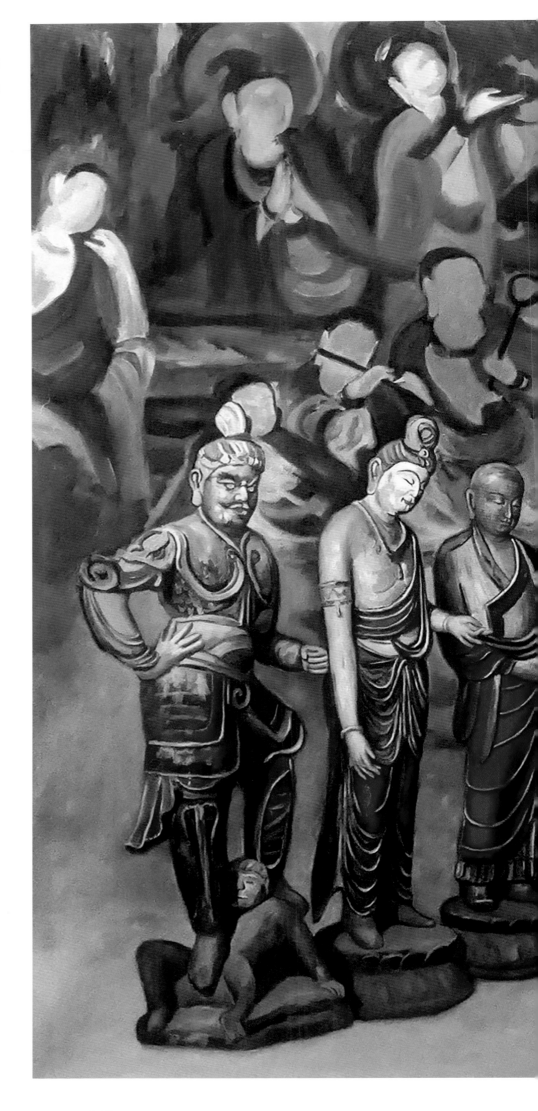

146

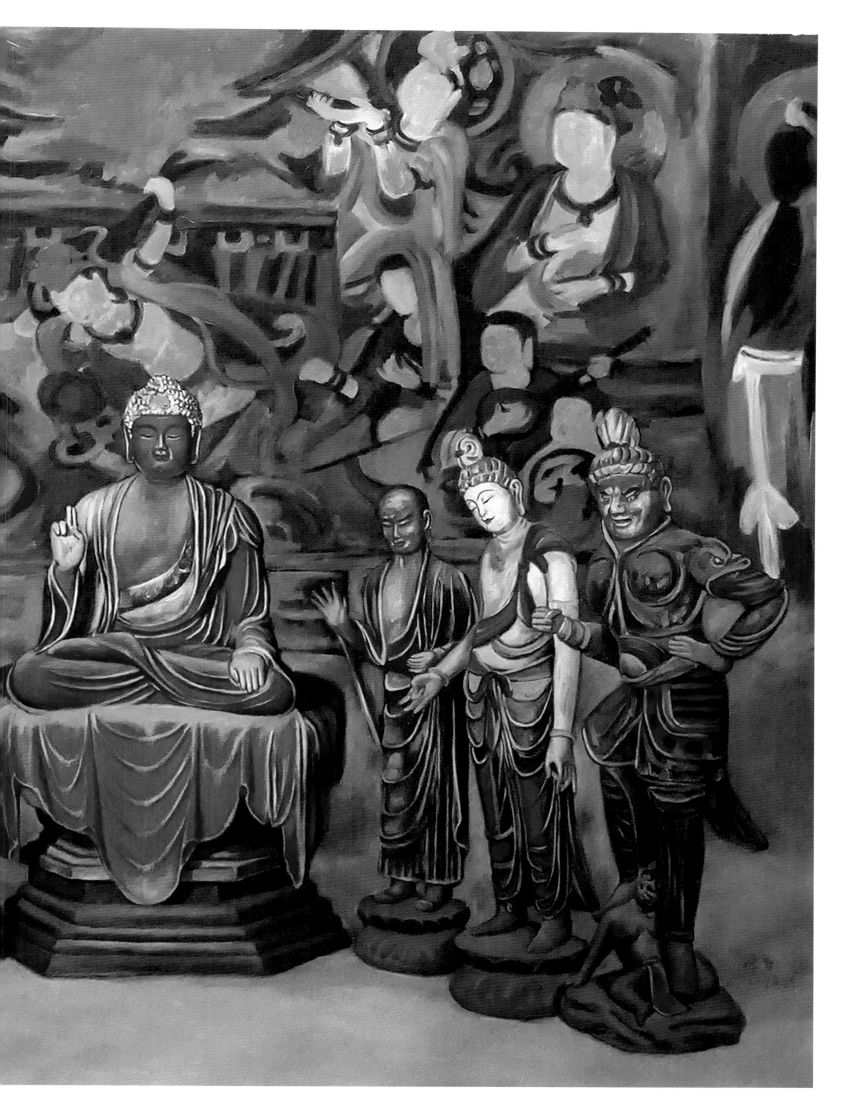

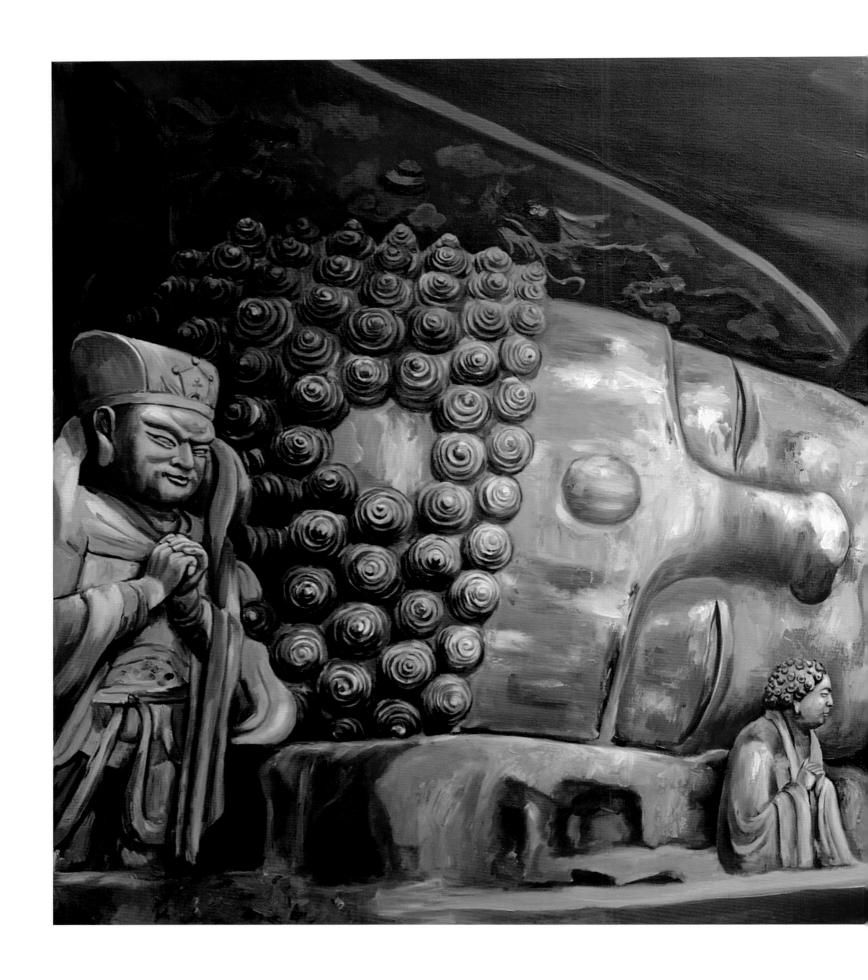

涅槃图

2017 年

90 厘米 × 170 厘米

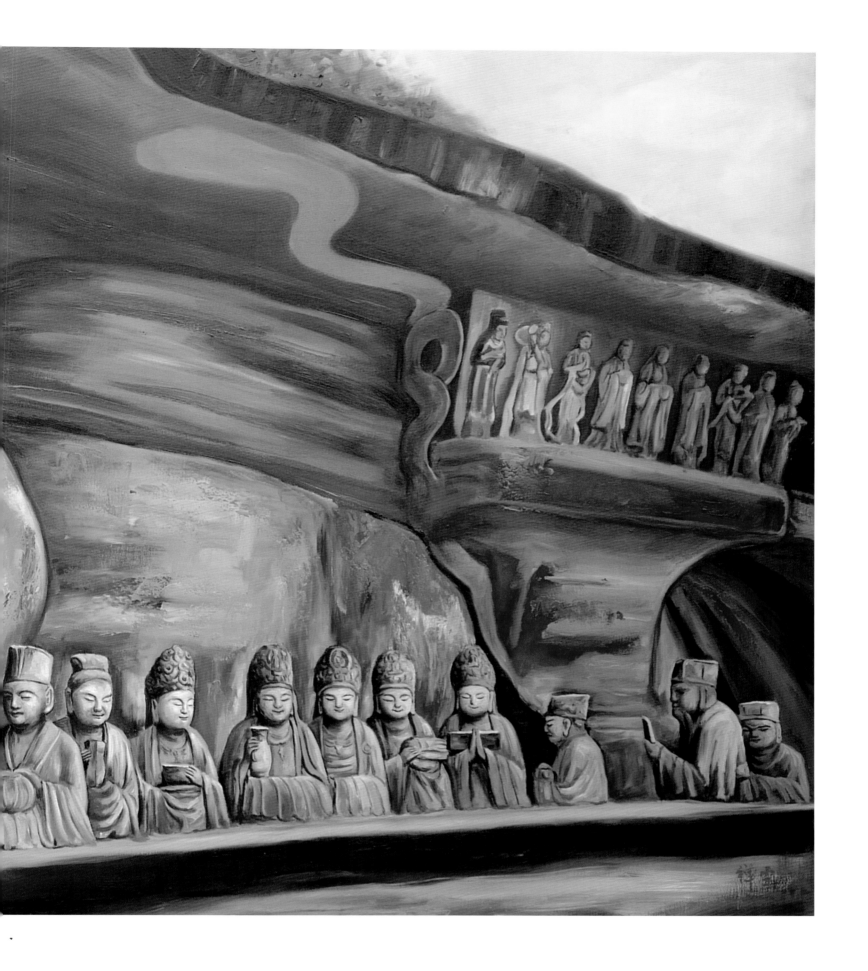

　　涅槃是佛教修行所要达到的最高境界，意思是大彻大悟，坚定永恒，是从"生死的此岸"到达"不生不灭的彼岸"。一般是指息灭生死轮回后获得的一种解脱状态。

　　劫火烧海底，风鼓山相击，真常寂灭乐，涅槃相如是。

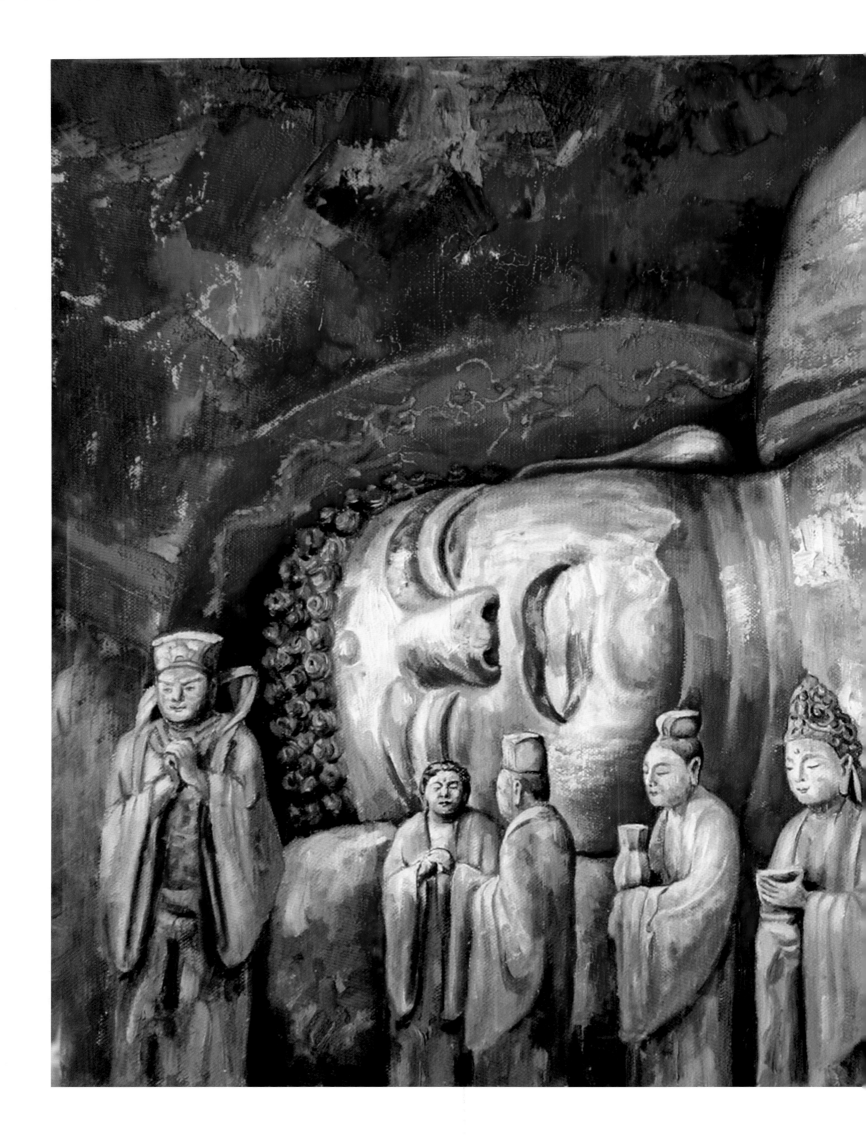

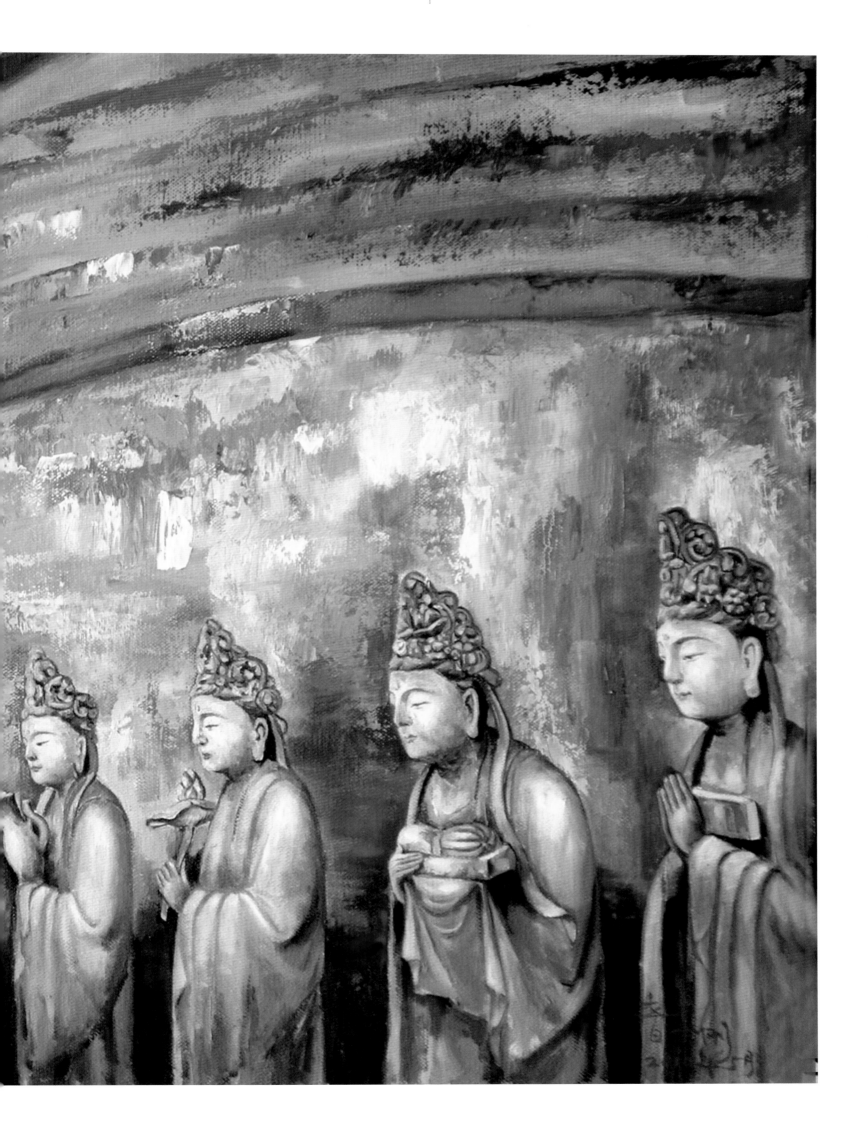

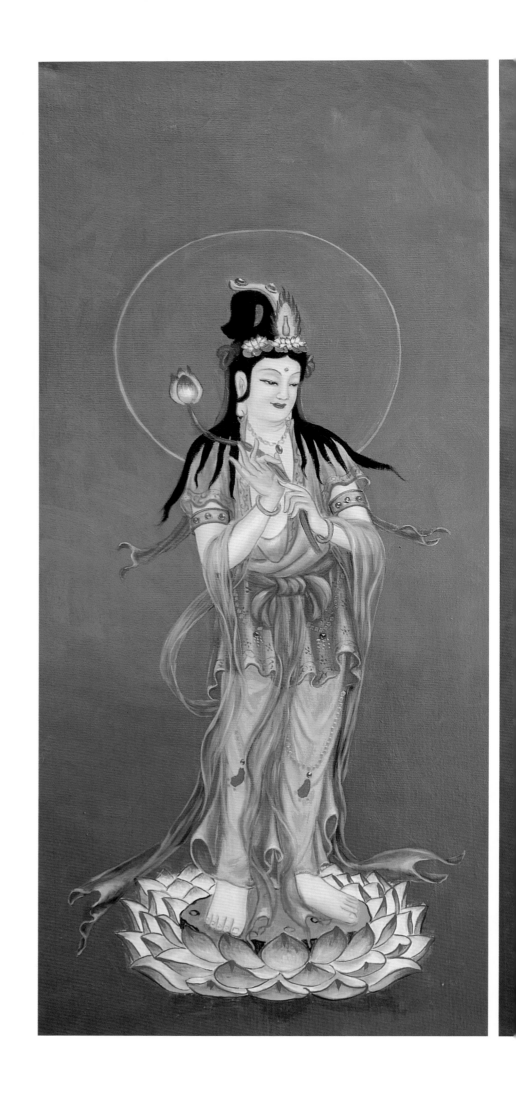

西方三圣·大势至菩萨（左）、阿弥陀佛（中）、观音菩萨（右）

油画

2016 年

120 厘米 × 50 厘米 ×3

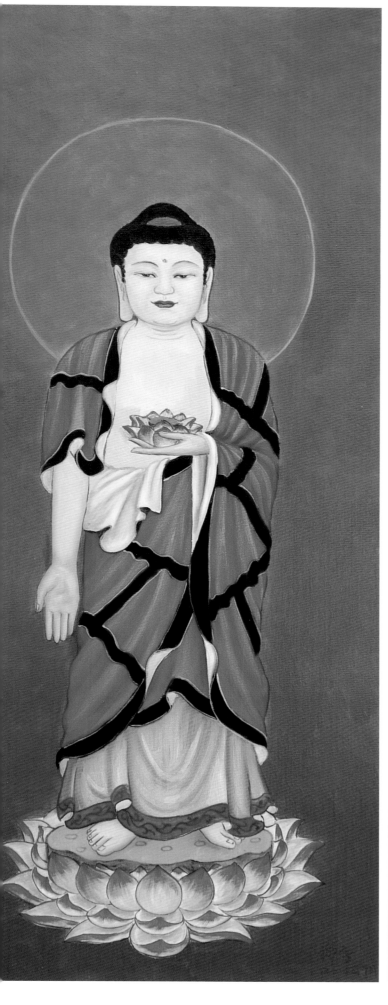
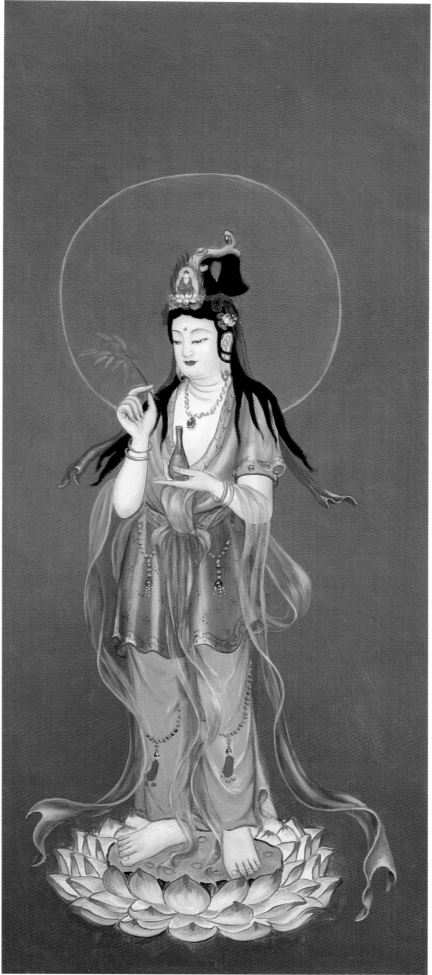

153

身是菩提树，心如明镜台。

时时勤拂拭，勿使惹尘埃。

身是菩提树，心如明镜台。

心灯

2018 年

70 厘米 × 50 厘米

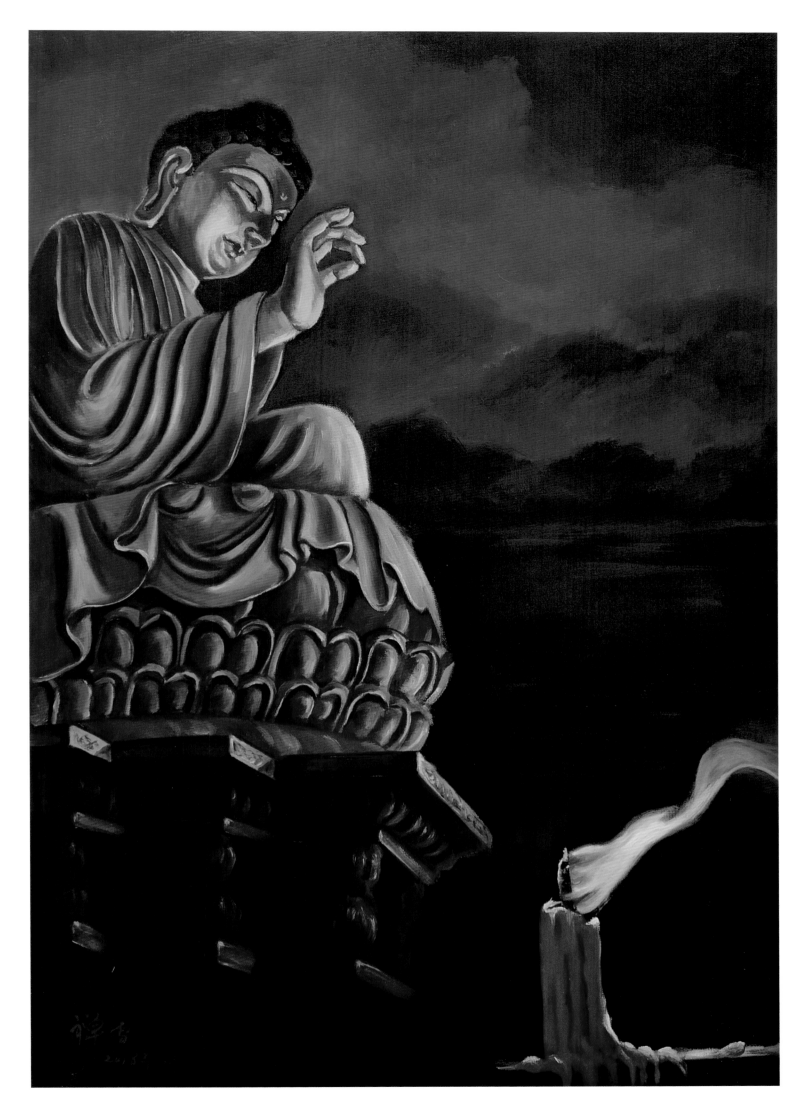

创作绘画参照宝顶山石刻《佛涅槃图》中的四位佛弟子：须菩提、富楼那、目犍连、迦旃延。

四菩萨
2014 年
90 厘米 × 120 厘米

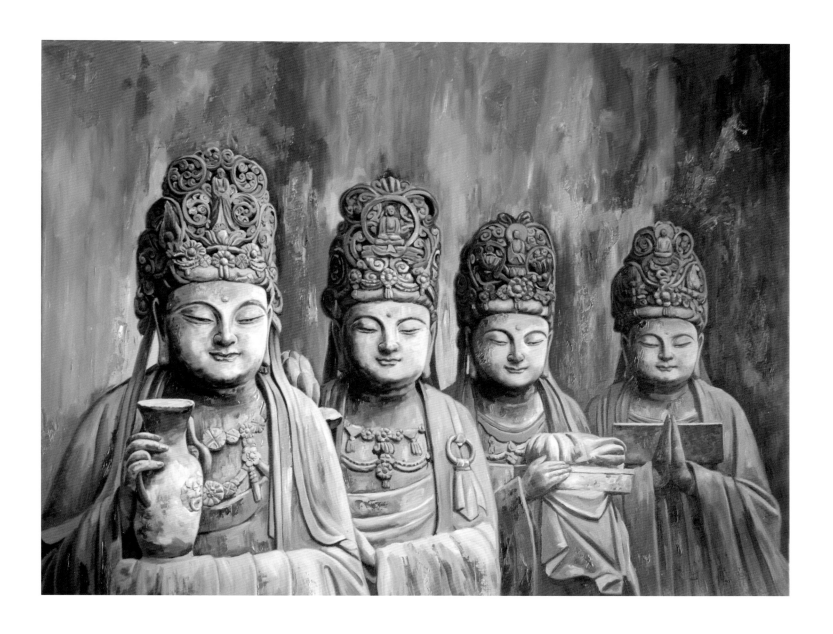

心地无非自性戒，心地无痴自性慧，心地无乱自性定，不增不减自
金刚，身来身去本三昧。

自性
2014 年
90 厘米 × 60 厘米

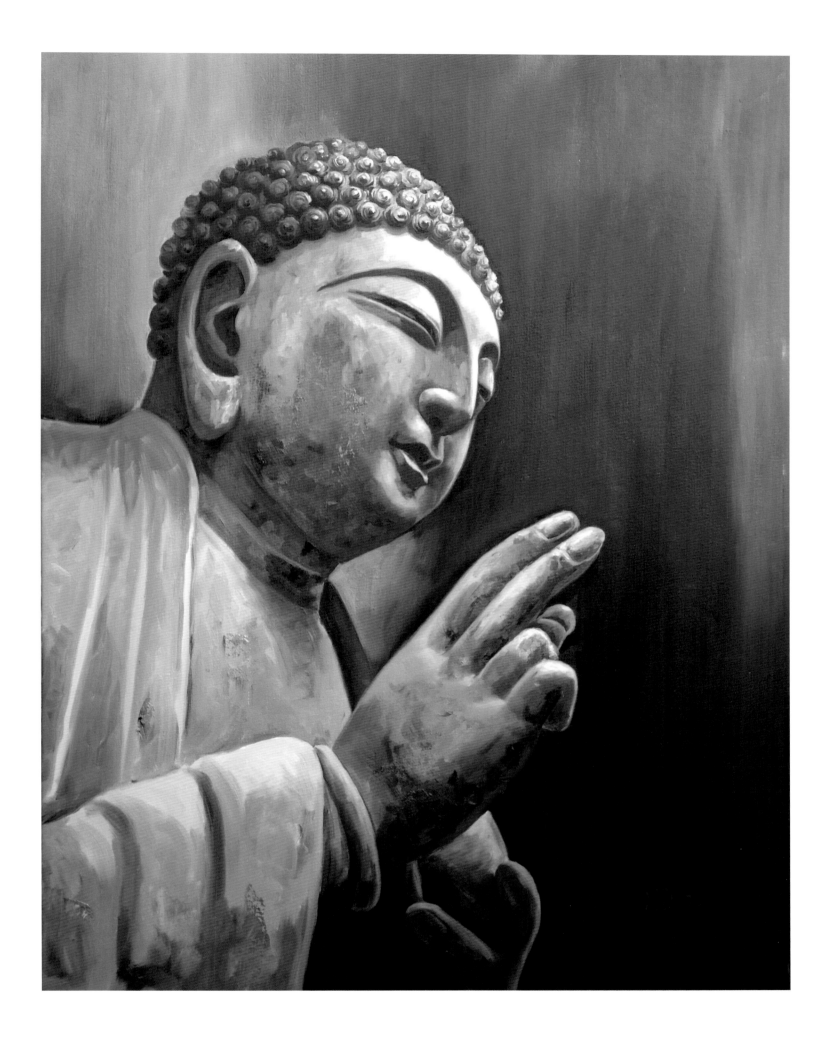

思量即不中用，见性之人，言下须见。若如此者，抡刀上阵，亦得见之。

见性
2014 年
90 厘米 × 60 厘米

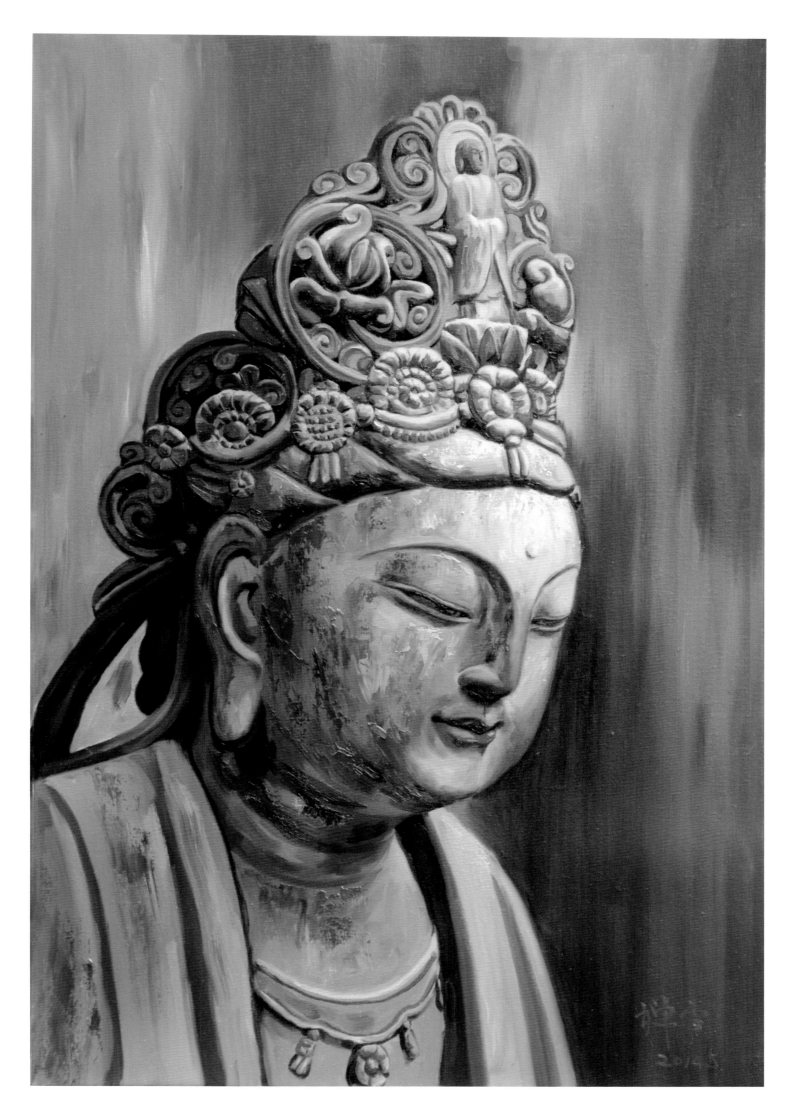

爱不是要求对方，而是要由自身付出，无条件地奉献，做到事事
圆满。

奉献
2014 年
90 厘米 × 60 厘米

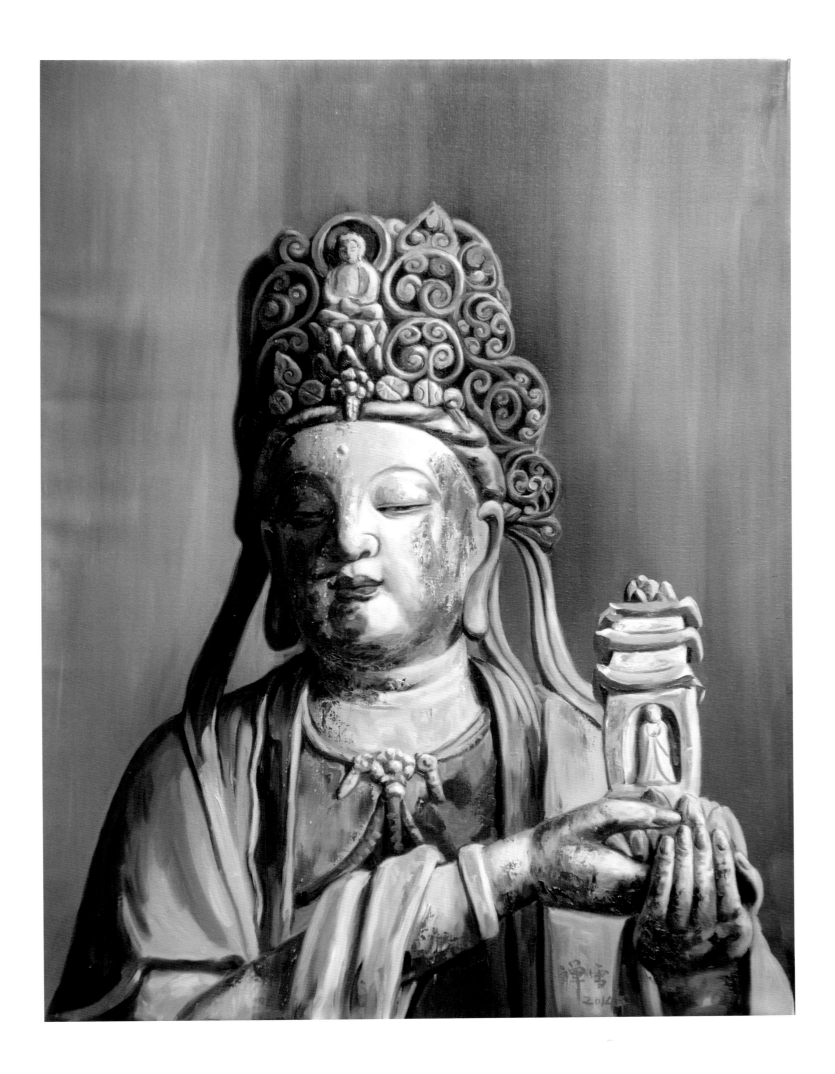

创作参照山西云冈石窟。开凿于北魏时期。为中国规模最大的古代石窟群之一，与敦煌莫高窟、洛阳龙门石窟和天水麦积山石窟并称为"中国四大石窟艺术宝库"。

云冈大佛
2018 年
90 厘米 × 60 厘米

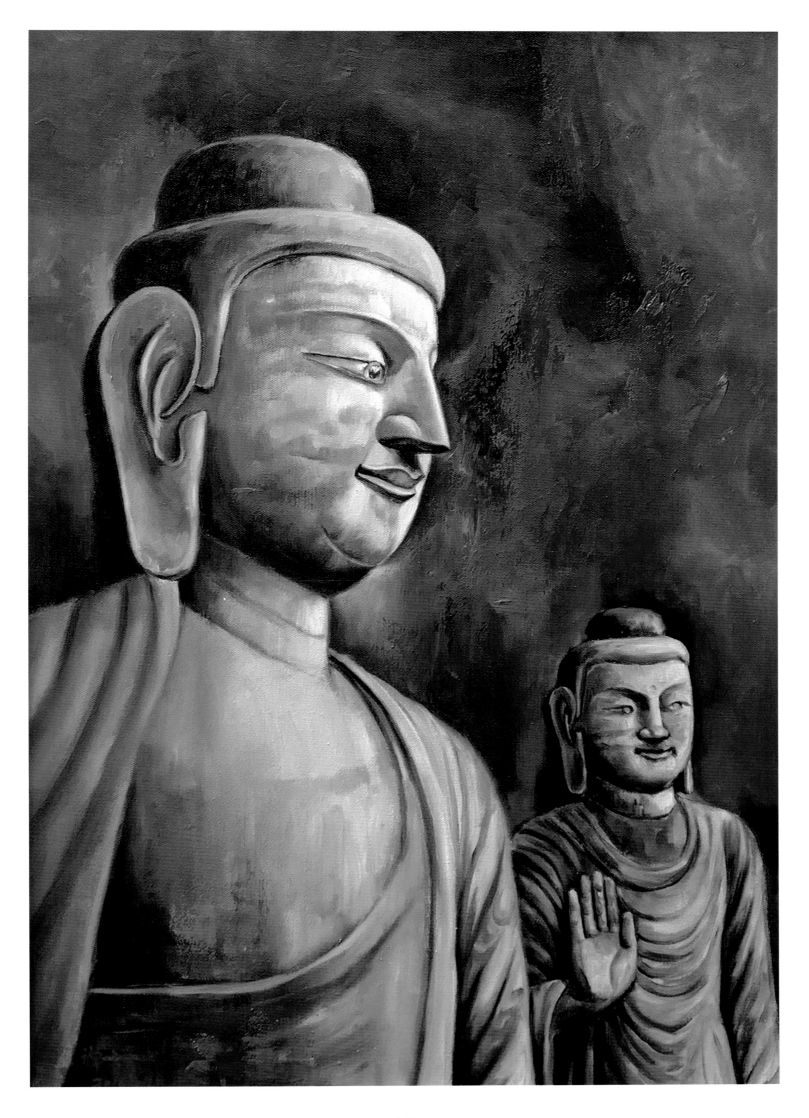

我用修旧如旧的表现手法，将这尊北宋时期的杰作"紫竹观音"，表现出依然那么色彩艳丽，神态逼真。

看她头戴雕花镏金化佛高花冠，上穿圆口贴身罗纱，肩披袒襟云肩，身缠坠花璎珞，下穿两节云边套裙，左脚轻踏怒放宝莲，跷右脚戏坐于蒲葵叶上，裙带飘拂。容貌好似出水芙蓉，体态风韵端庄贤淑，神圣中透出风土世俗化的韵味，妩媚里体现出菩萨的慈悲、祥和。

自在观音
2013 年
140 厘米×100 厘米

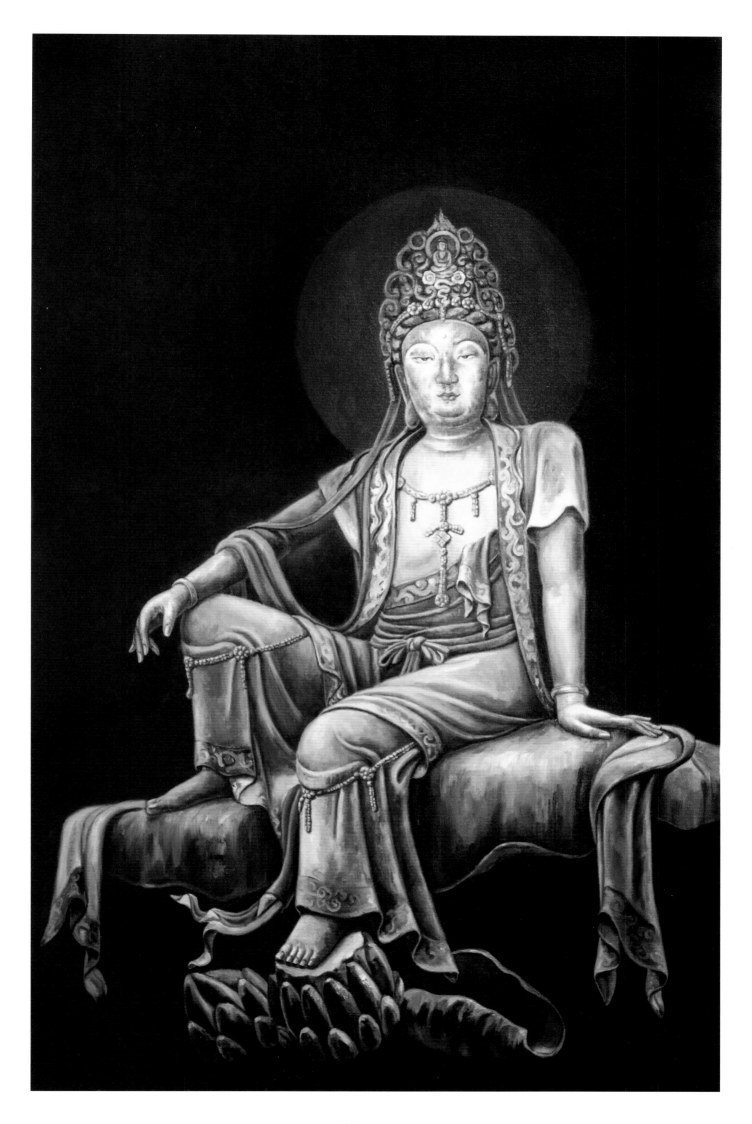

这是一组取材于流失海外的国宝级文物。

用油画的细腻笔触表现手法，

呈现这些艺术瑰宝。

我们了解到，

原来有这么多先辈们的艺术精品、

智慧的结晶流失海外，

我们应更加懂得珍爱当下所拥有的一切。

流失海外的瑰宝

水月观音是佛教与中国本土文化融合而产生。通常是坐在岩石或莲花座上，以右腿支起，左腿下垂，右臂放在右膝上的姿势观看水中之月，以譬喻佛法色空的义理。

创作参照辽代时期木刻观音，现已流失海外被美国纳尔逊·阿特金斯艺术博物馆收藏的中国辽代南海观音木雕。背景为山西广胜寺炽盛光佛壁画。

水月观音
2017 年
140 厘米 × 100 厘米

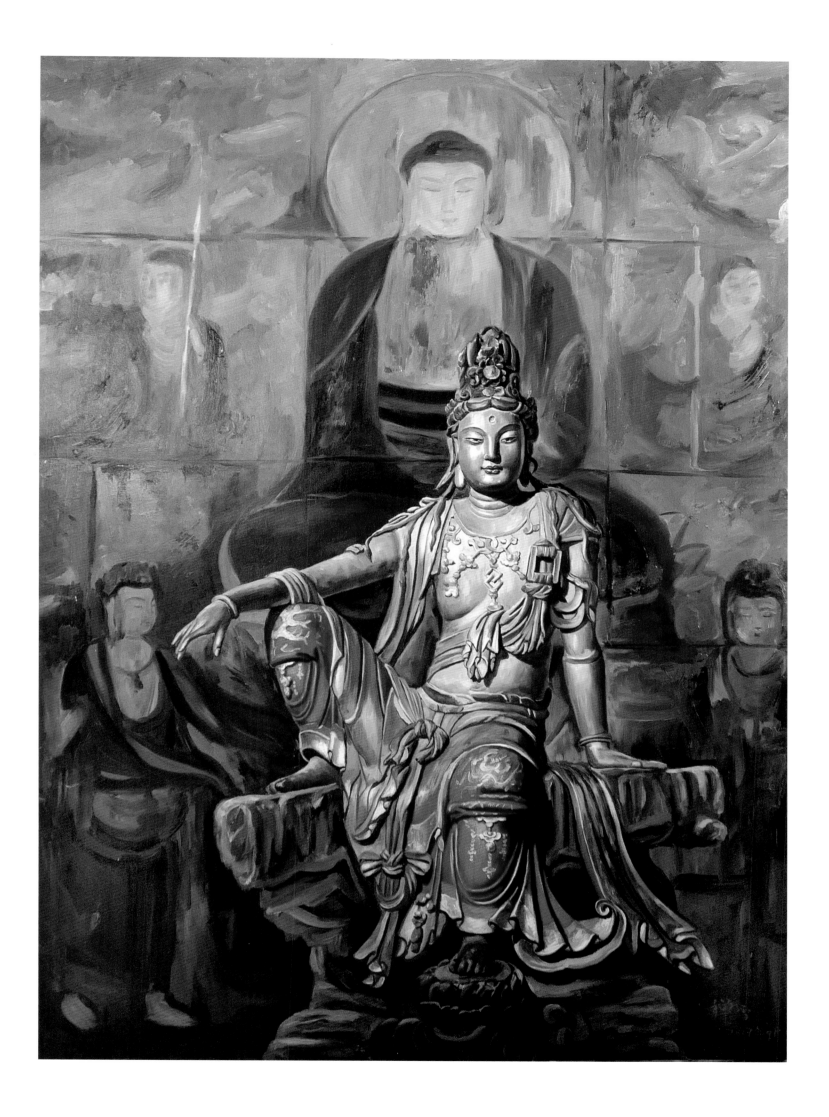

此尊观音是参照宋代时期的彩绘木雕观音创作绘画的。实物已经流失在海外，被美国波士顿艺术博物馆收藏。"水月观音"是观音菩萨三十三个不同形象法身中姿态最放松的一种姿势，通常坐在石头或木头上，闲观水中月之倒影，提醒世人，一切皆幻影。

水月观音
2017 年
140 厘米 × 100 厘米

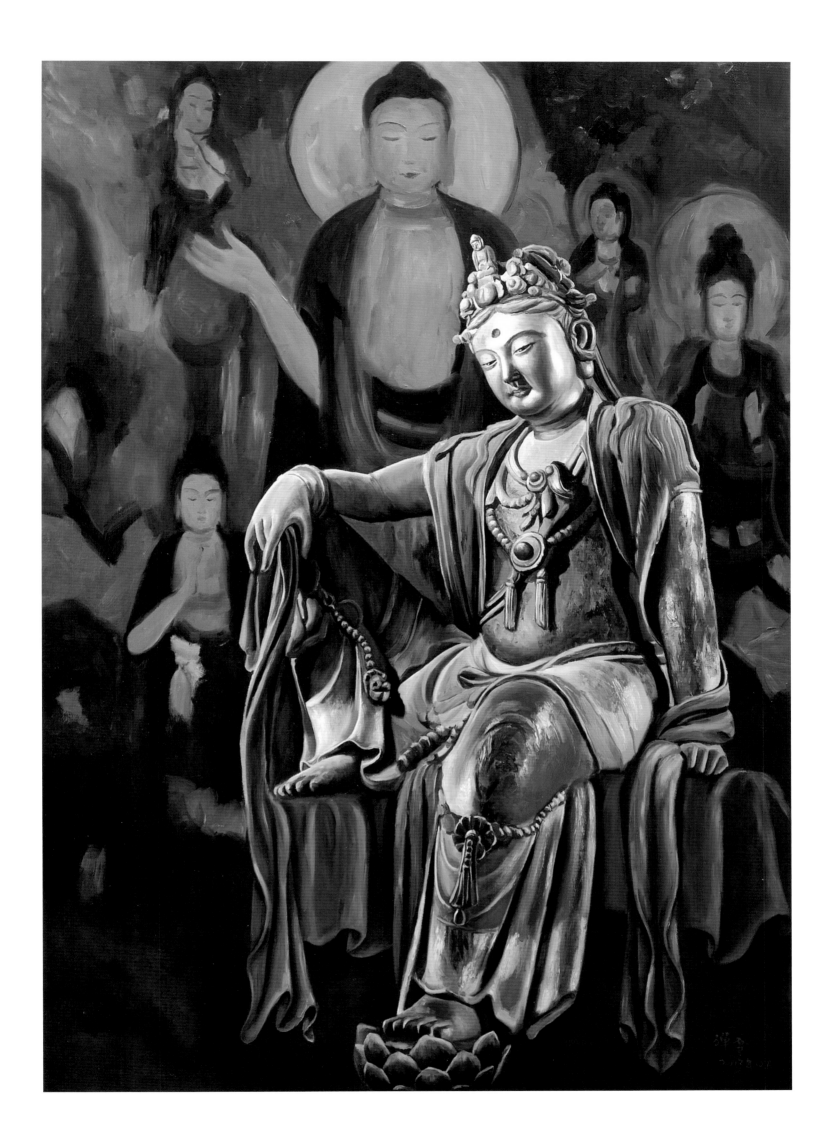

参照金代时期的木刻观音。该佛像现已流失海外，被美国纳尔逊·
阿特金斯艺术博物馆收藏。

观音菩萨
2017 年
140 厘米 × 100 厘米

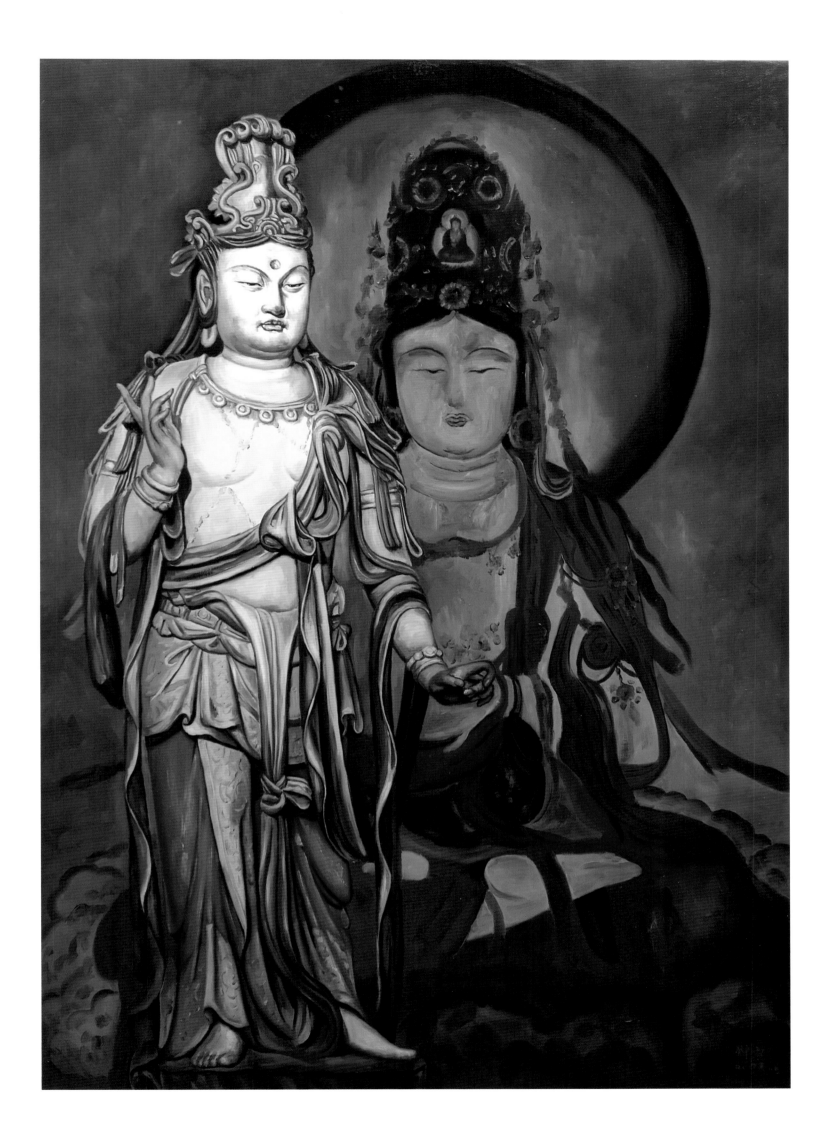

创作参考隋代时期的石雕观音，背景是元代壁画。实物已经流失海外，被美国波士顿艺术博物馆收藏。

观音菩萨
2018 年
140 厘米 × 100 厘米

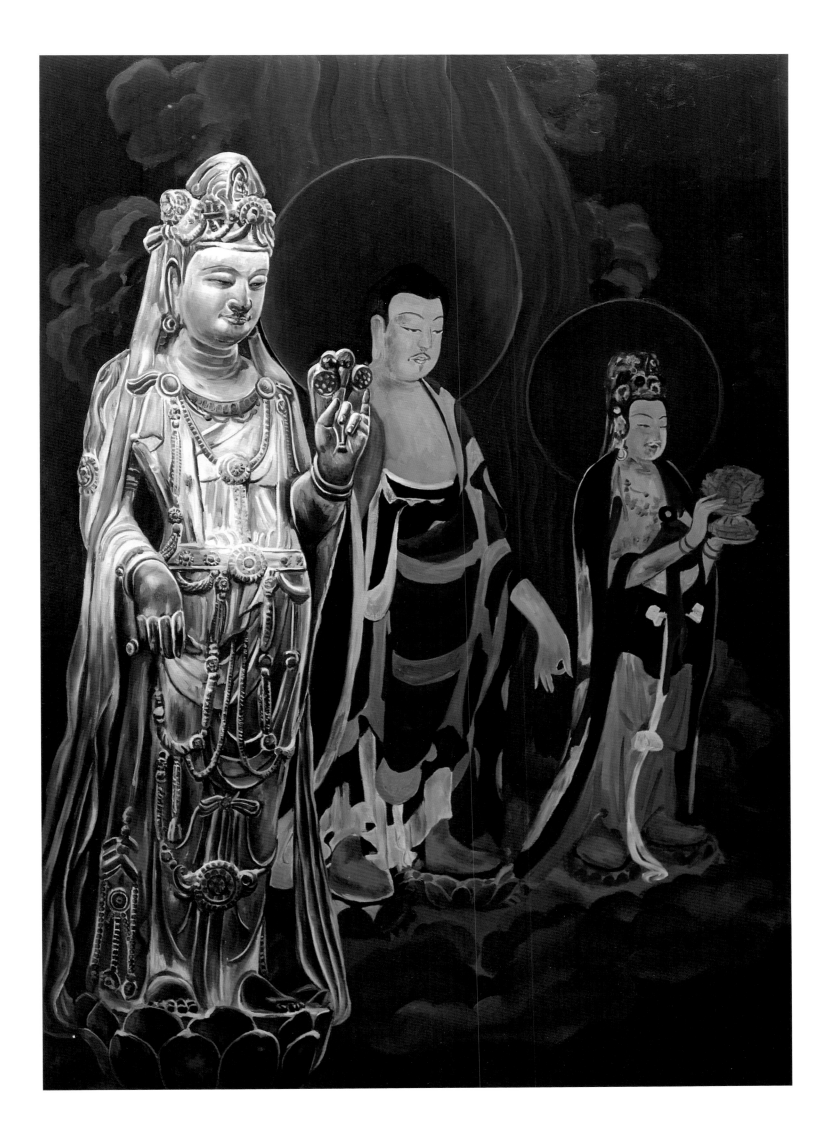

创作参照明代时期的木雕文殊菩萨雕像。该佛像现已流失海外，被美国大都会博物馆收藏。

文殊菩萨是大智慧的象征。意译为妙德、妙吉祥、妙乐、法王子，又称文殊师利童真、孺童文殊菩萨。为佛教"四大菩萨"之一。

文殊菩萨
2018 年
140 厘米 × 100 厘米

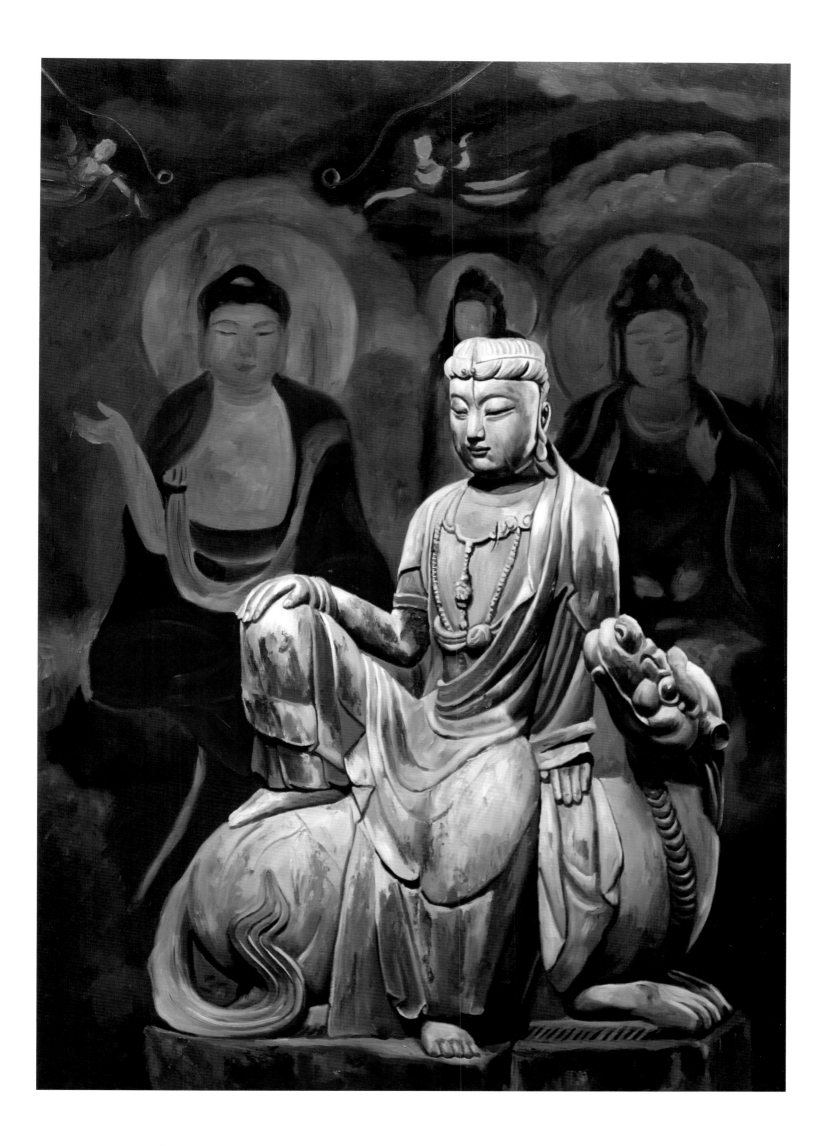

创作参照流失海外的我国宋代时期的木刻观音造像——自在观音，
至于称观世自在者，观世界形能自在无碍，对苦恼众生能自在拔苦与乐。

自在观音菩萨
2017 年
140 厘米 × 100 厘米

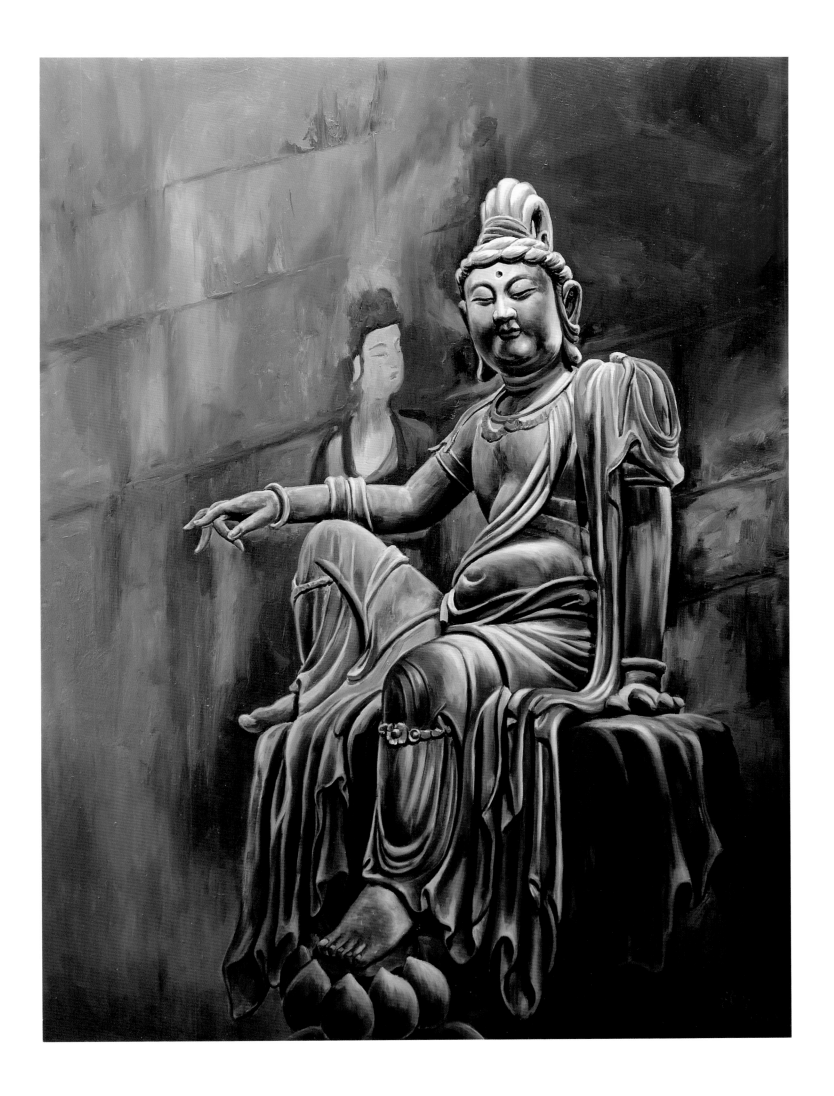

创作参照流失海外的出自河南温县慈胜寺五代壁画。现已被美国纳尔逊·阿特金斯艺术博物馆收藏。

焚香又称烧香、拈香、告香、捻香、插香等。香，离秽之名，即宣散芬芳复馨。由于香能祛除一切臭气、不净，使人身心舒畅，产生美妙的感受，因此常被用来作为供养佛菩萨。

菩萨焚香图
2017 年
170 厘米 × 80 厘米

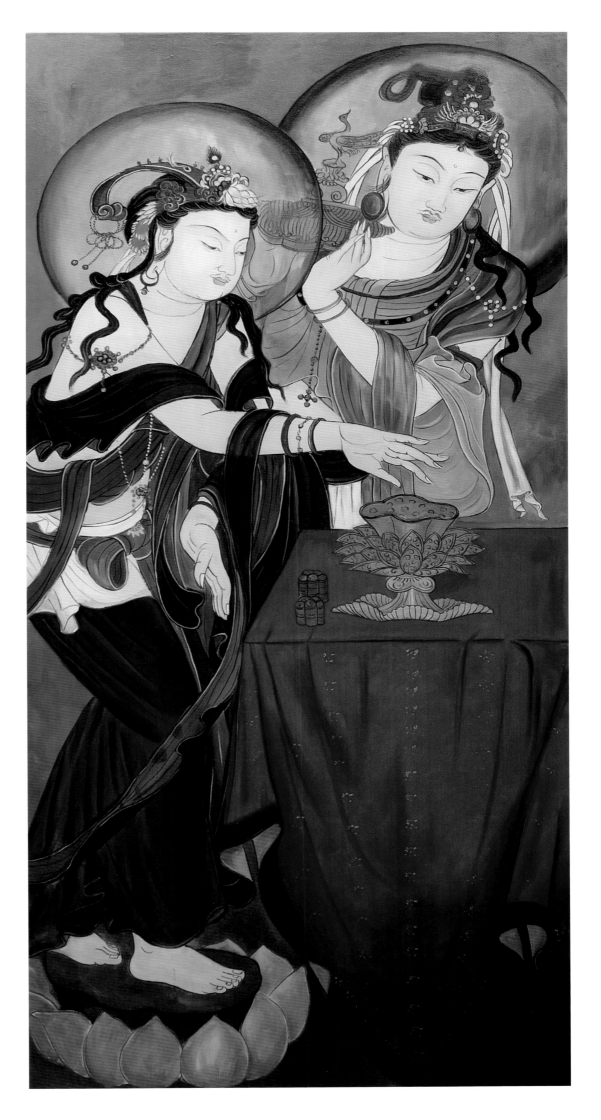

敦煌，

大而盛之谓也，

它印记了昔日丝绸之路的繁荣昌盛。

其中，

敦煌石窟的壁画呈现了当时往来各国的文化经济和历史的片段，

以及人们对自由自在生活的美好向往。

同时，

从画面的器物和人像细腻的神态，

深刻体现了造像者高超的艺术水平和文化内涵。

我通过多次实地参观写生，

用手中的画笔，

更鲜活地呈现了敦煌之美。

敦煌壁画

中国石窟艺术起源于古印度。公元 3 世纪沿丝绸之路传入中国，兴于魏晋，盛于隋唐。以雕刻、绘画、建筑等多种艺术形式，将西方的文明精髓与中国文化完美地融合，成为中国特色的石窟艺术，也是世界文化宝库中最珍贵的艺术瑰宝。

敦煌石窟，被誉为 20 世纪最有价值的文化发现，坐落在河西走廊西端的敦煌，是古丝绸之路玄奘大师西行取经的必经之地，敦煌石窟以精美的壁画和雕像闻名于世。

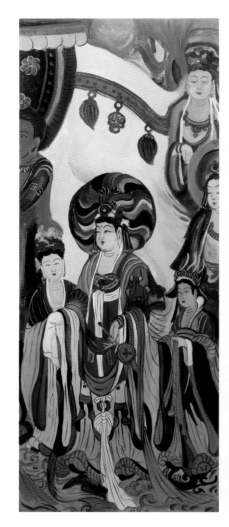 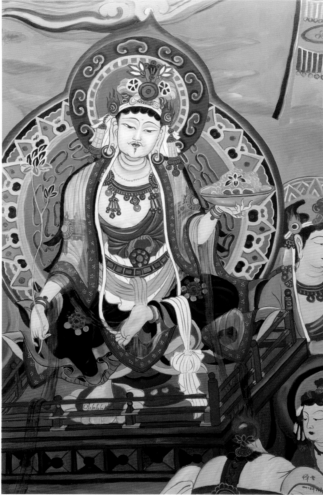 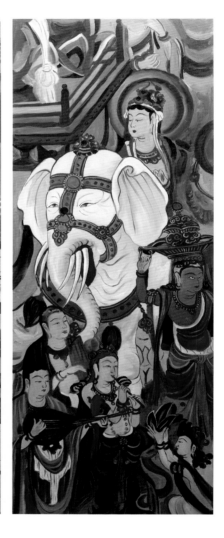

普贤菩萨

2018 年

160 厘米 × 60 厘米（左）、160 厘米 × 100 厘米（中）、160 厘米 × 60 厘米（右）

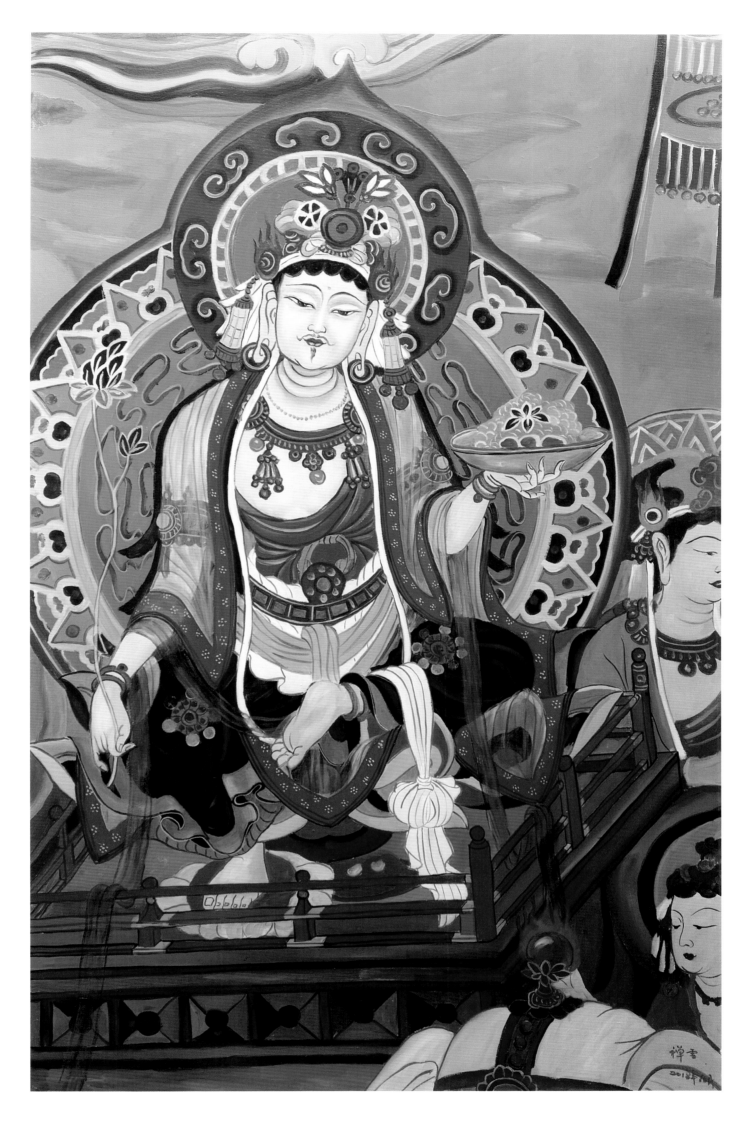

佛教里把供养分为三种：一是利供养，即鲜花、香火、灯明、饮食、资财的供养。

二是敬供养，即礼敬、朝拜、赞美、歌颂的供养。

三是行供养，即敬奉三宝、受持戒律、修行善法的供养。又称为财供养、法供养，观行供养。

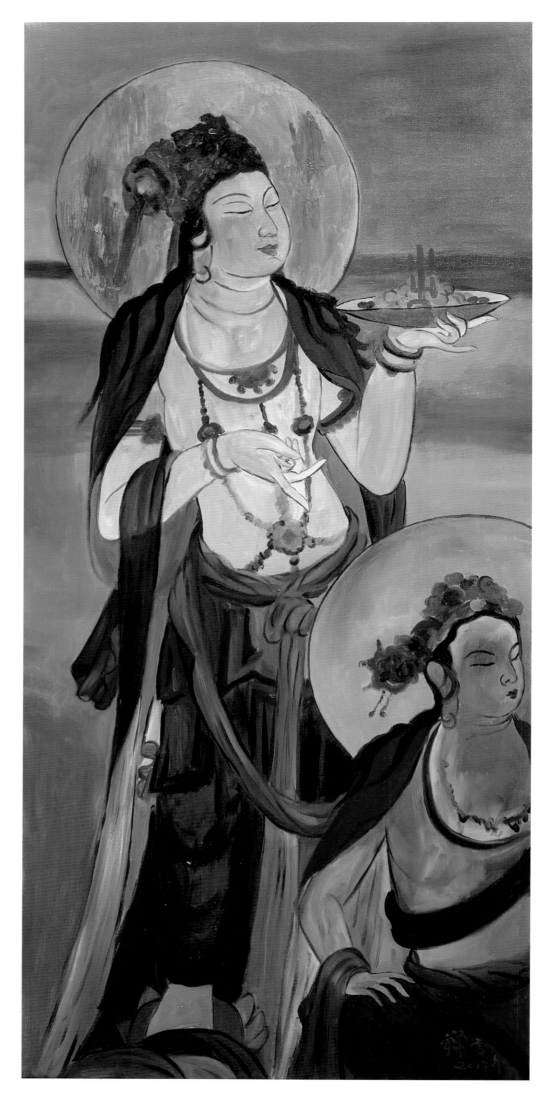

供养菩萨
2017 年
165 厘米 × 120 厘米

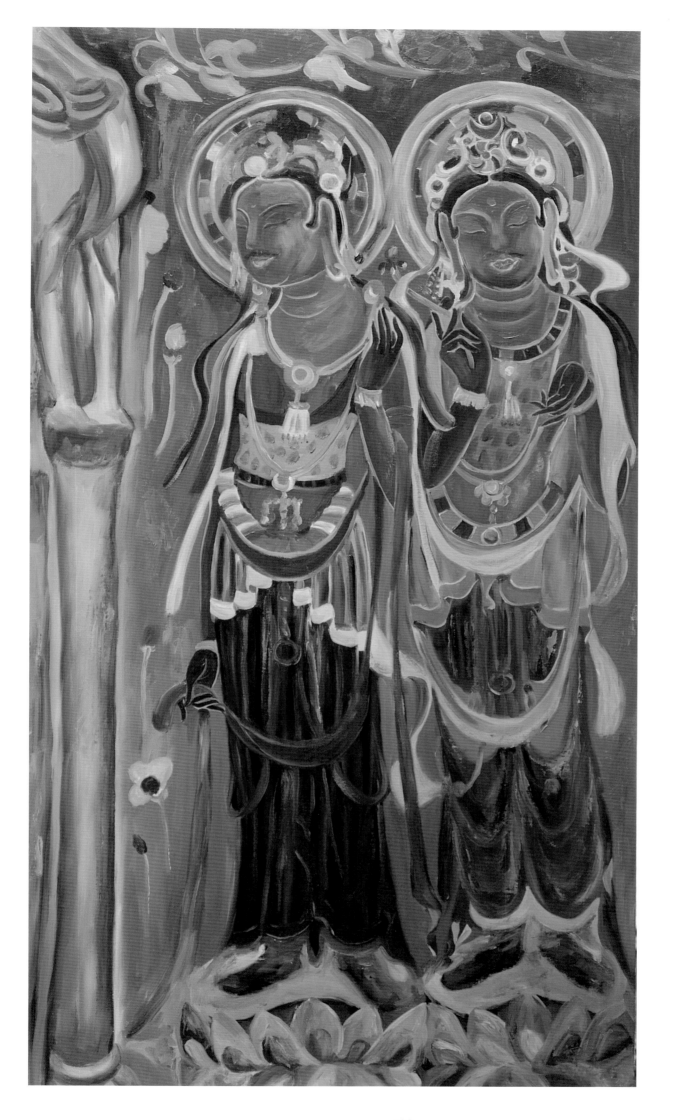

二菩萨
2019 年
130 厘米 × 70 厘米

观音菩萨

2017 年

160 厘米 × 80 厘米

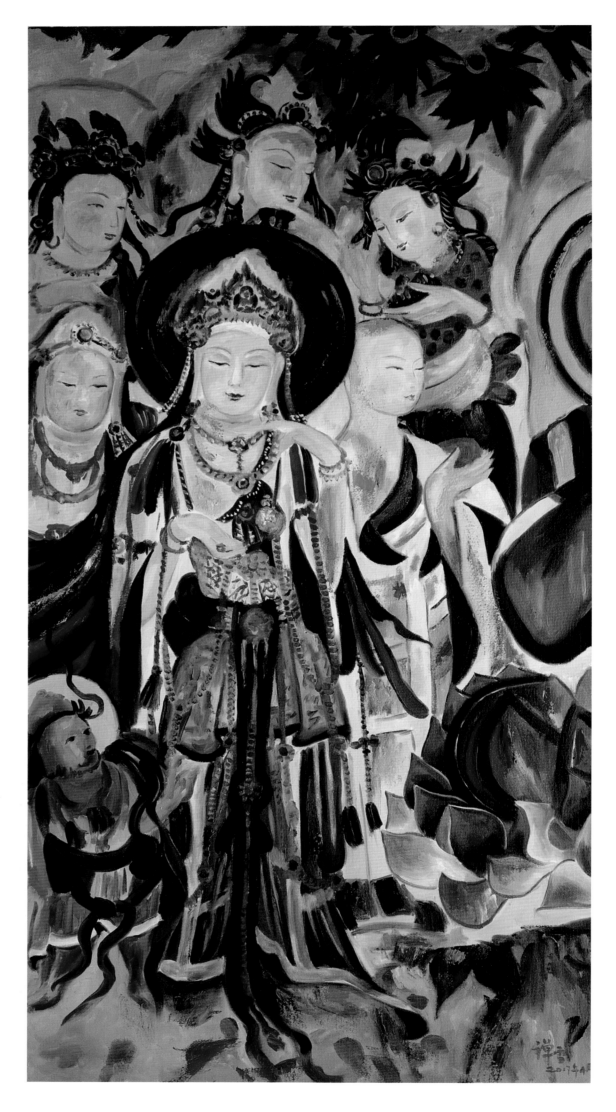

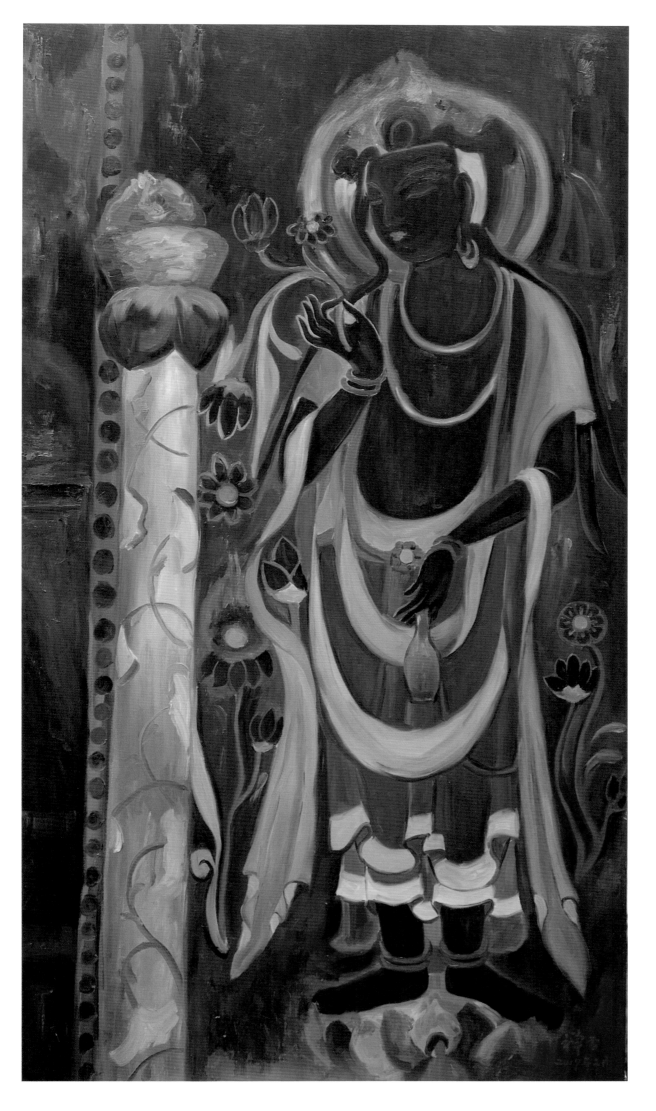

观音
2019 年
130 厘米 × 70 厘米

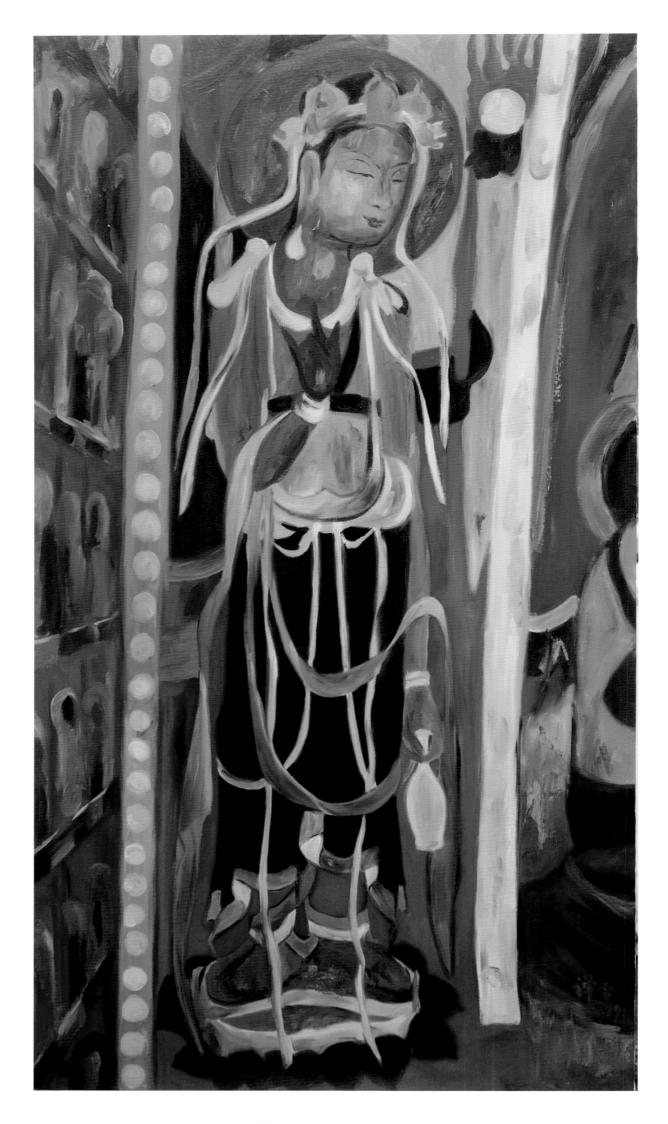

观音
2019 年
130 厘米 × 70 厘米

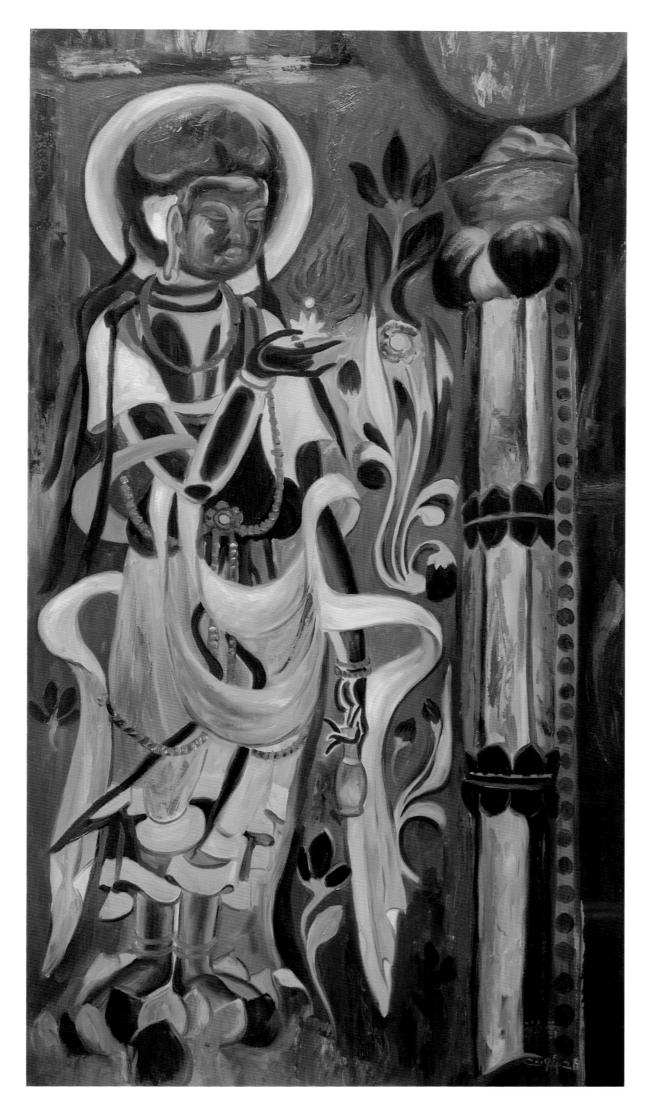

观音
2019 年
130 厘米 × 70 厘米

反弹琵琶，是敦煌壁画艺术中最具有代表性的一种最美的舞姿。它
劲健而舒展，迅疾而和谐，

反弹琵琶实际上是又奏乐又跳舞。也喻指突破常规的思维和行为，
从反面看问题。

反弹琵琶

2017 年

158 厘米 × 78 厘米

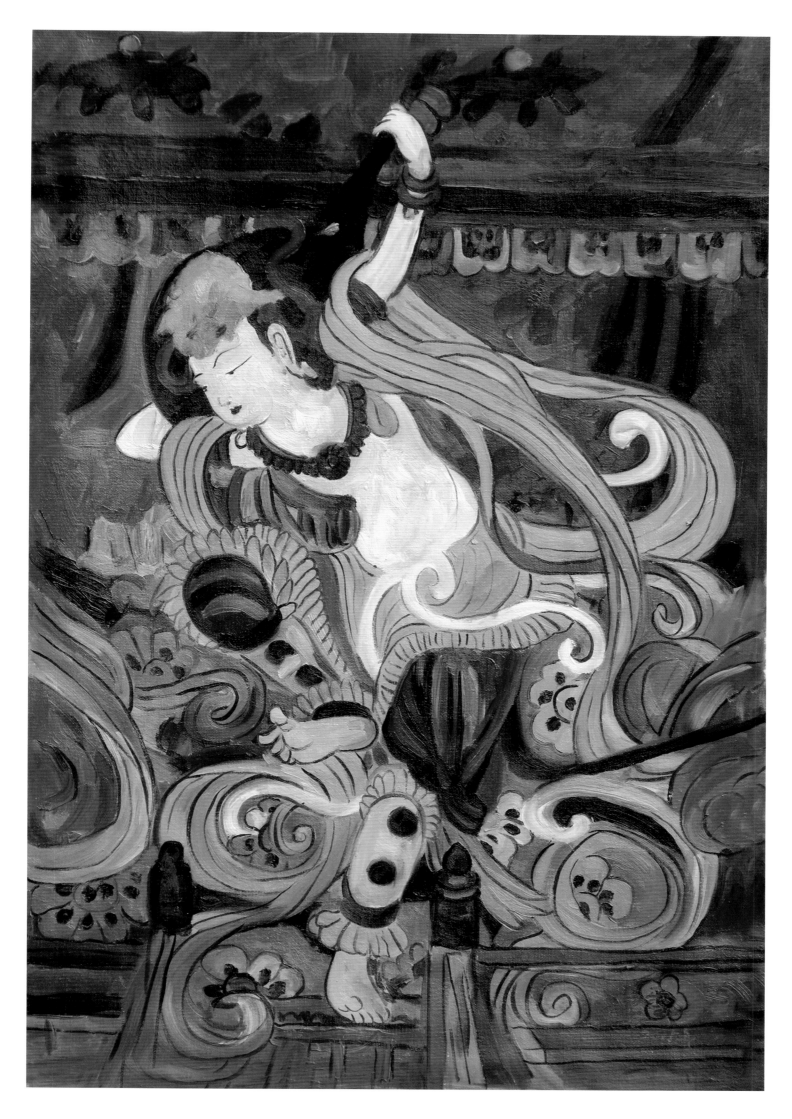

195

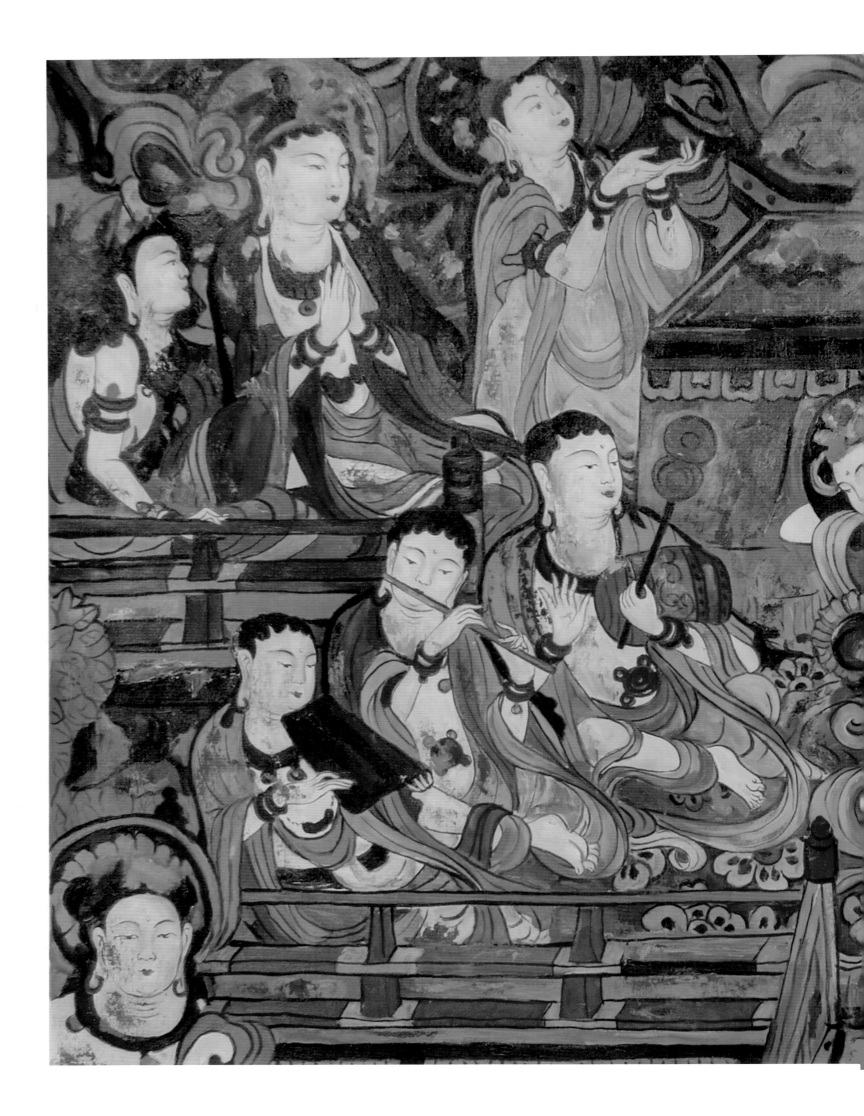

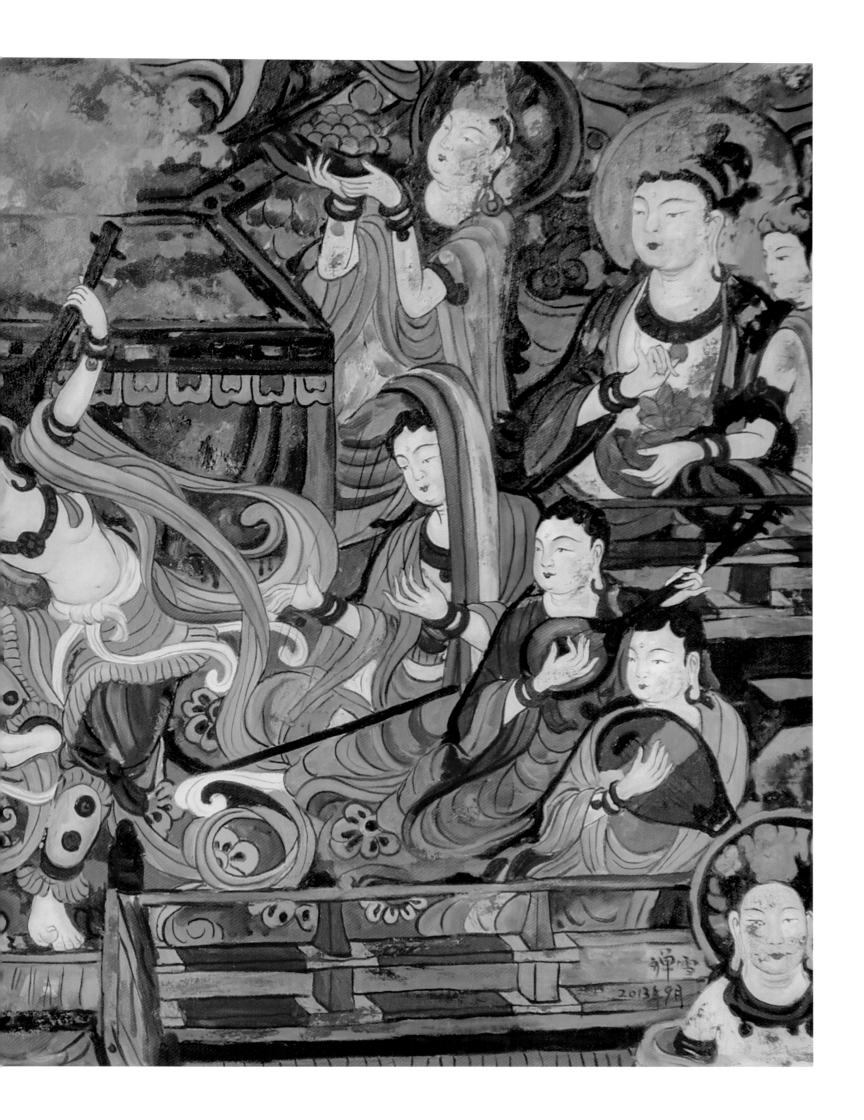

创作参照敦煌壁画。

寓意，龙是吉祥如意的象征，可以呼风唤雨，风调雨顺，护佑一方。

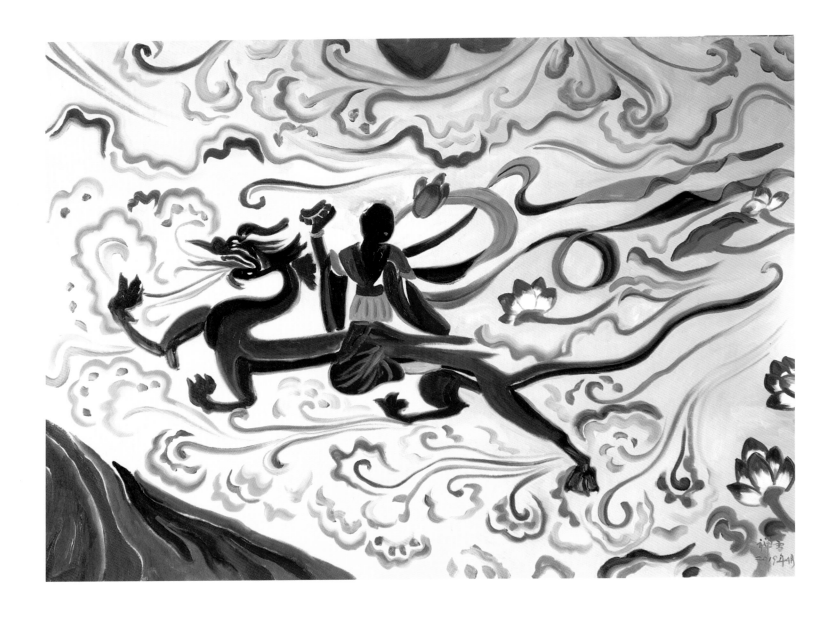

乘龙飞天
2019 年
90 厘米 × 120 厘米

创作参照敦煌壁画。

中国民间认为武财神赵公明胯下骑黑虎，手下招宝、纳珍、招财和利市四位财神，倾注了人们的朴素情怀，寄托着安居乐业，大吉大利的美好心愿。

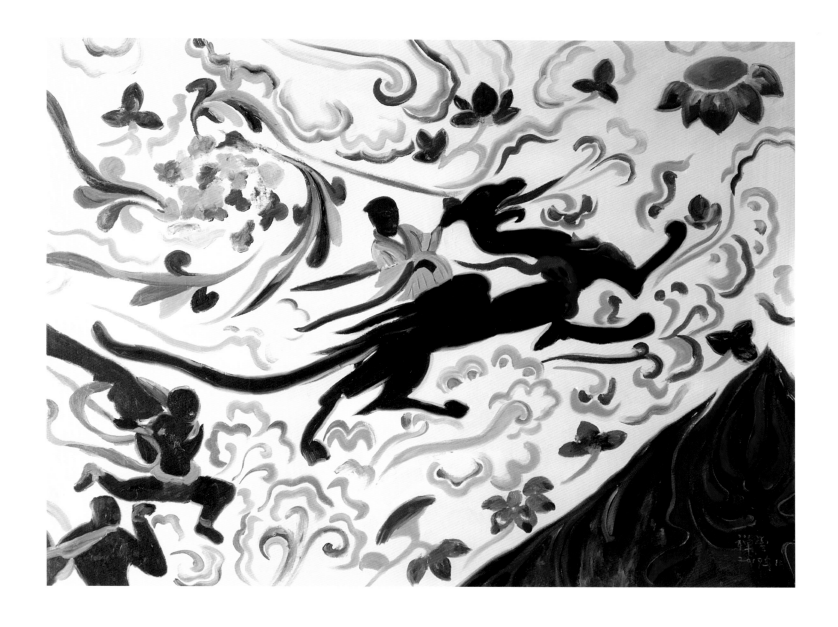

乘虎飞天
2019 年
90 厘米 × 120 厘米

飞天群
2019 年
90 厘米 × 120 厘米

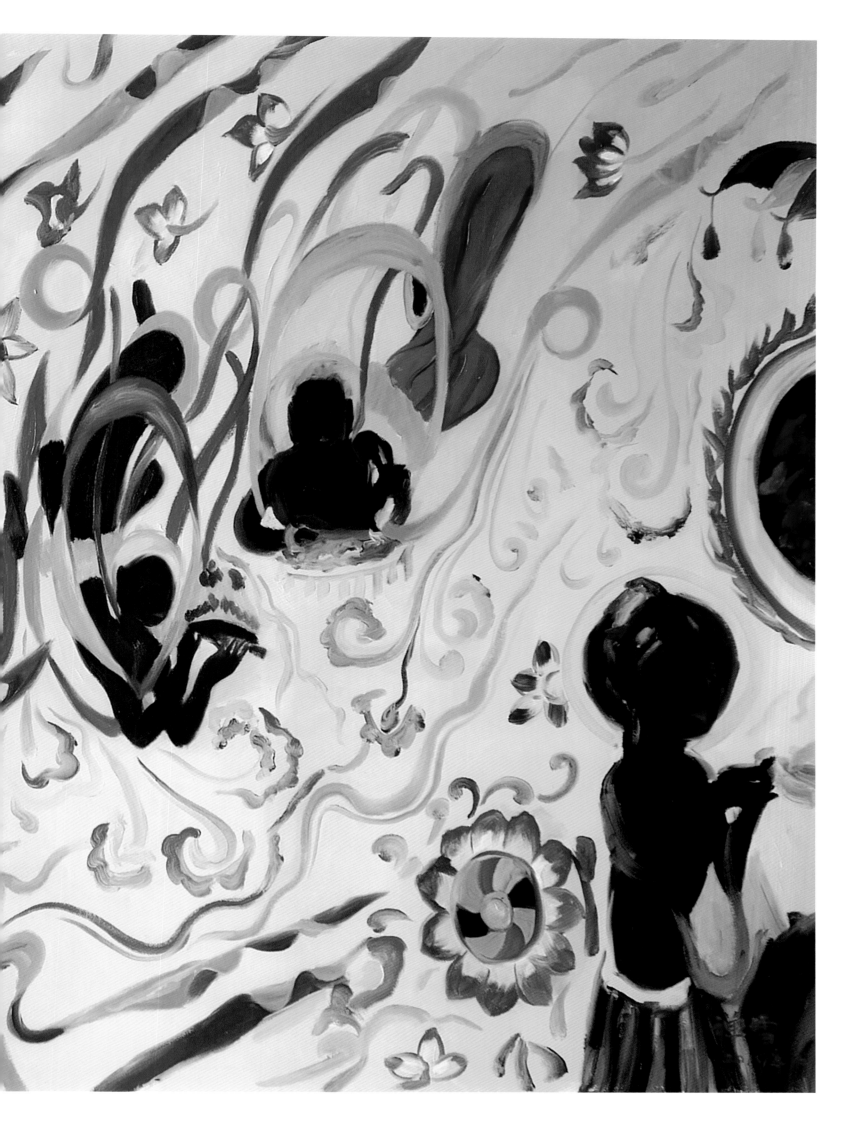

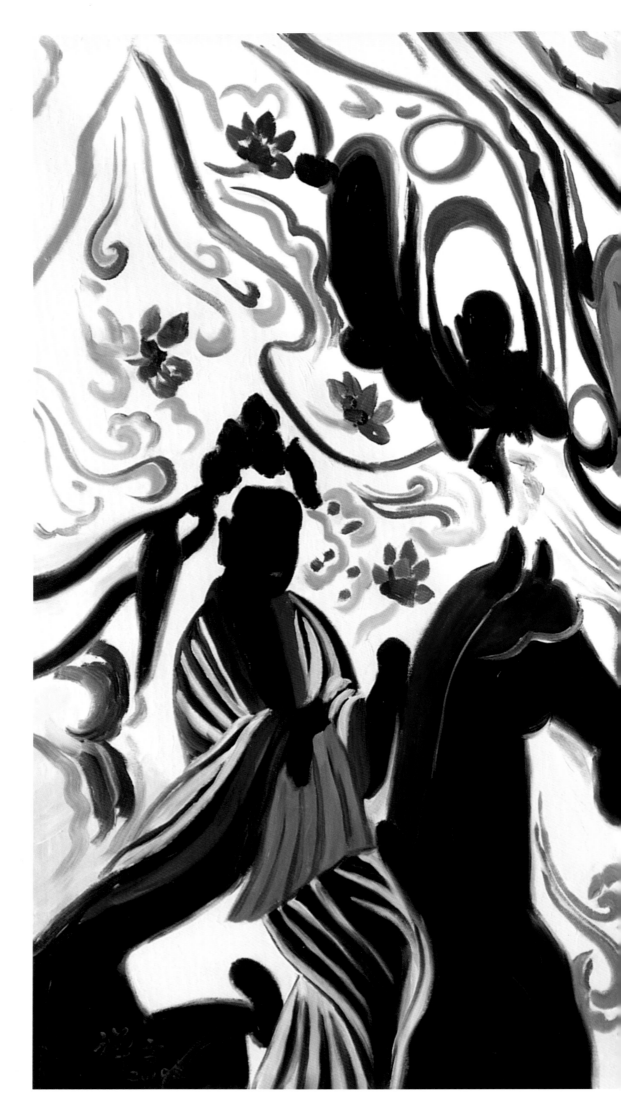

敦煌飞天群
2019 年
90 厘米 × 120 厘米

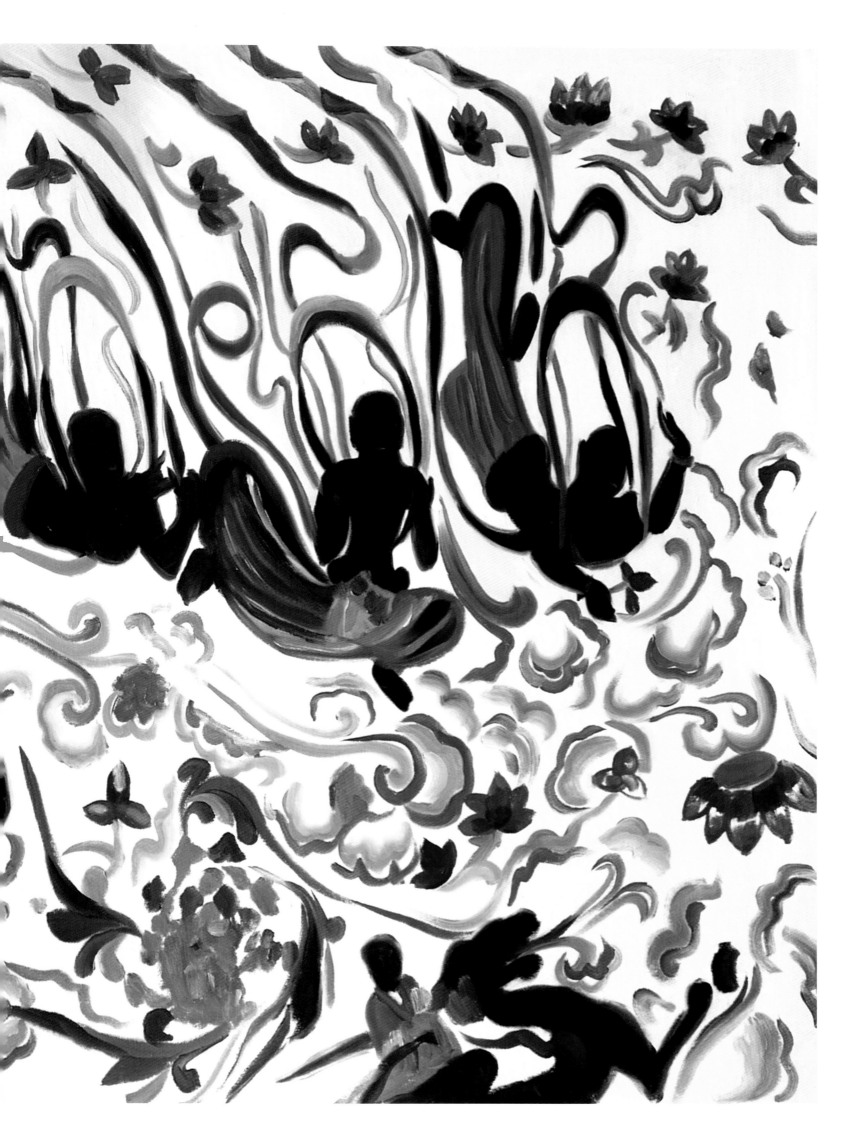

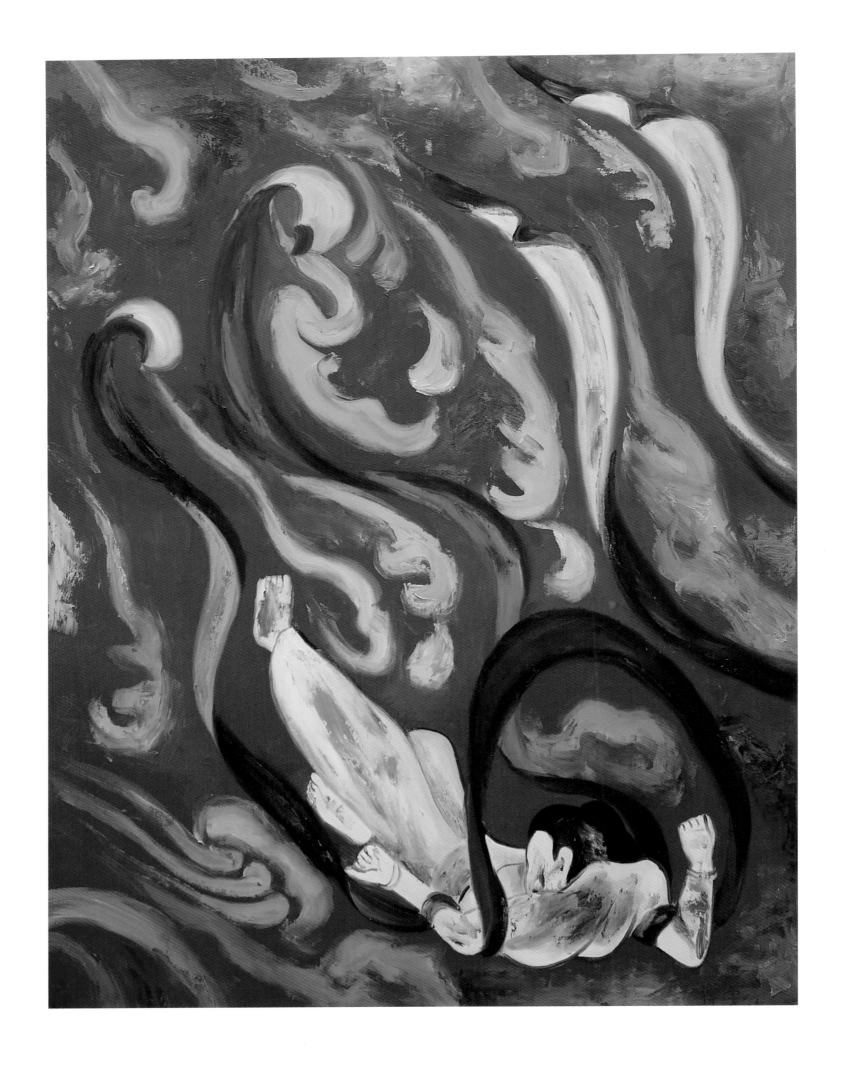

反身飞天

2019 年

110 厘米 × 80 厘米

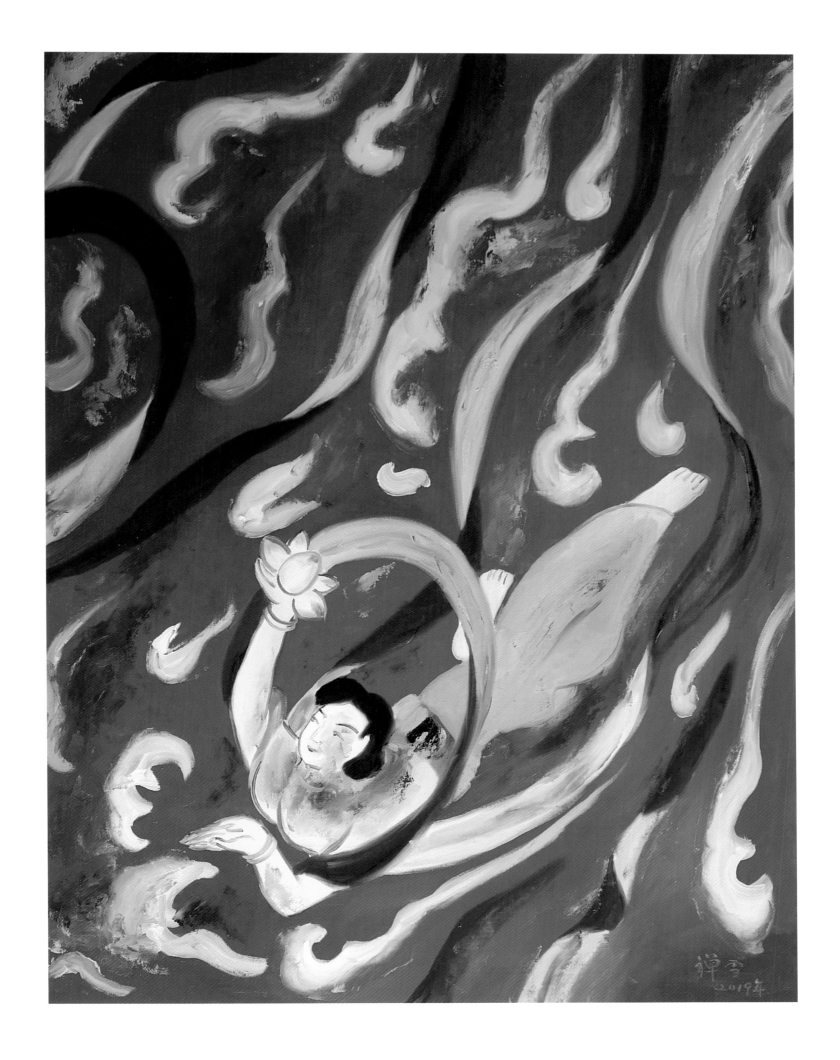

敦煌飞天
2019 年
110 厘米 × 80 厘米

飞天

2017 年

160 厘米 × 80 厘米

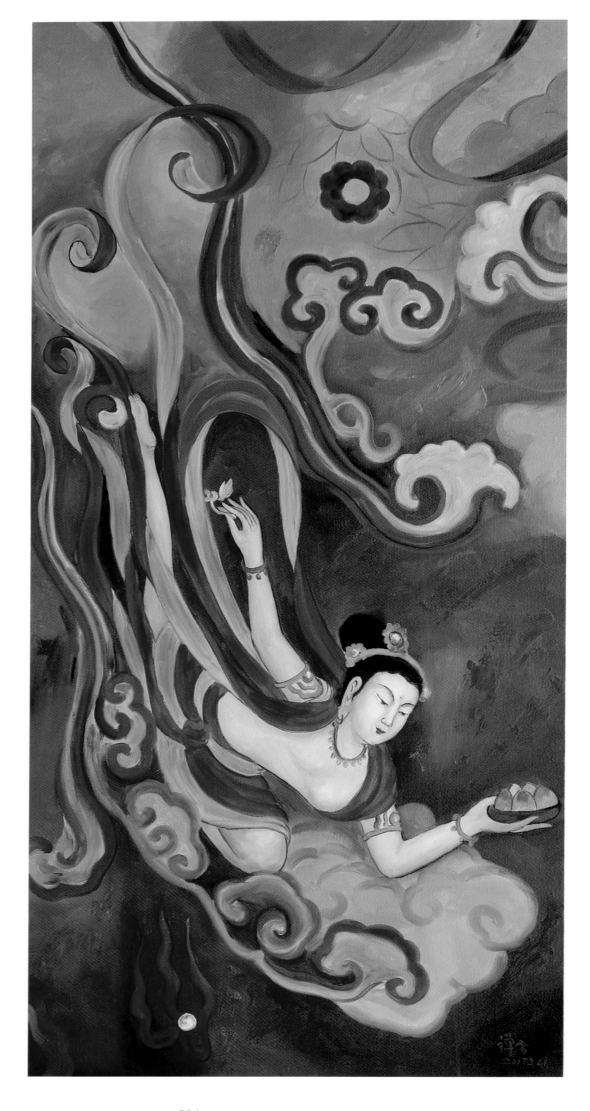

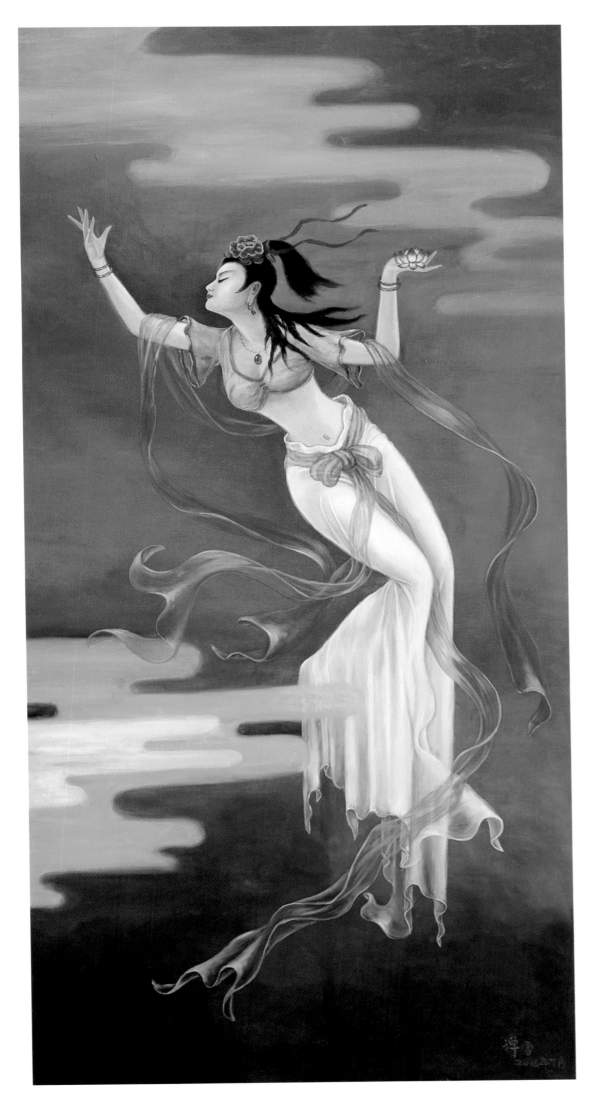

飞天
2016 年
170 厘米 × 80 厘米

伎乐天是佛教中的香音之神。在敦煌壁画中伎乐天亦指天宫奏乐的乐伎。所谓"天",称为"天人"或"天众",并非指自然界的天。

伎乐天
2019 年
110 厘米 × 80 厘米

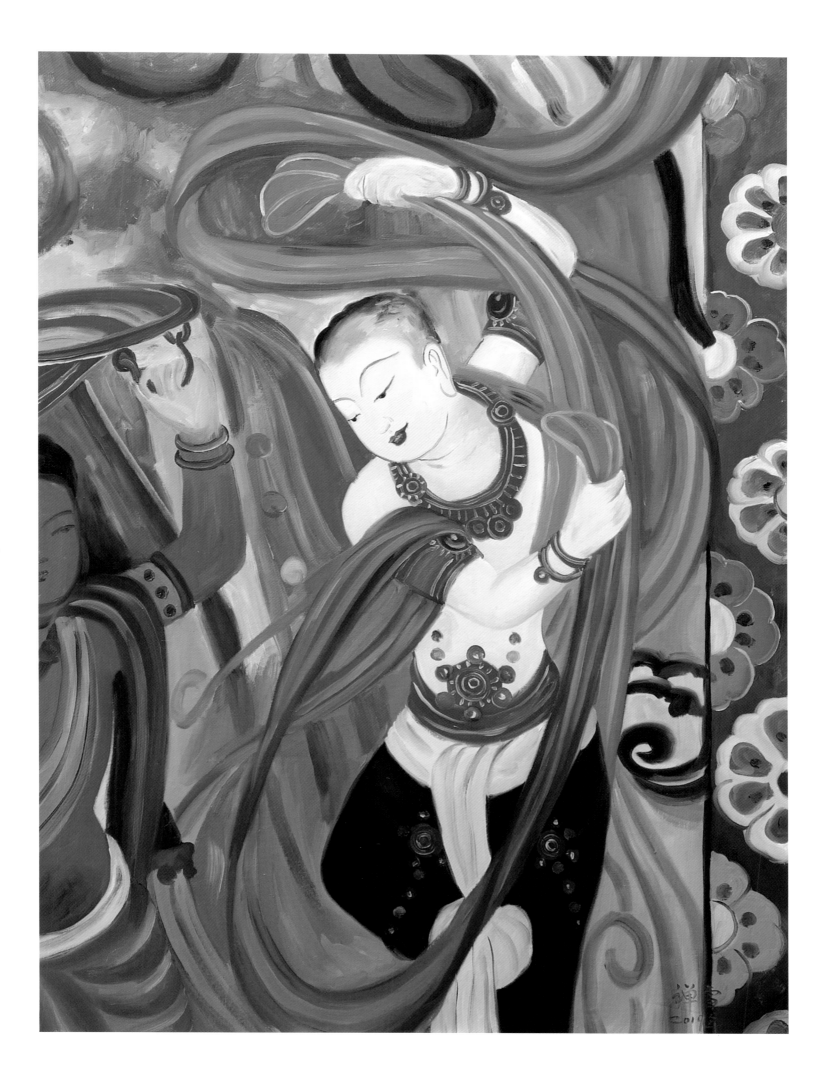

209

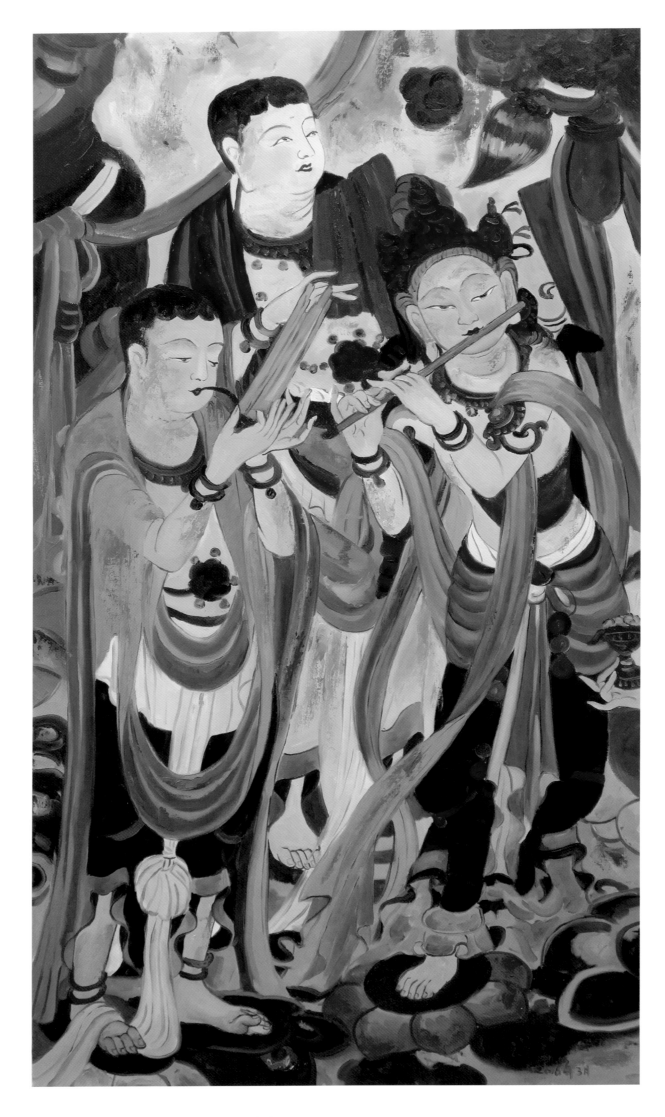

伎乐天
2016 年
140 厘米 × 80 厘米

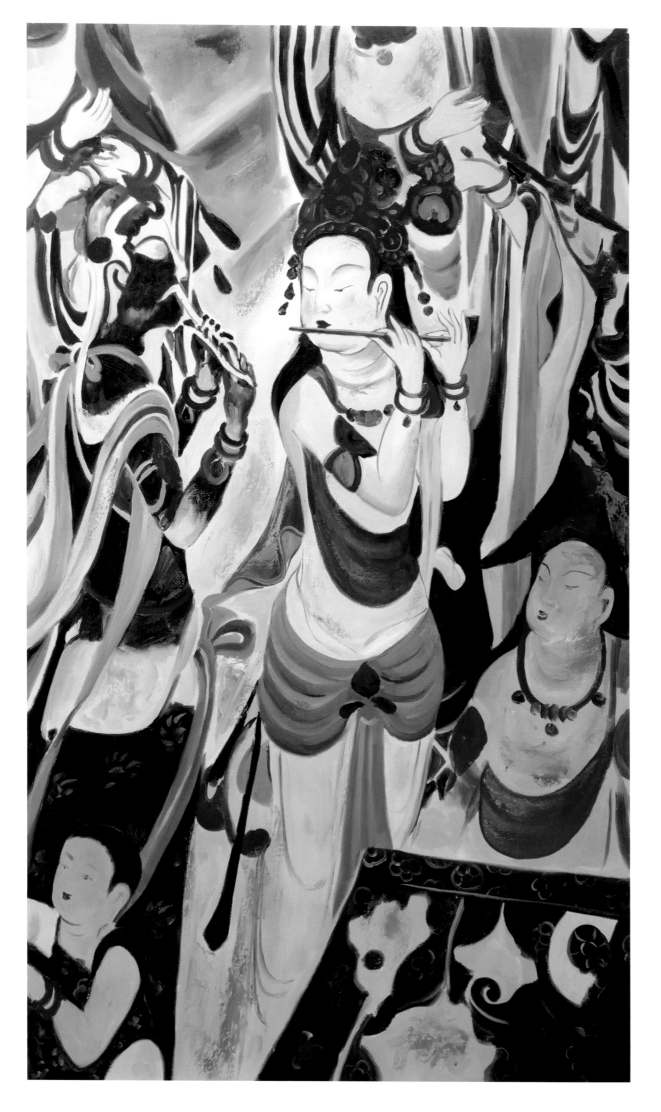

伎乐天
2016 年
140 厘米 × 80 厘米

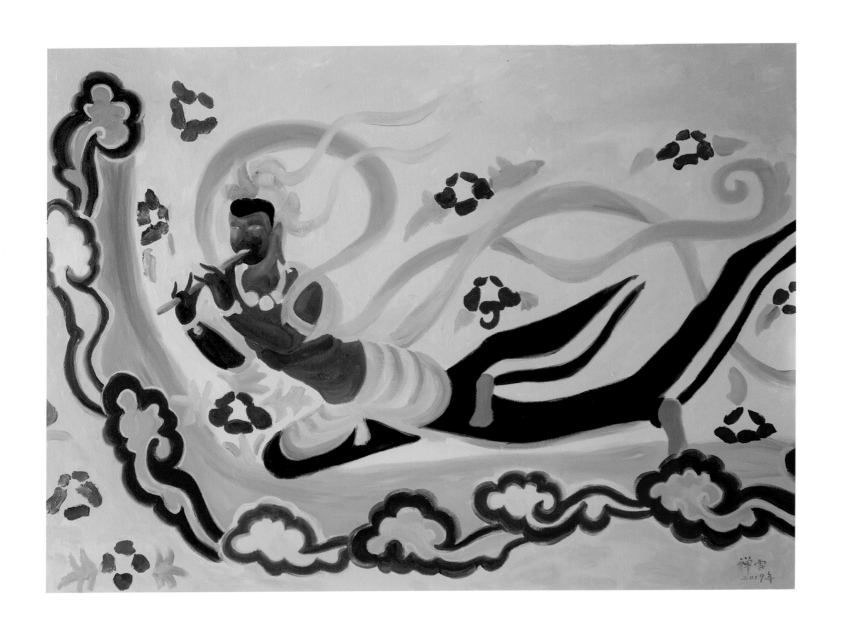

伎乐天

2019 年

90 厘米 × 120 厘米

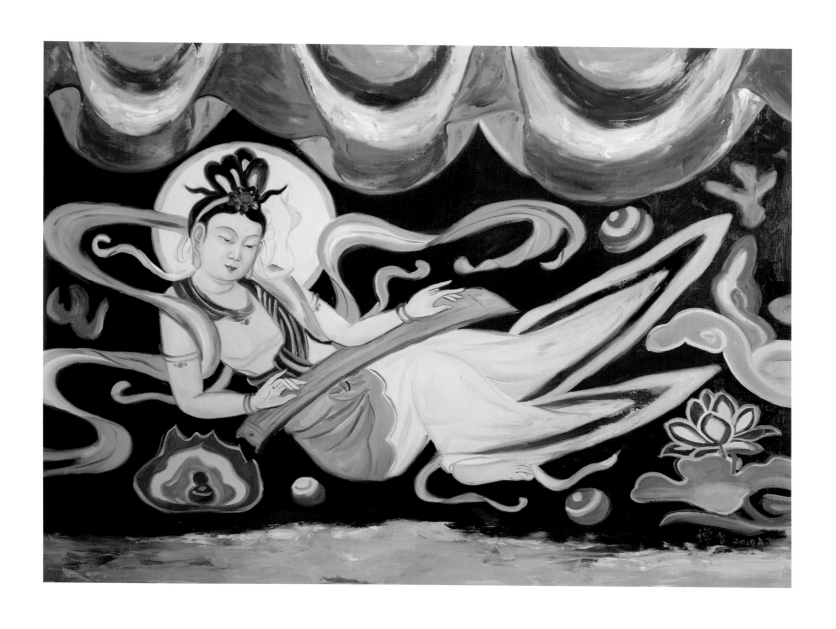

伎乐天

2019 年

90 厘米 × 120 厘米

心平何劳持戒，行直何须坐禅；恩则亲养父母，义则上下相怜；让则尊卑和睦，忍则众恶无喧。

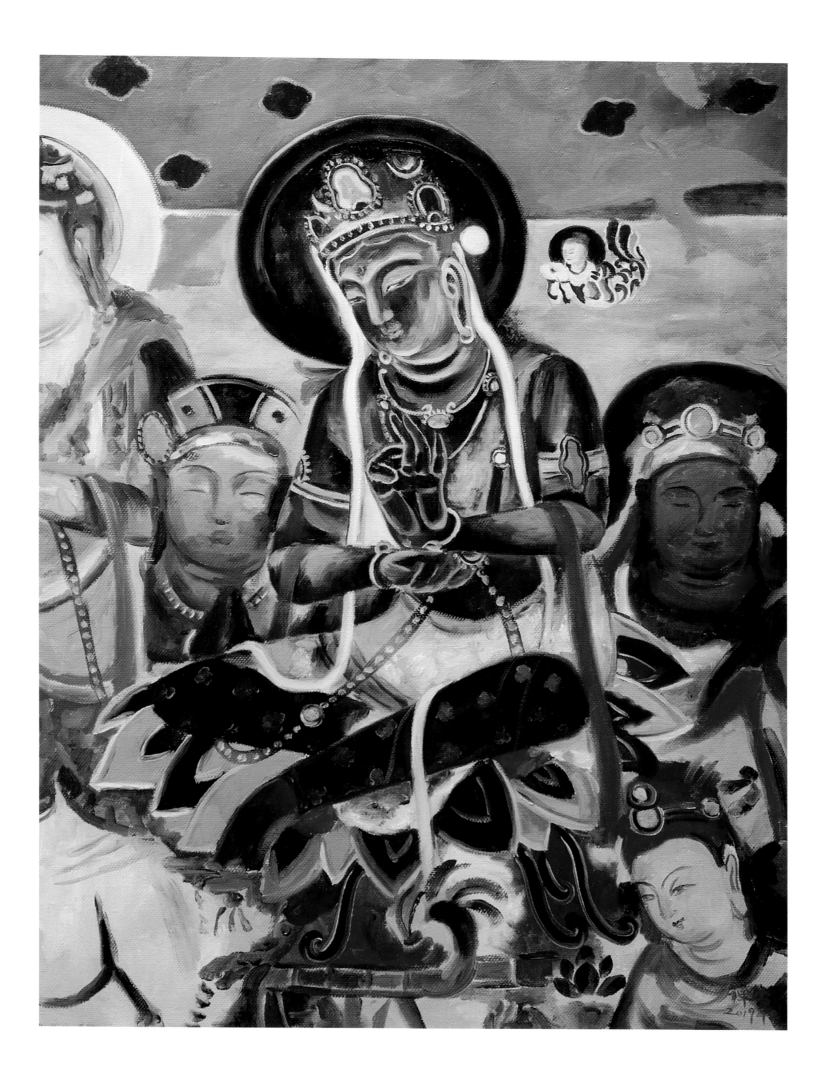

前念不生即心，后念不灭即佛。

成一切相即心，离一切相即佛。

思维菩萨

2017 年

160 厘米 × 80 厘米

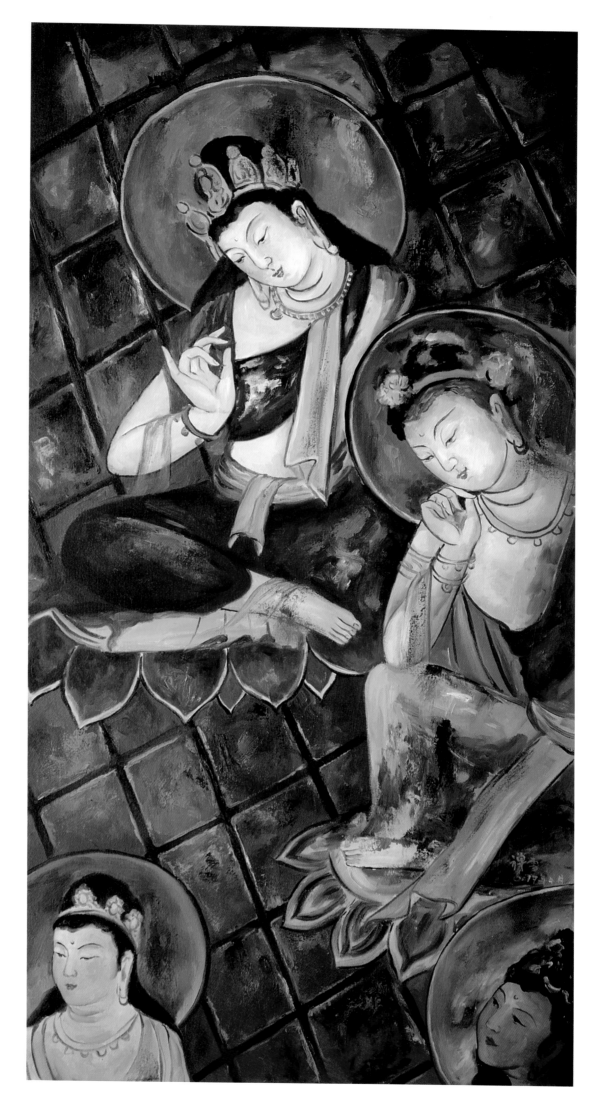

思维菩萨

2017 年

90 厘米 × 60 厘米

思维菩萨
2019 年
110 厘米 × 80 厘米

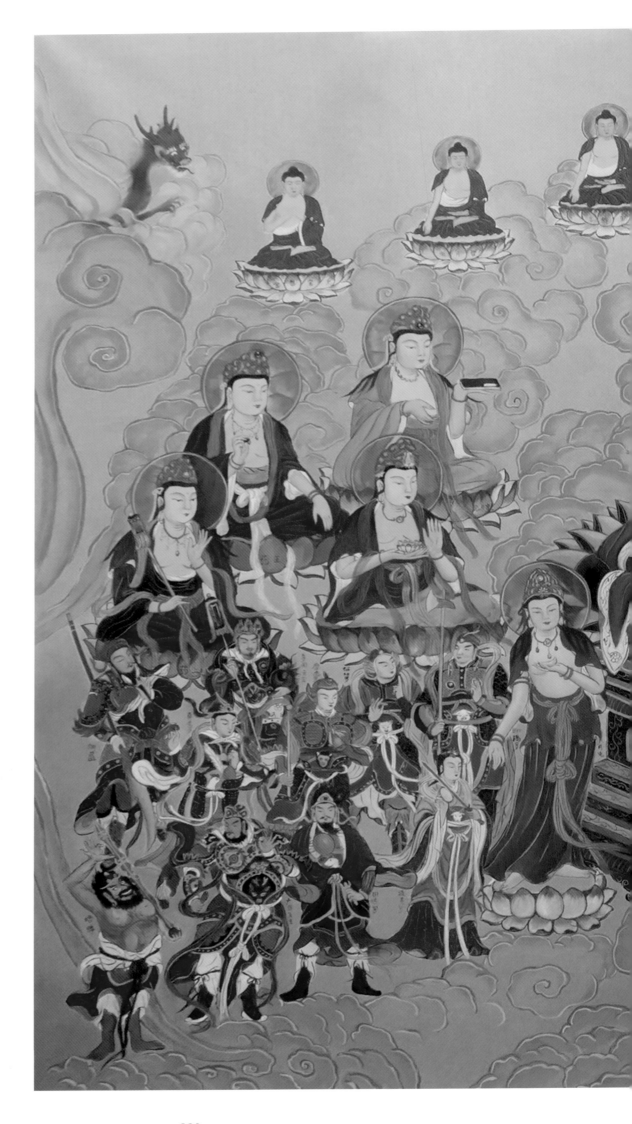

药师海会图

2018 年

170 厘米 × 200 厘米

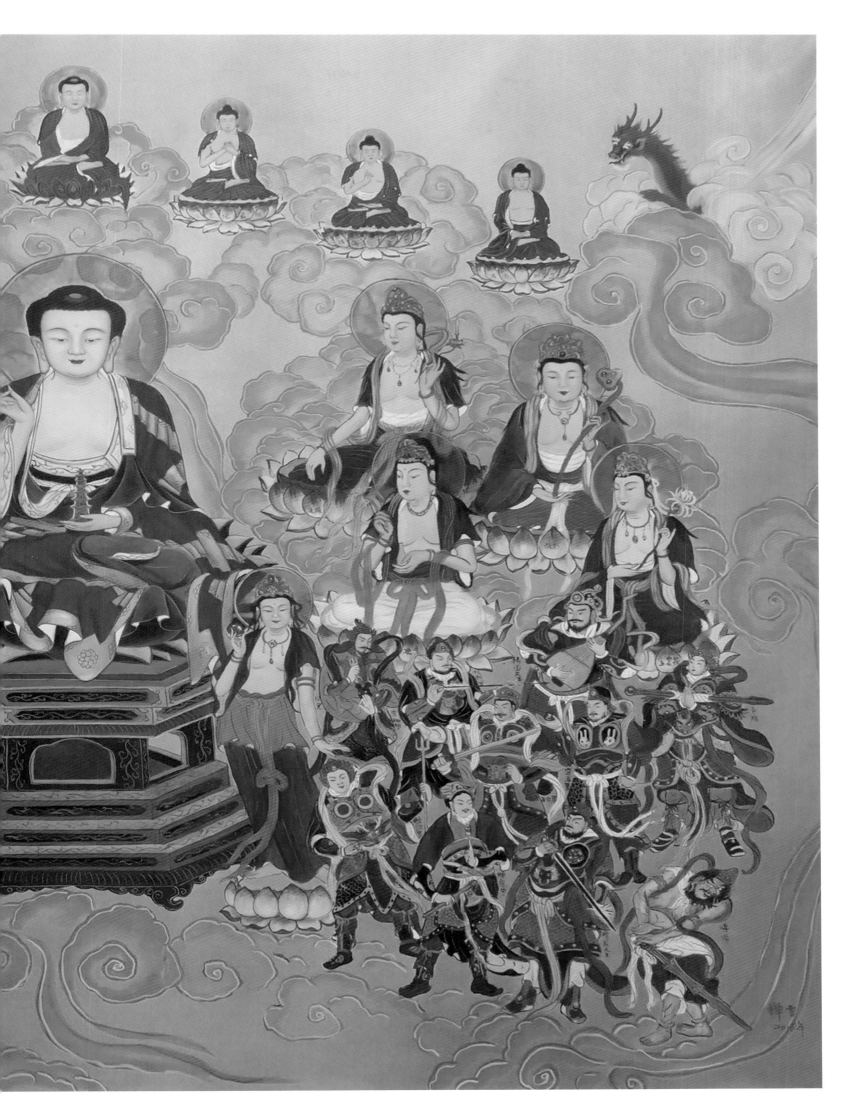

似笑非笑，不笑而笑。

在众多的佛菩萨像前只要驻足屏息片刻，

便可感受到刹那间的安宁，

体验到没有是非得失，

青黄黑白的对待，

那是一种无边无际，

心无挂碍，

慈悲喜舍的清净。

以如是心作如是画，

呈现如来之笑，

自在之美。

佛陀的微笑

一次小游戏

2005 年的一天晚上，我和一个老乡在深圳我的工作室喝茶闲聊。

他说："我的愿望将来在深圳买房。"并拿出一枚一元硬币说，"如果可以实现就正面朝上，不能实现就反面朝上。"他把硬币放在掌心，双手合十，嘴里叽里咕噜的不知说了些什么。突然把手中的硬币向空中抛去。等硬币从空中掉下来在地上转了无数个圈后停下来时，结果是背面朝上。他不甘心，照这样又重新做了几次，结果只有一次是正面朝上的，他看到这样的结果后很沮丧，问我："你有什么愿望，也来试试。" 我说："我相信自己，不用试。"他说："来吧，来吧，试试看你的愿望能不能实现。"

我也只好接过他递过来的硬币捧在手心，双手合十，坚定地说："我的愿望就是愿我画的佛菩萨像遍及世界各个角落，正面朝上！"把手中的硬币向空中抛去，掉下来在地上转了几个圈停下来后是正面朝上的。他说："你再来一次，来三次、两次为准。"我按照他说的就又做了两次，结果都是正面朝上。他说："奇怪了，三次都一样。"

我说："不奇怪，因为我相信能实现。"他说你再来，此时、我也不知道哪儿来的一股十足的信心说："不用了，再来还是正面朝上。"他说不相信，还是把那枚硬币塞在我手里叫我再来一次。没办法，我又连续抛了三次，一共抛了六次，结果六次硬币的正面都是朝上。

佛头
2017 年
60 厘米 × 50 厘米

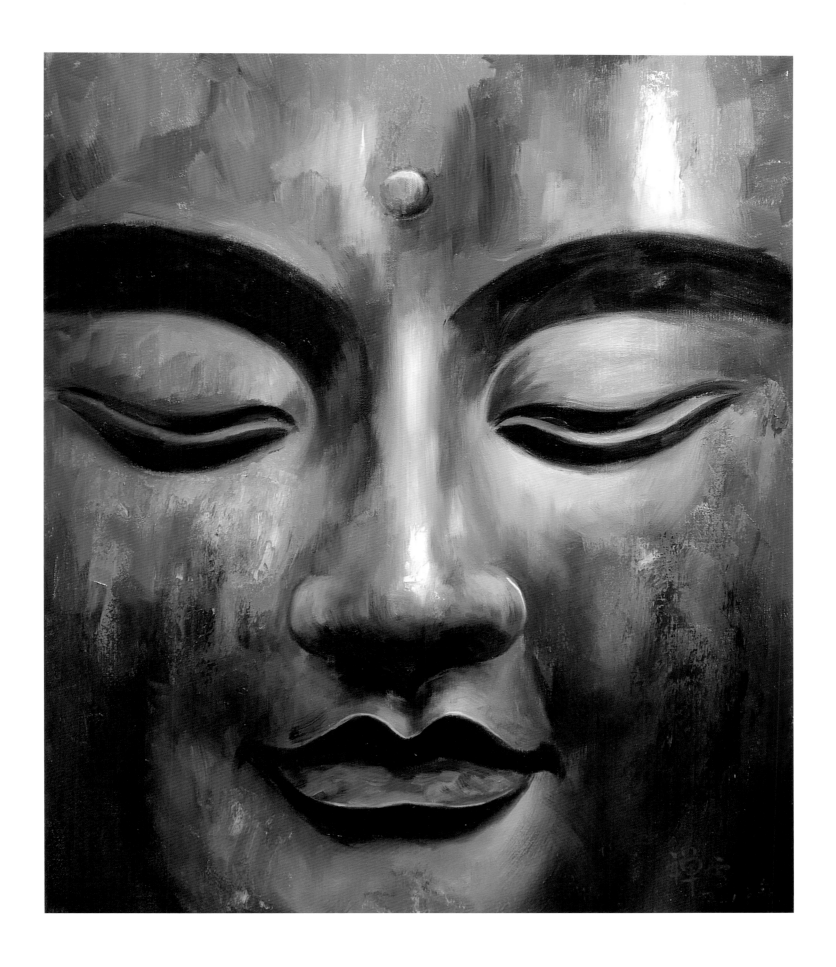

佛头
2016 年
60 厘米 × 50 厘米

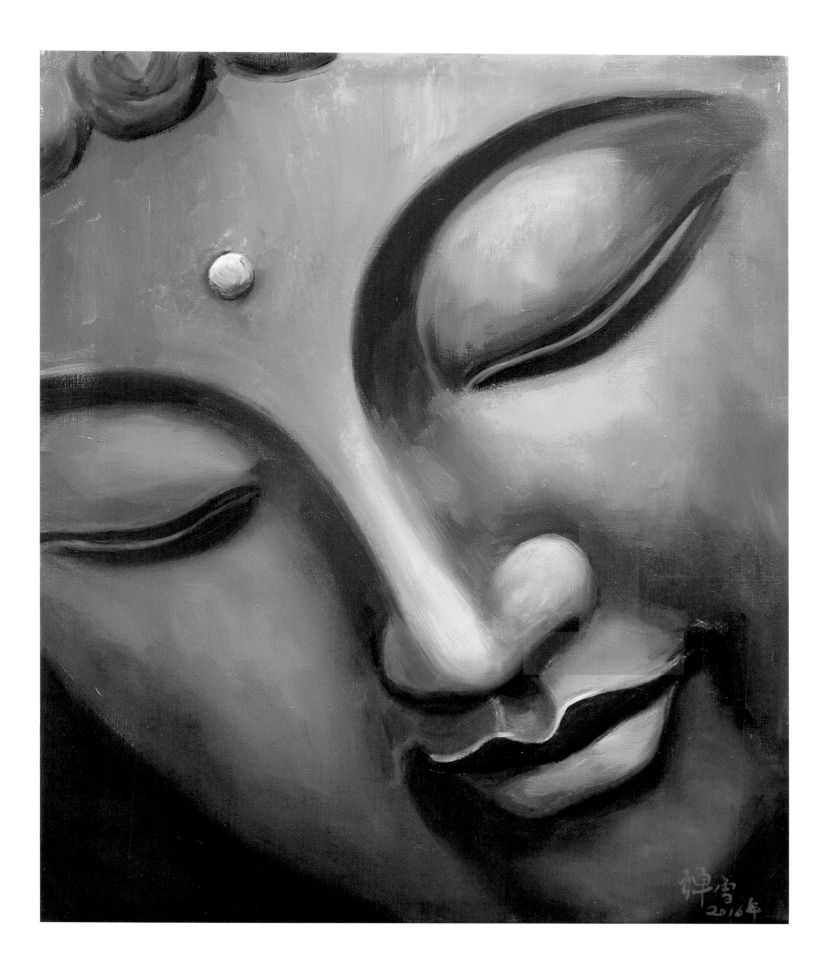

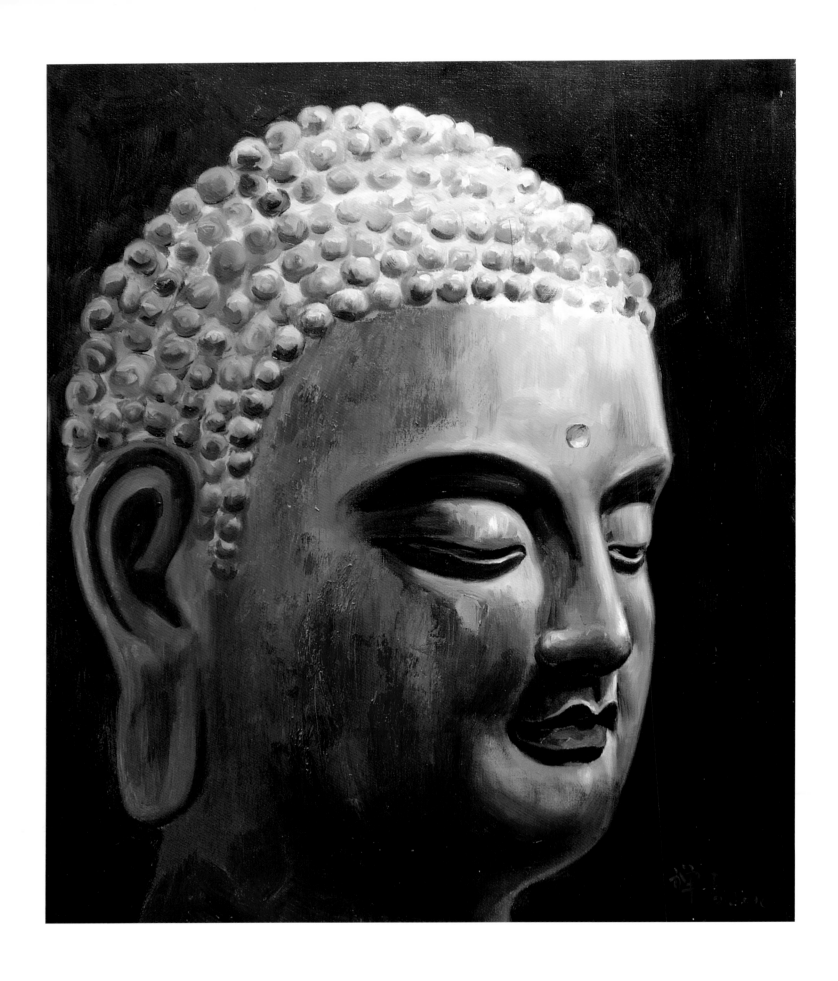

佛头

2016 年

60 厘米 × 50 厘米

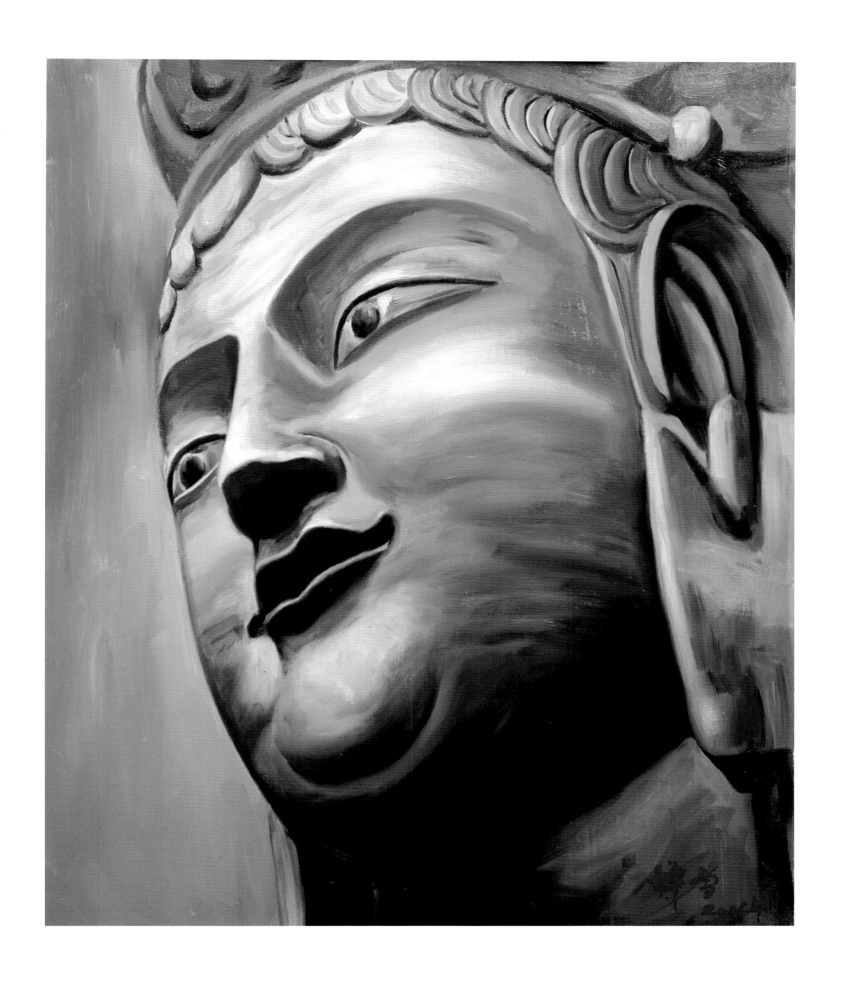

佛头
2016 年
60 厘米 × 50 厘米

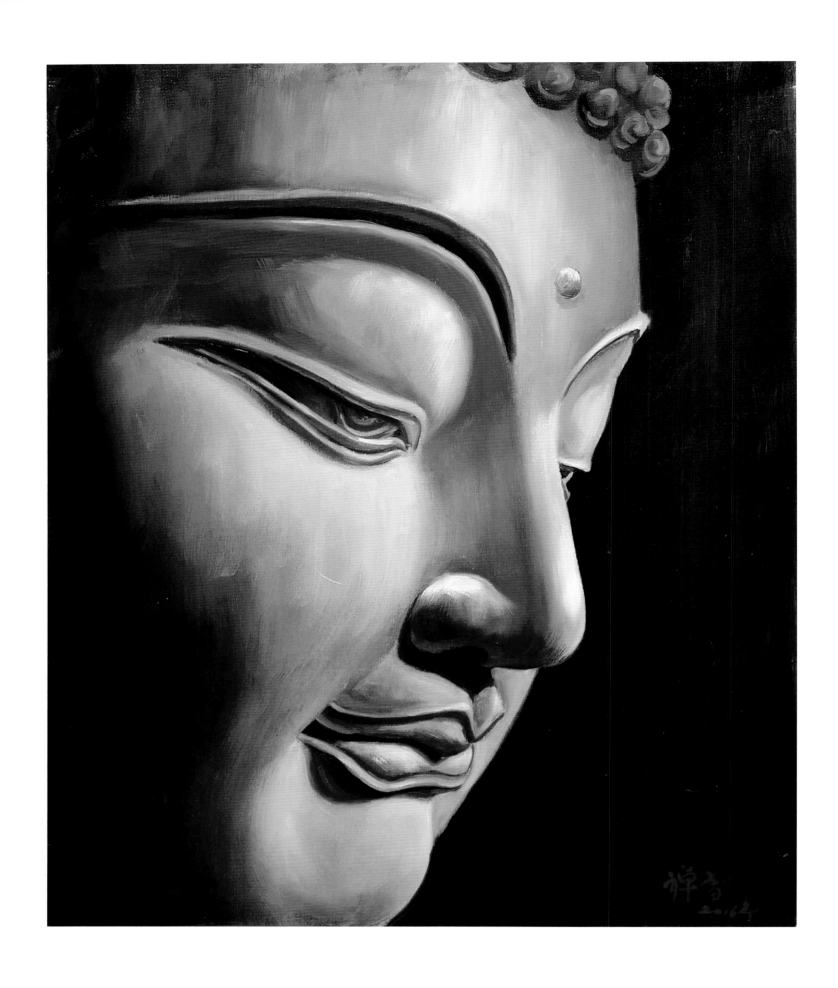

佛头

2016 年

60 厘米 × 50 厘米

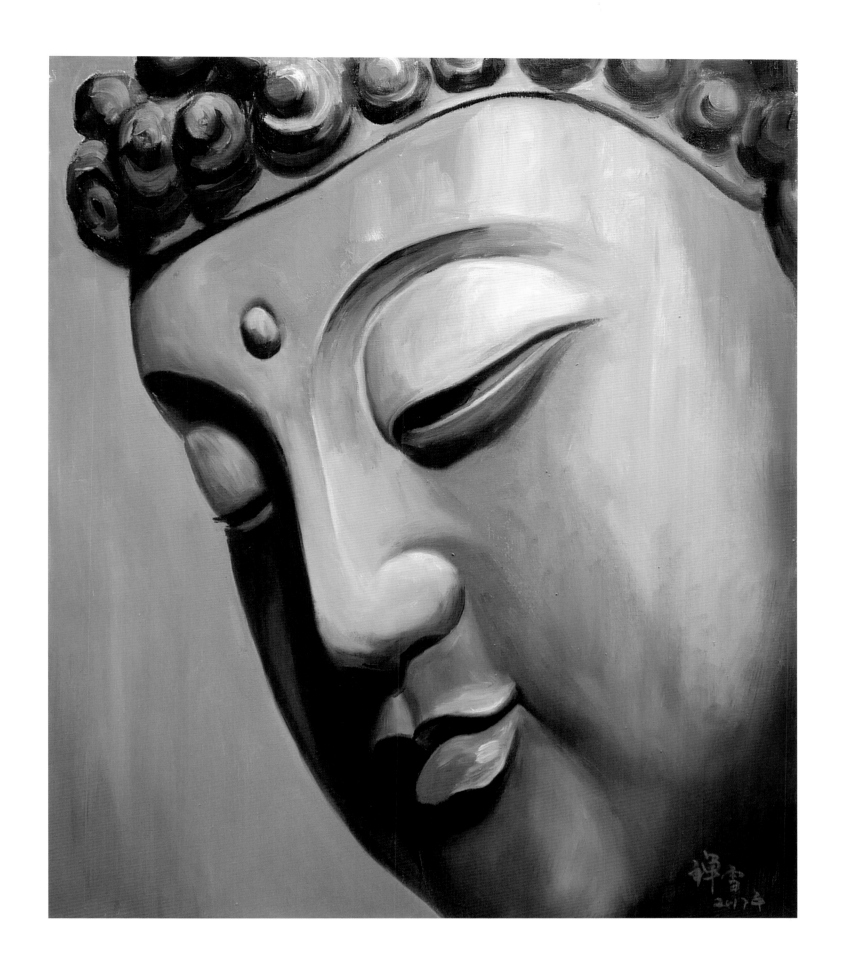

佛头
2017 年
60 厘米 × 50 厘米

菩萨

2017 年

70 厘米 × 50 厘米

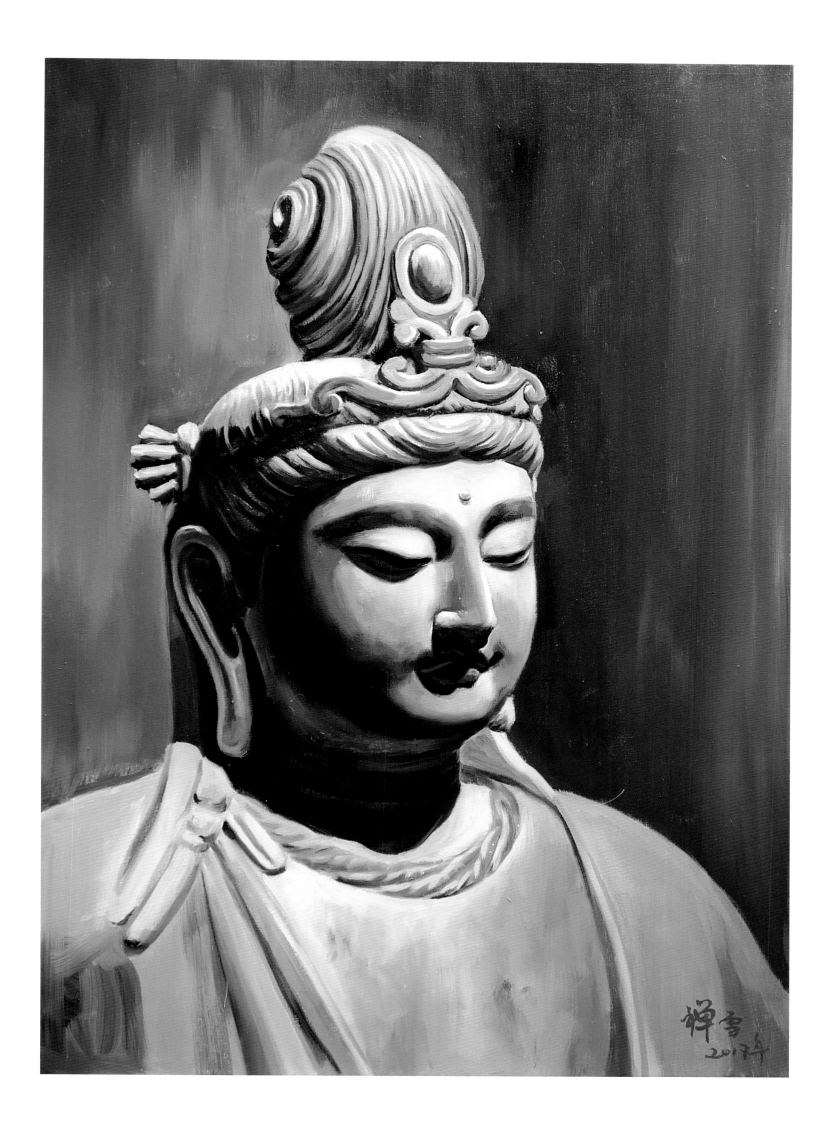

佛陀

2017 年

70 厘米 × 50 厘米

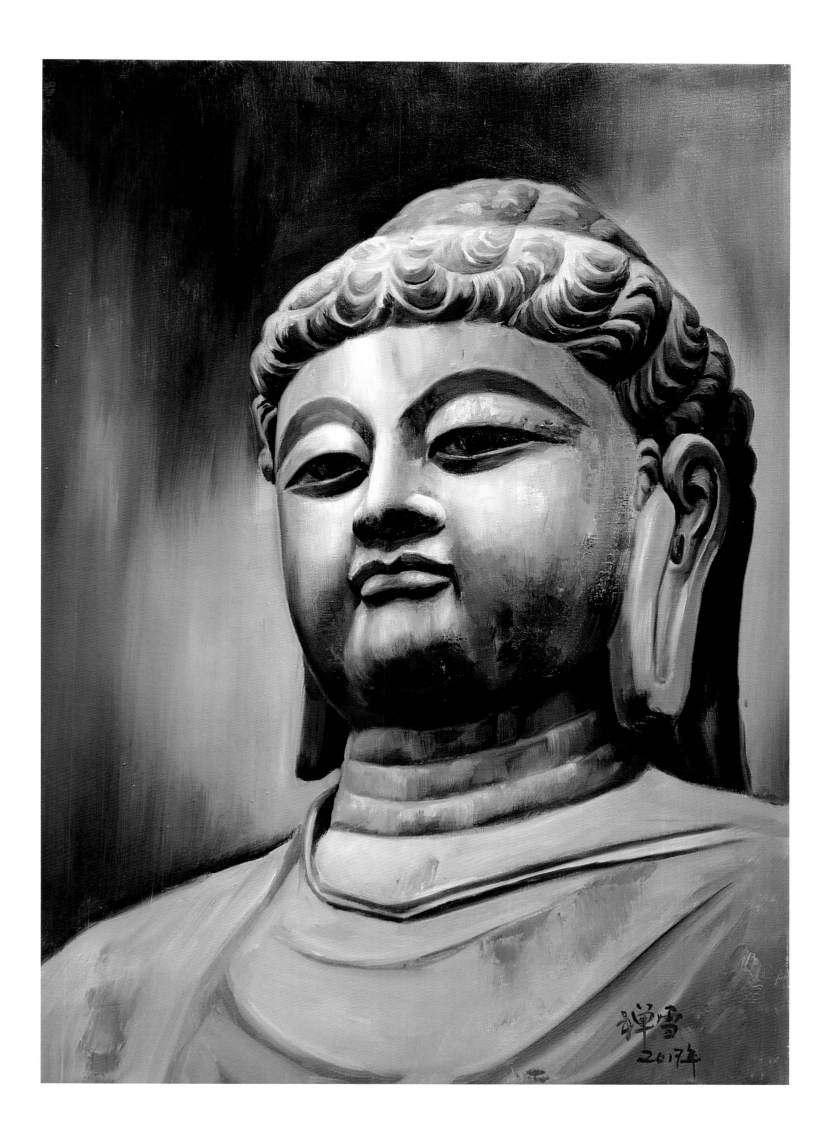

笑脸佛
2018 年
70 厘米 × 50 厘米

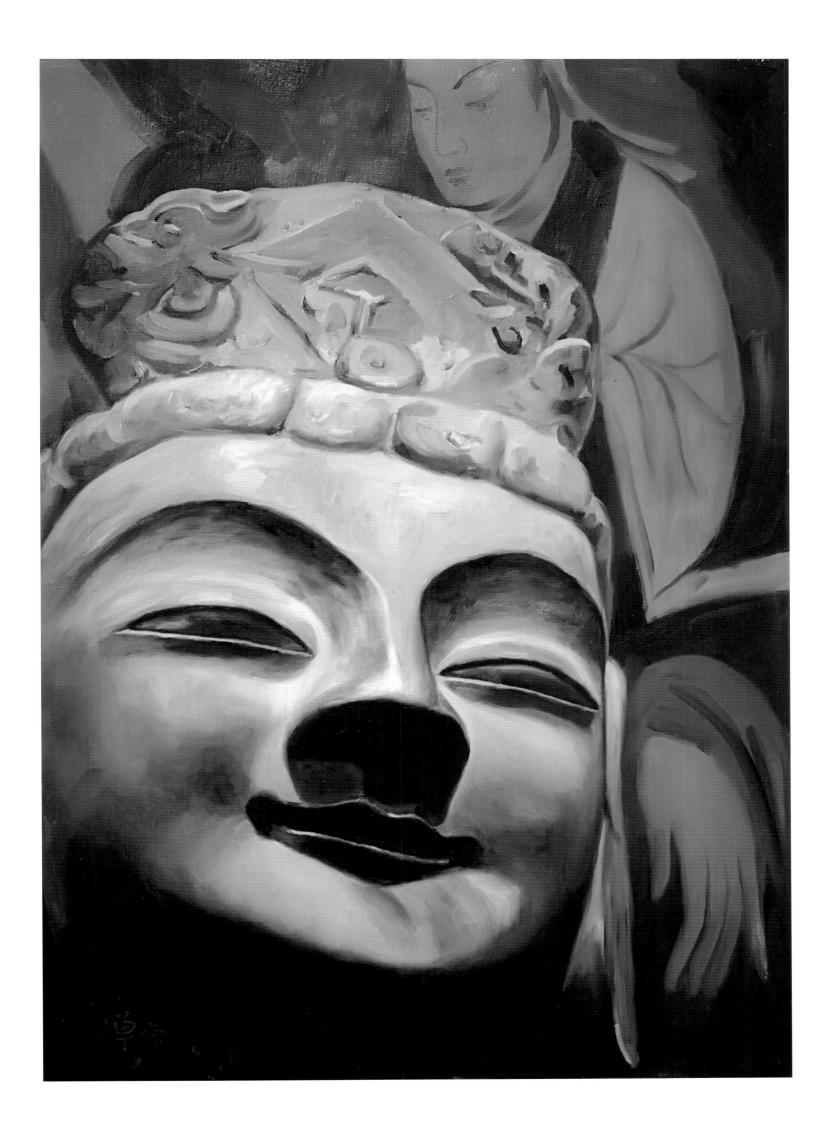

愚者问于智者，智者与愚人说法。

愚者忽然悟解心开，即与智人无别。

快乐

2018 年

70 厘米 ×50 厘米

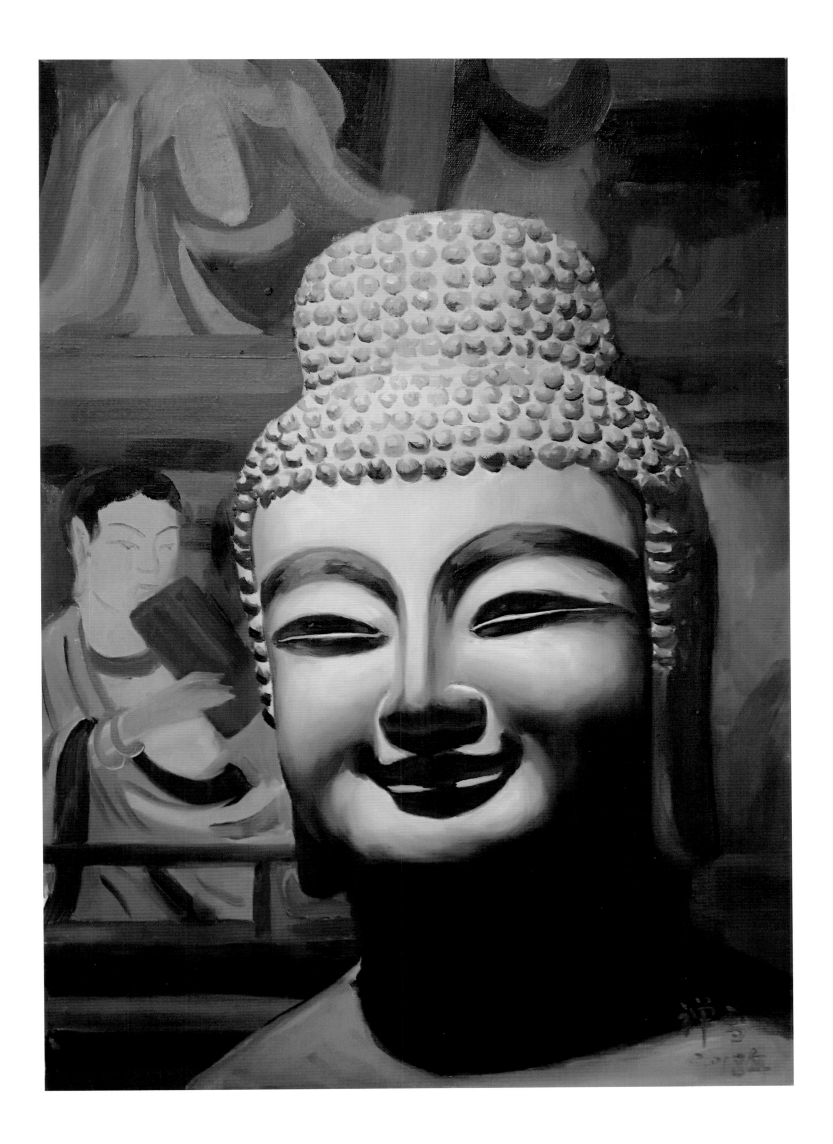

说通及心通，如日处虚空。

唯传见性法，出世破邪宗。

空性

2018 年

70 厘米 ×50 厘米

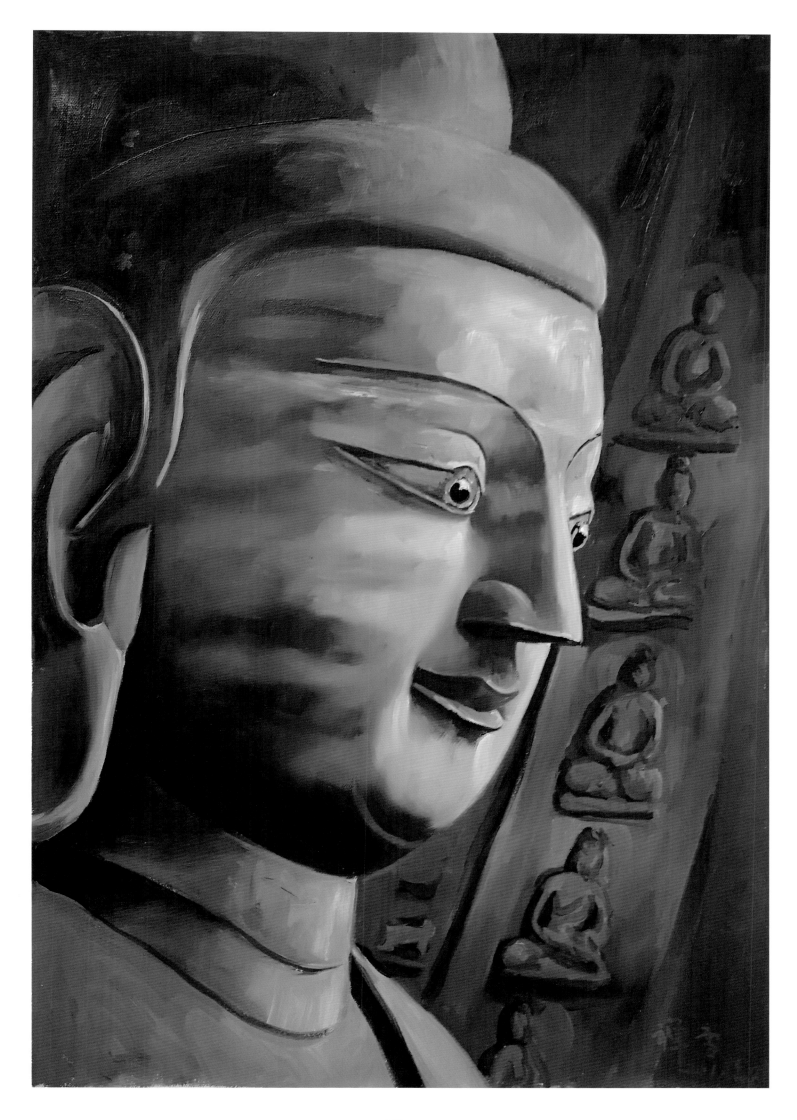

健康是最大的利益，满足是最好的财产，

信赖是最佳的缘分，心安是最大的幸福。

幸福

2018 年

70 厘米 ×50 厘米

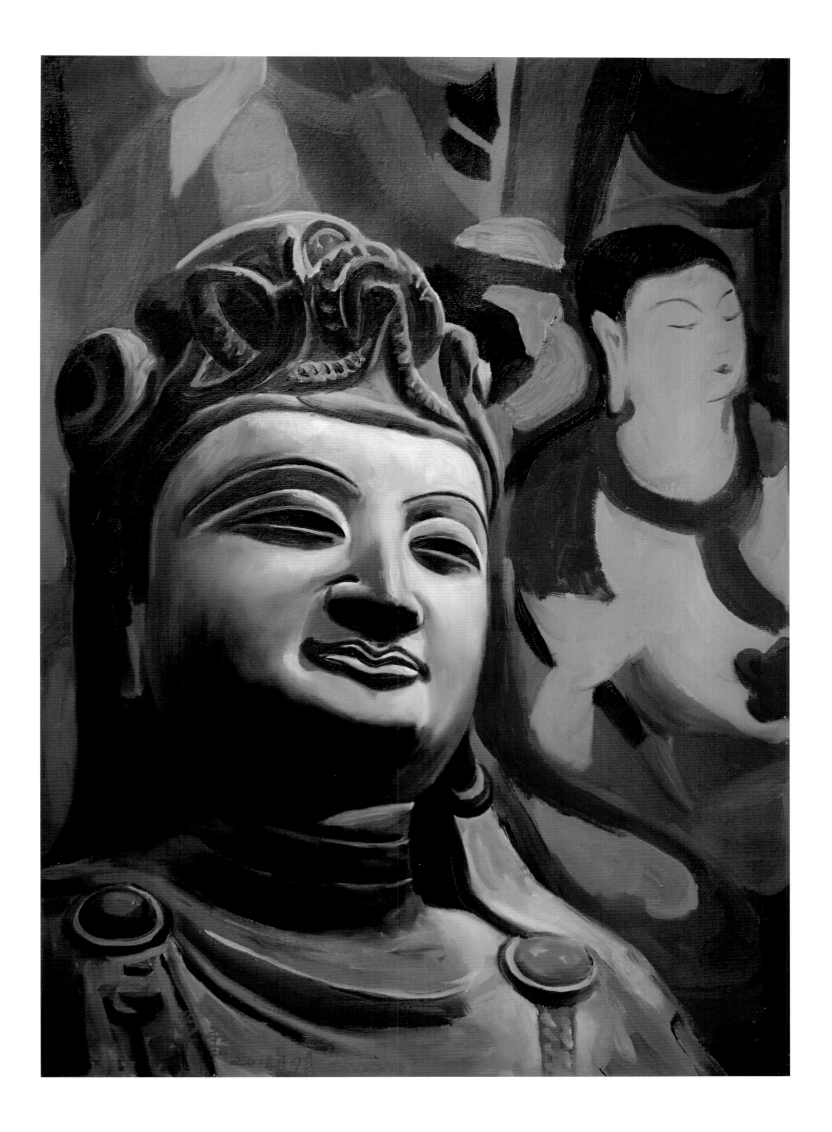

外离相即禅，内不乱即定；外禅内定，是为禅定。

禅定

2019 年

70 厘米 ×50 厘米

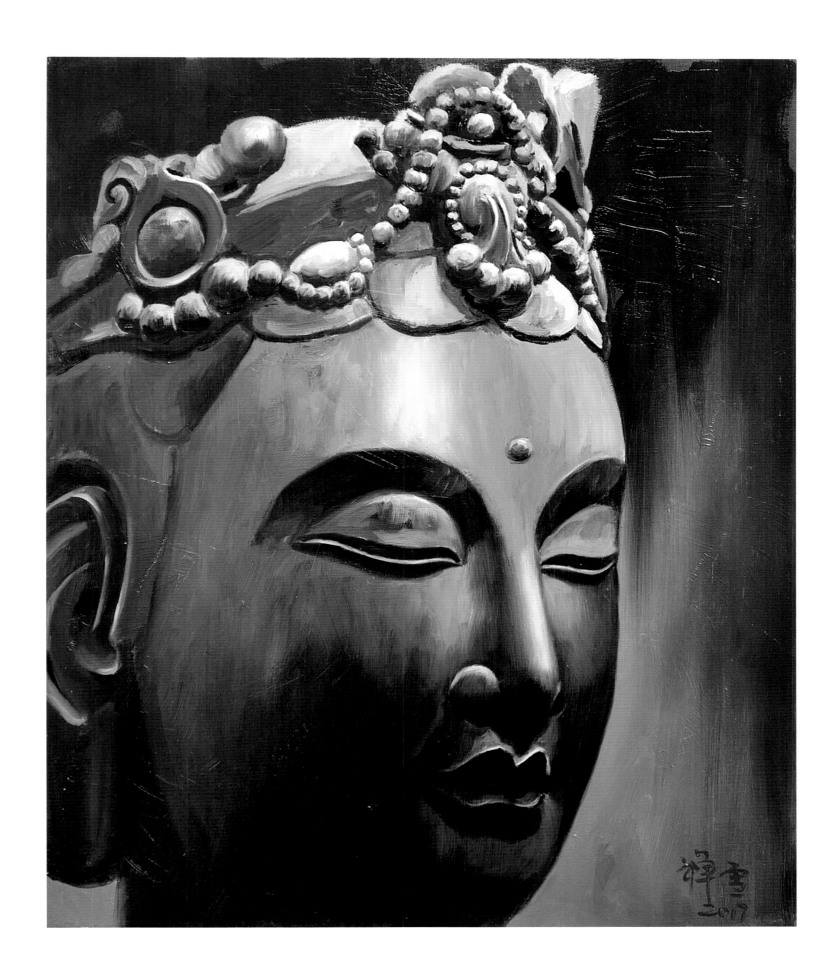

245

菩提自性，本来清净。

但用此心，直了成佛。

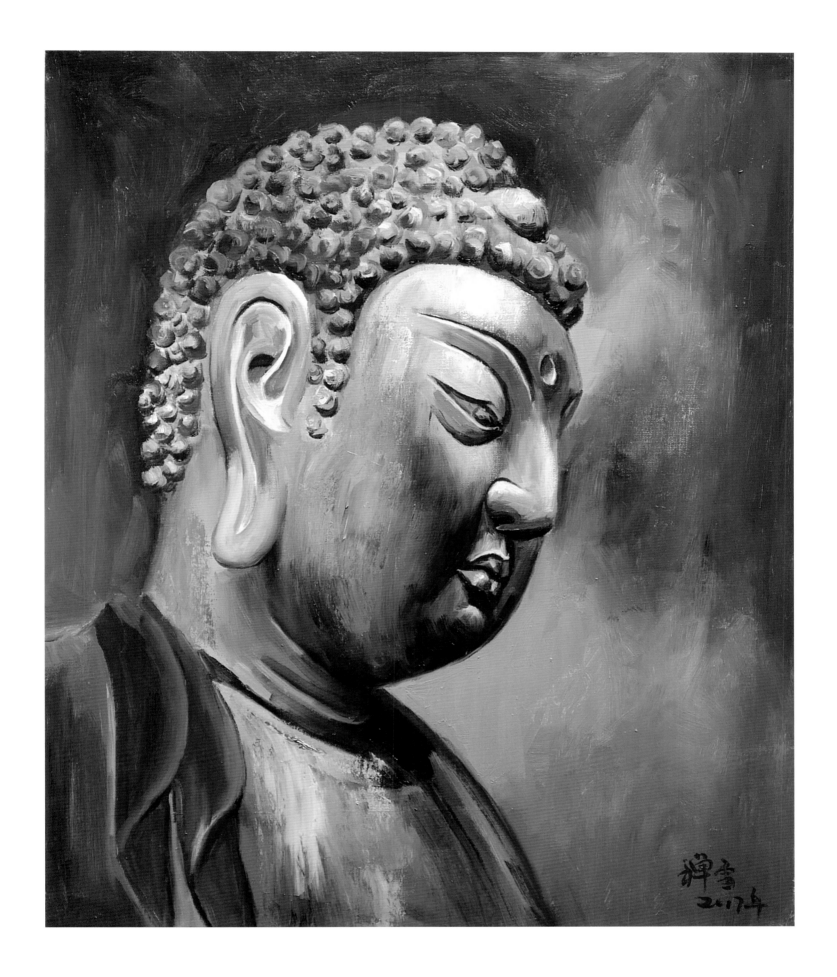

前念不生即心，后念不灭即佛；成一切相即心，离一切相即佛。

佛
2015 年
90 厘米 × 60 厘米

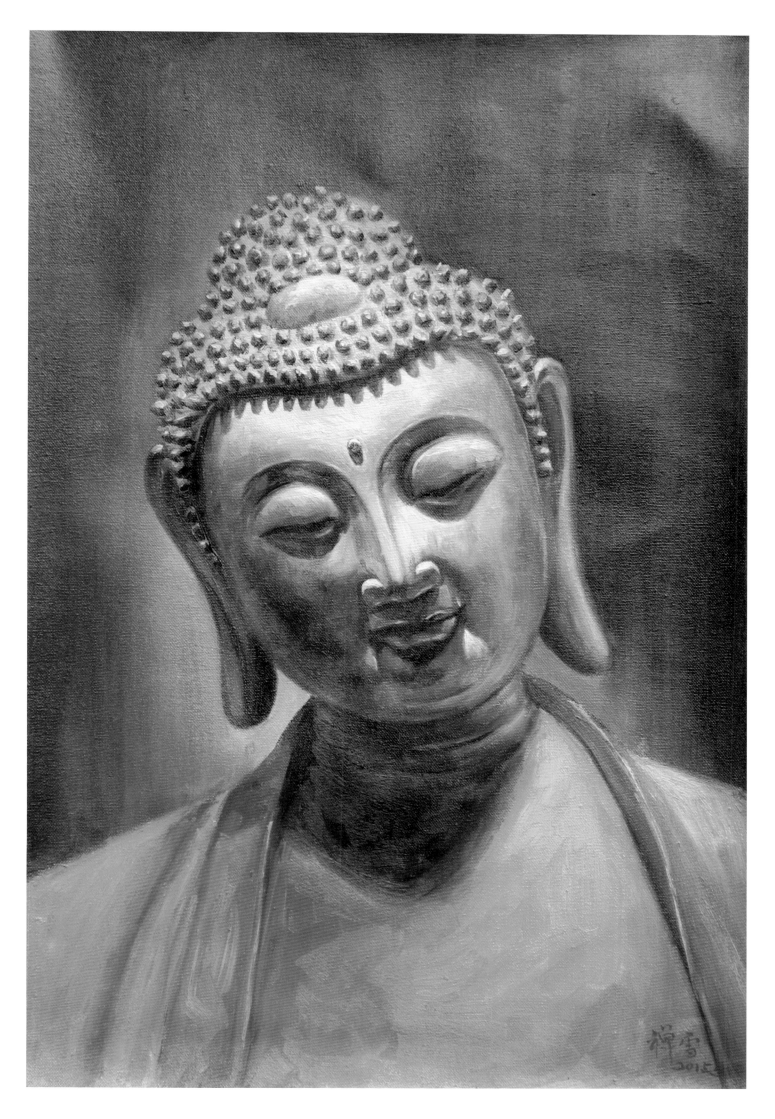

以智慧明鉴自心，以禅定安乐自心，以精进坚固自心，以忍辱涤荡自心，以持戒清净自心，以布施解脱自心。

清净自心
2015 年
90 厘米 × 60 厘米

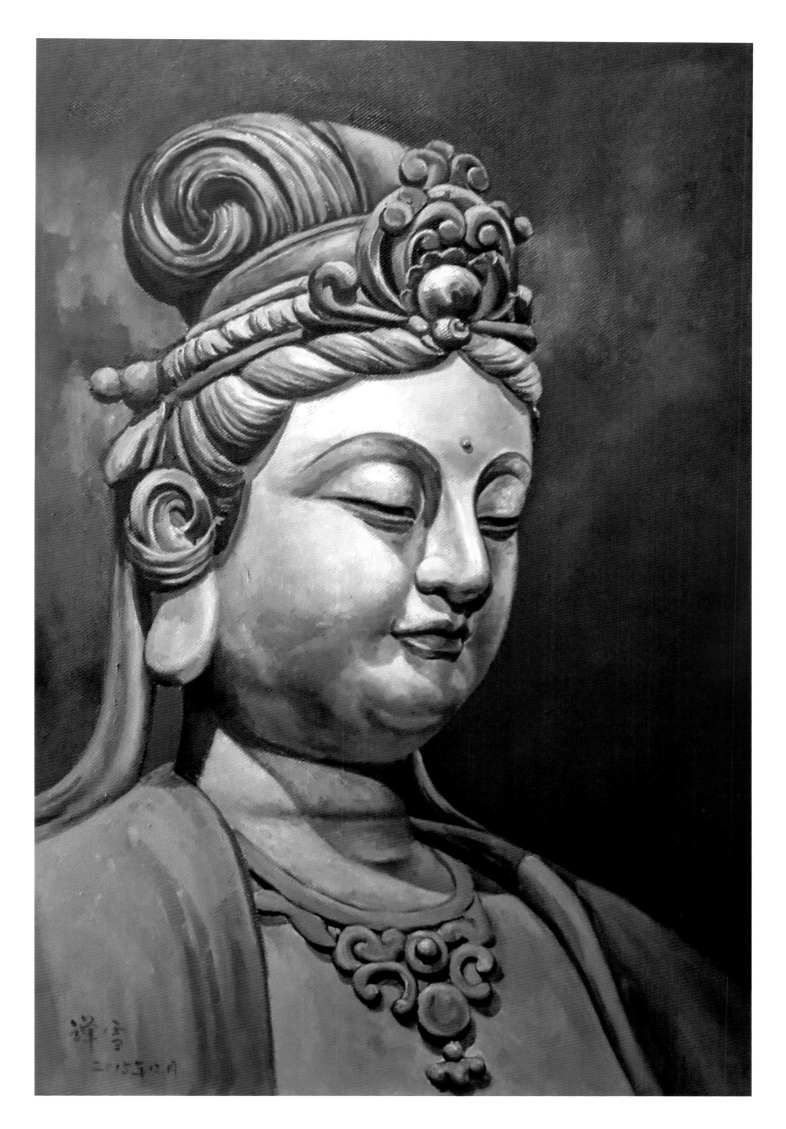

251

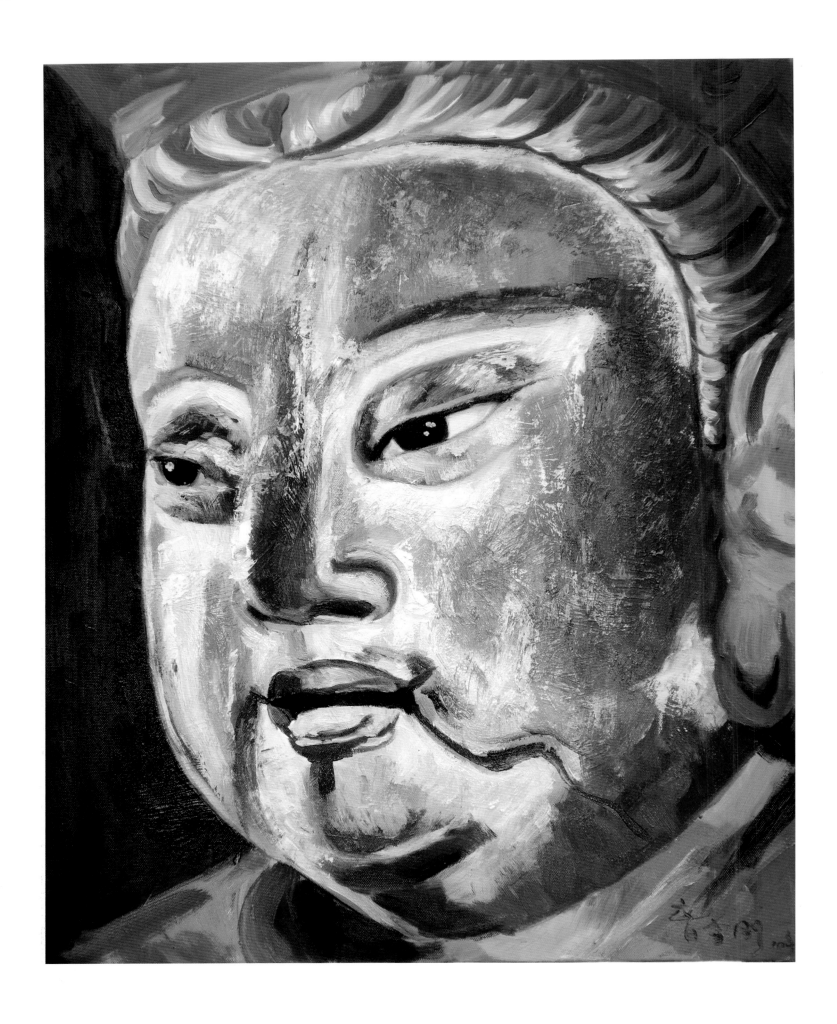

北方多闻天王
2010 年
60 厘米 × 50 厘米

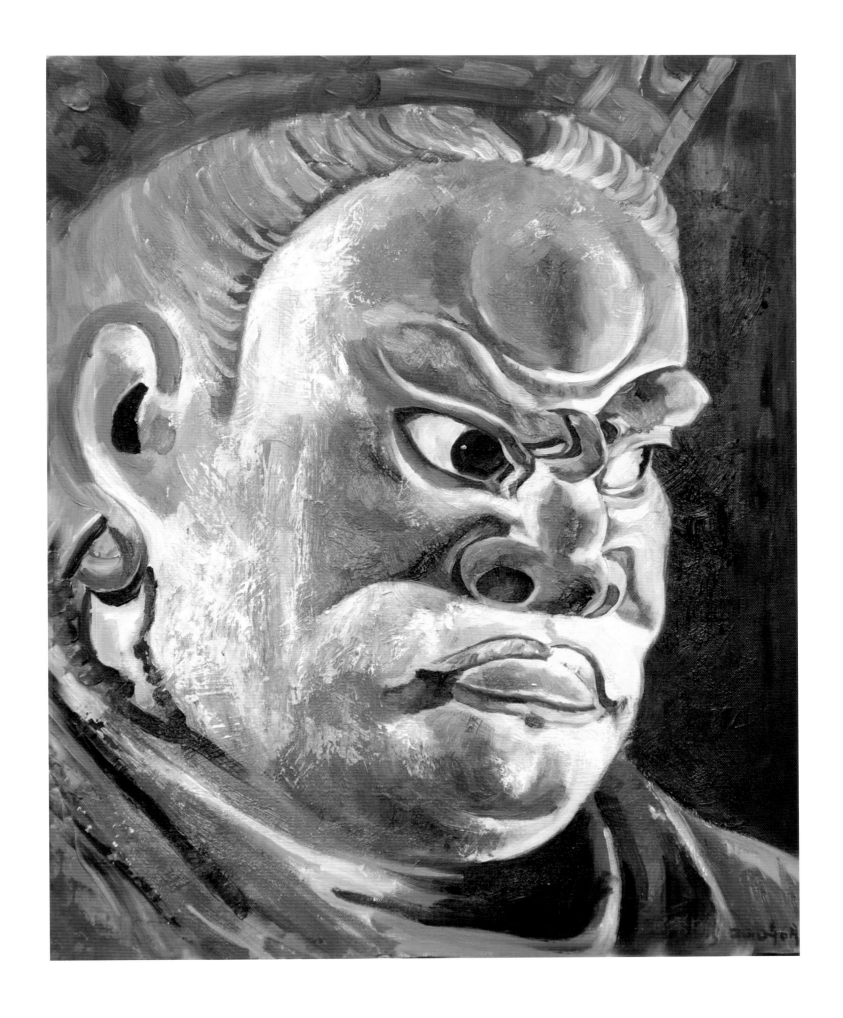

东方持国天王

2010 年

60 厘米 × 50 厘米

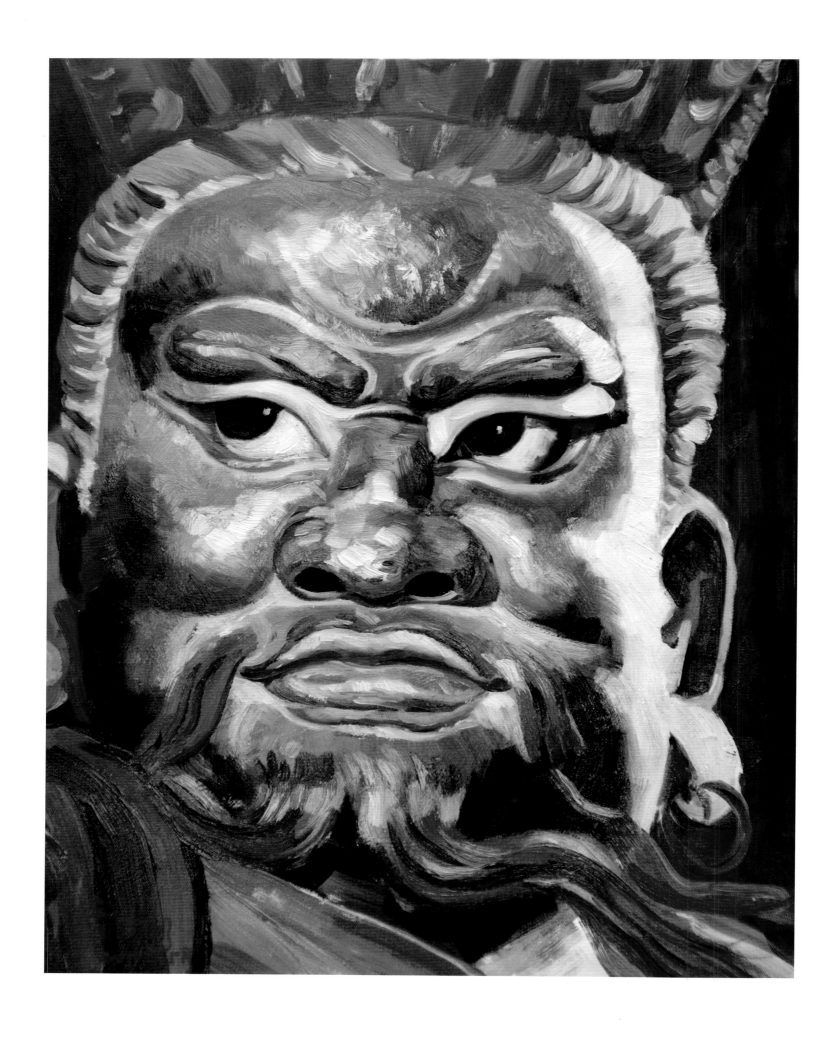

南方增长天王

2010 年

60 厘米 × 50 厘米

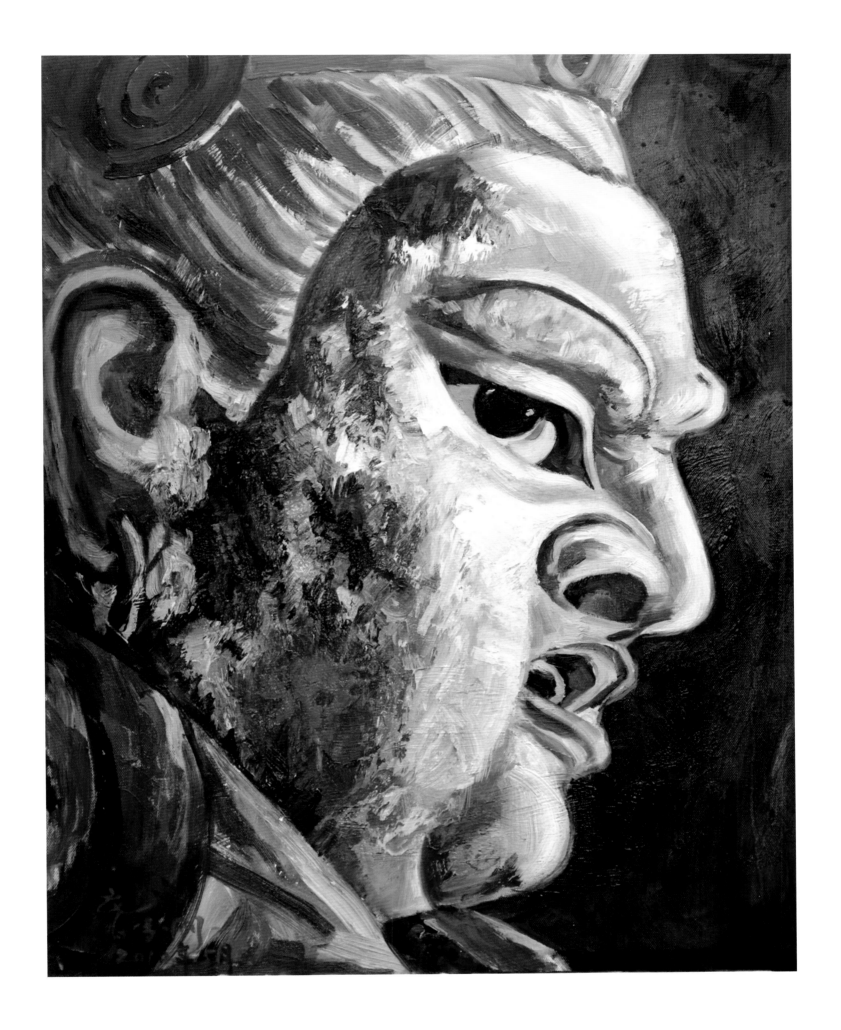

西方广目天王
2010 年
60 厘米 × 50 厘米

心平何劳持戒，行直何用修禅。

恩则亲养父母，义则上下相怜。

持戒
2015 年
90 厘米 × 60 厘米

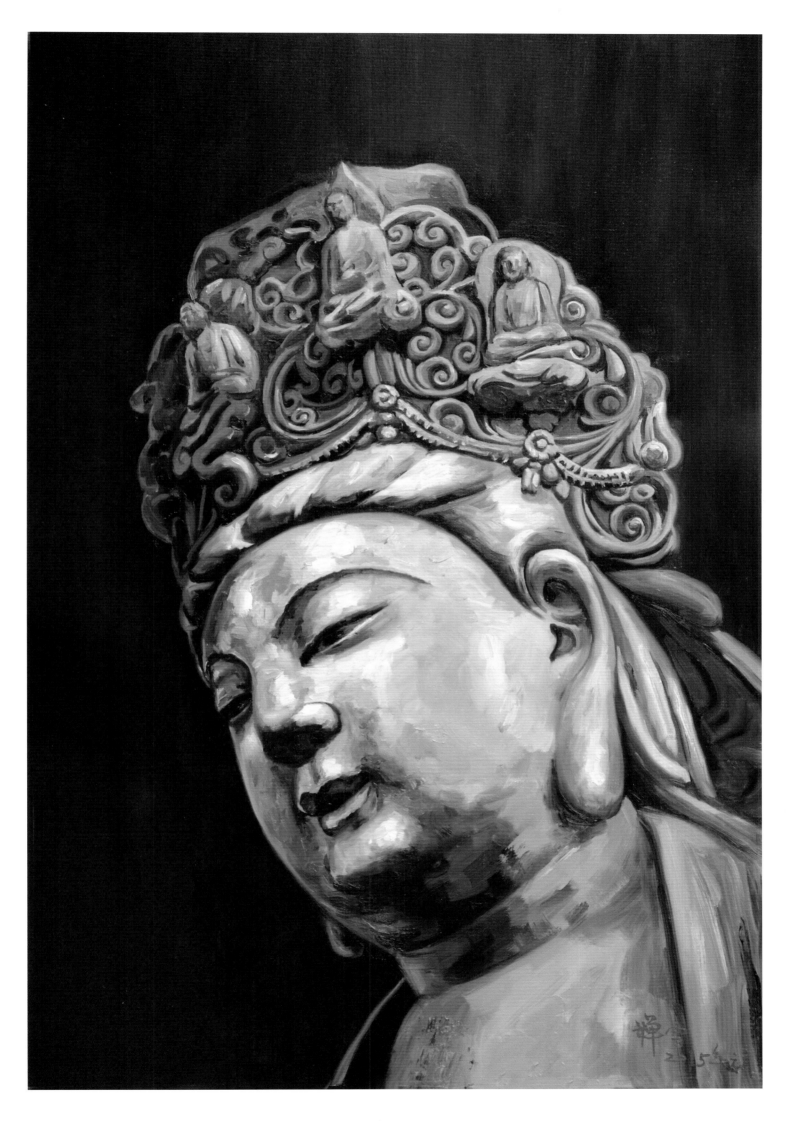

无常者，即佛性也；有常者，即一切善恶诸法分别心也。

无常
2017 年
60 厘米 × 50 厘米

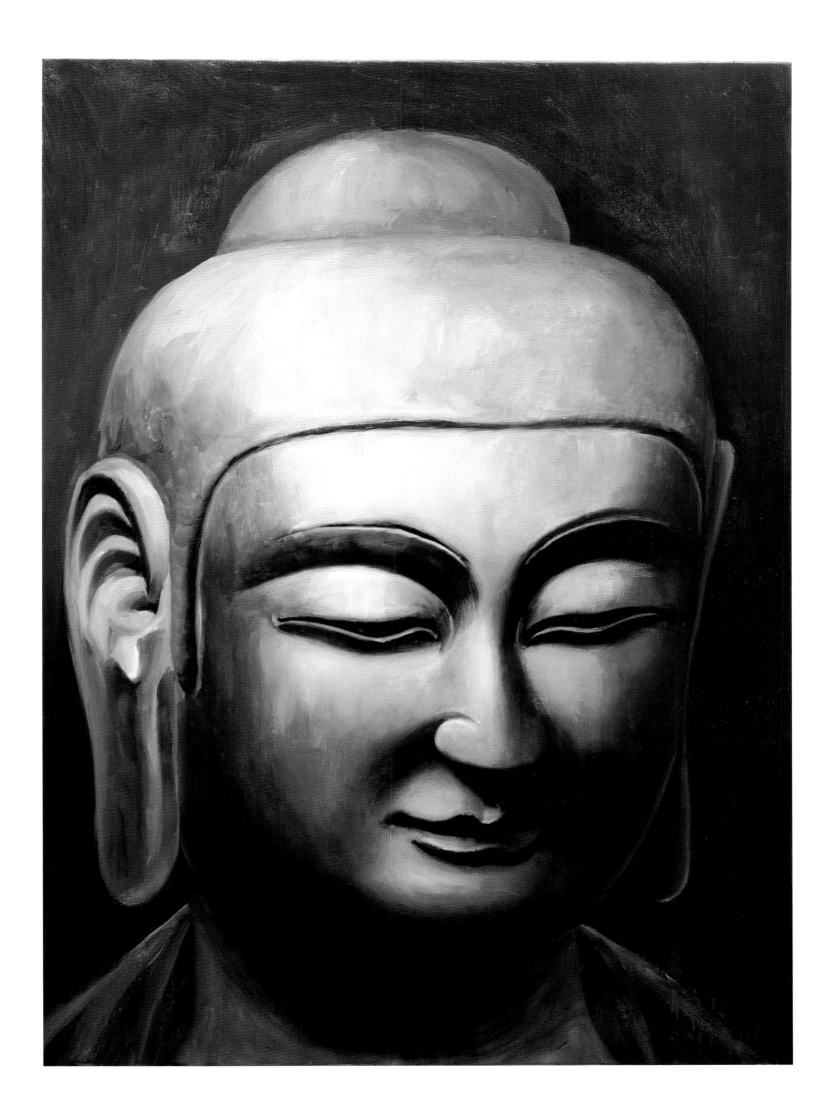

前念不生即心，后念不灭即佛。

成一切相即心，离一切相即佛。

离相

2014 年

90 厘米 × 60 厘米

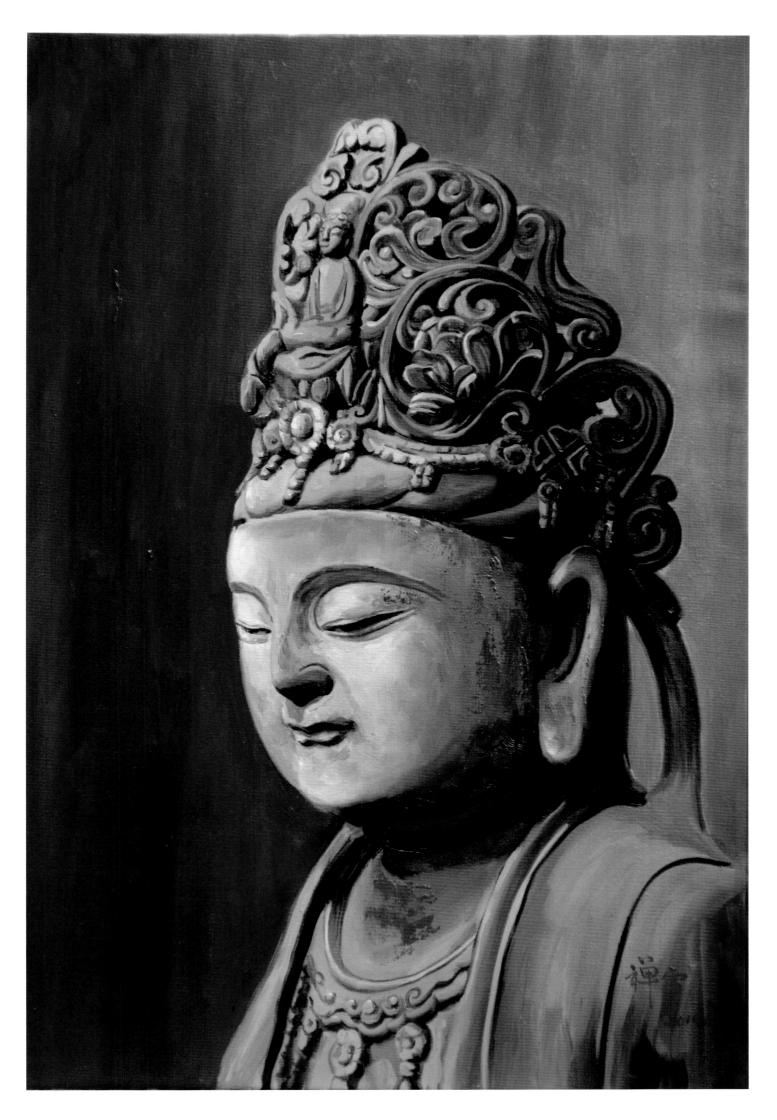

即心名慧，即佛乃定。定慧等持，意中清净。悟此法门，由汝习性。用本无生，双修是正。

定慧
2017 年
70 厘米 × 50 厘米

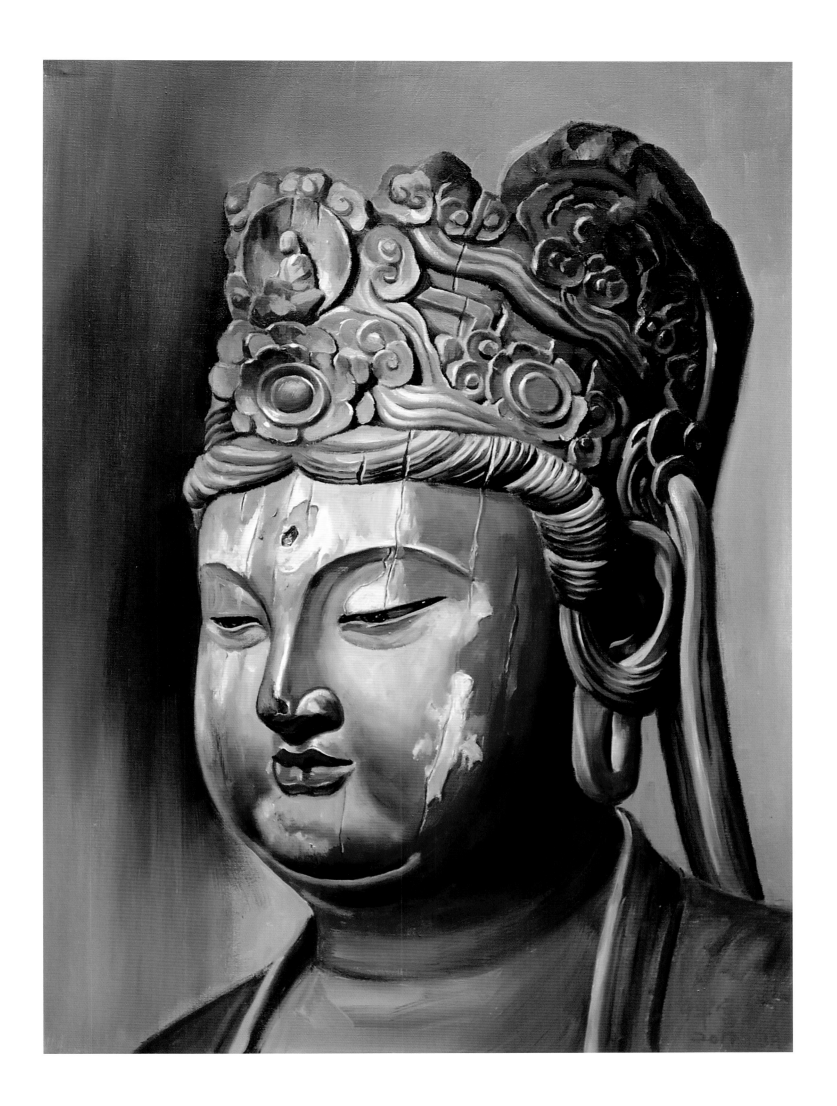

念念自见，万法无滞，一真一切真，万境自如如。如如之心，即是
真实。

自如
2015 年
90 厘米 × 60 厘米

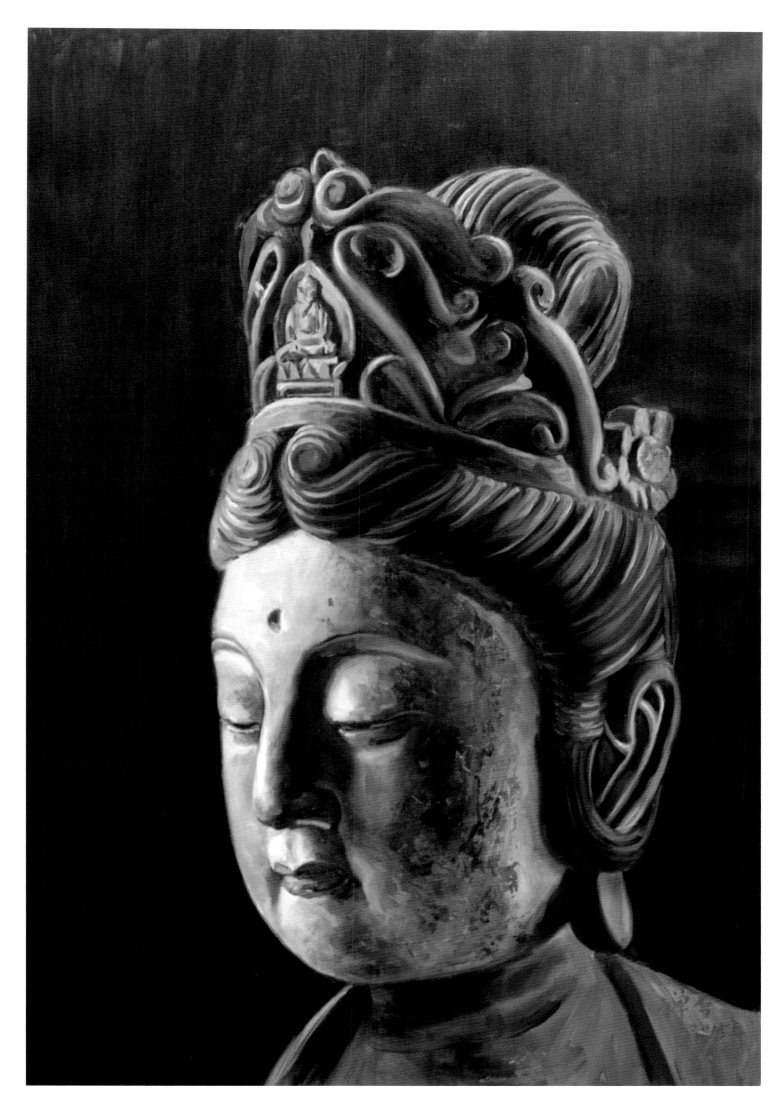

心念不起，名为坐；内见自性不动，名为禅。

坐禅

2017 年

70 厘米 × 50 厘米

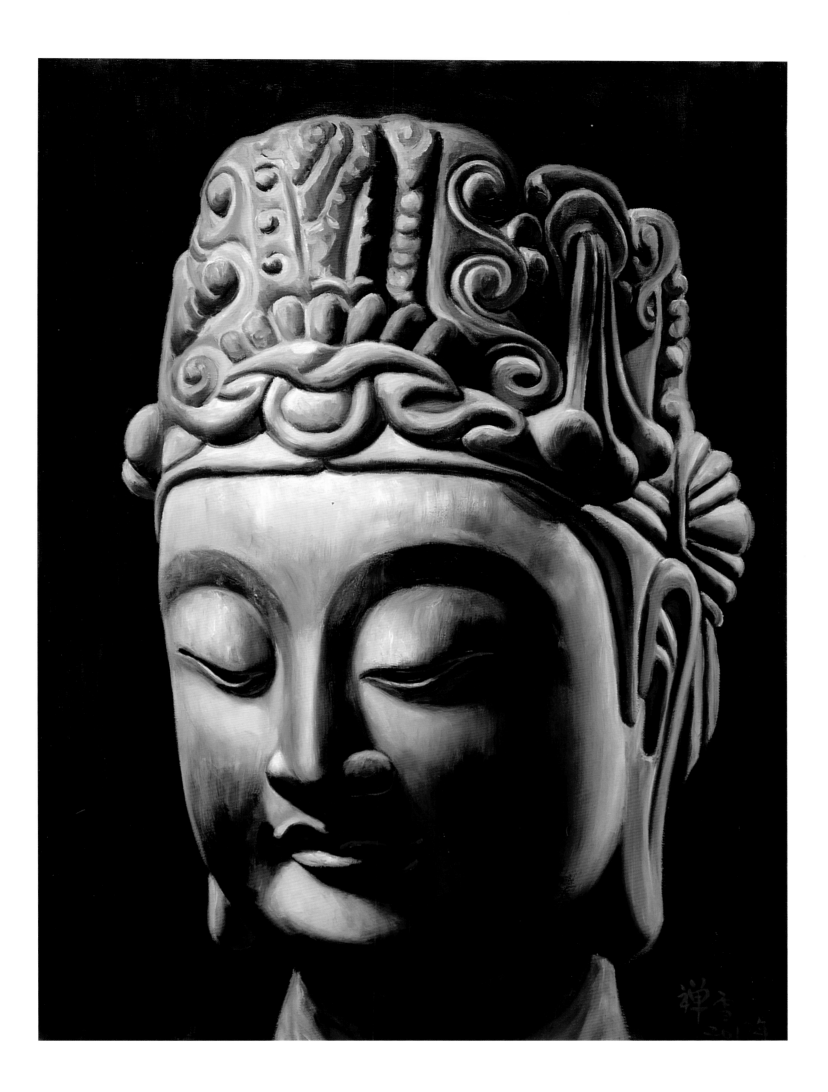

普贤菩萨

2017 年

70 厘米 × 50 厘米

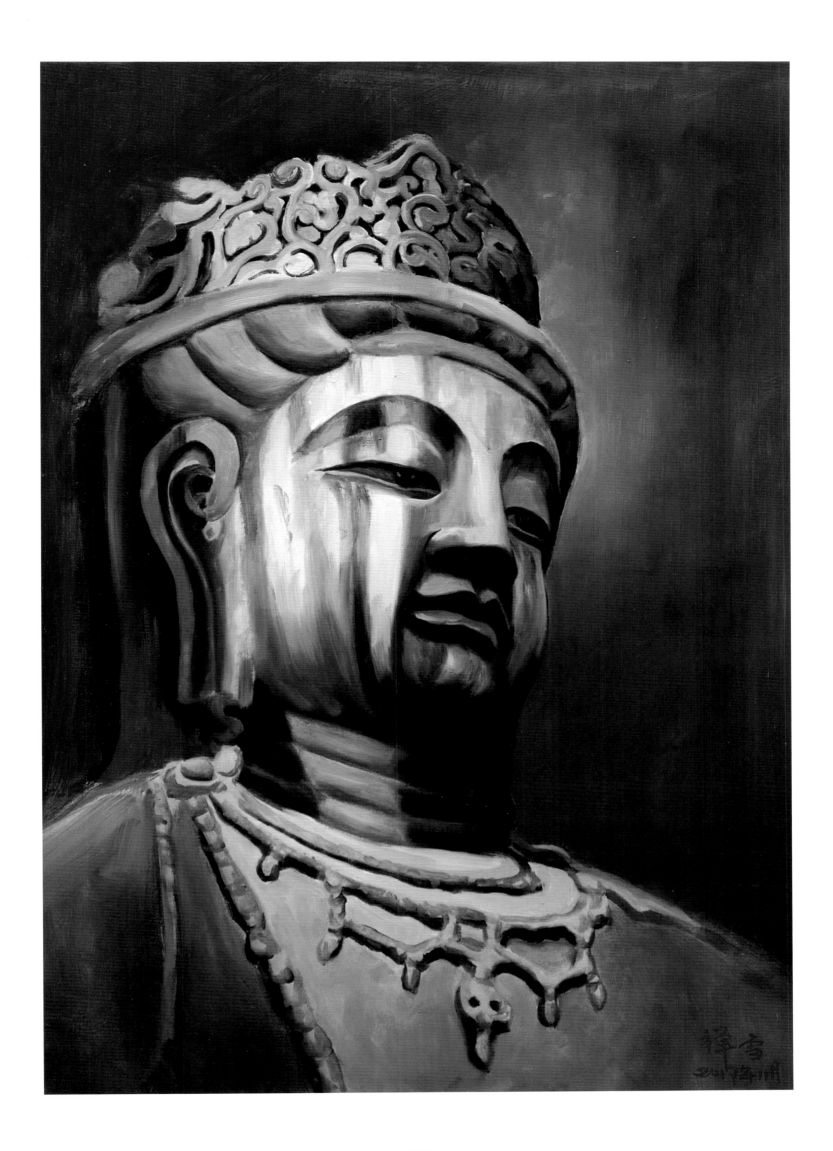

文殊菩萨

2017 年

70 厘米 × 50 厘米

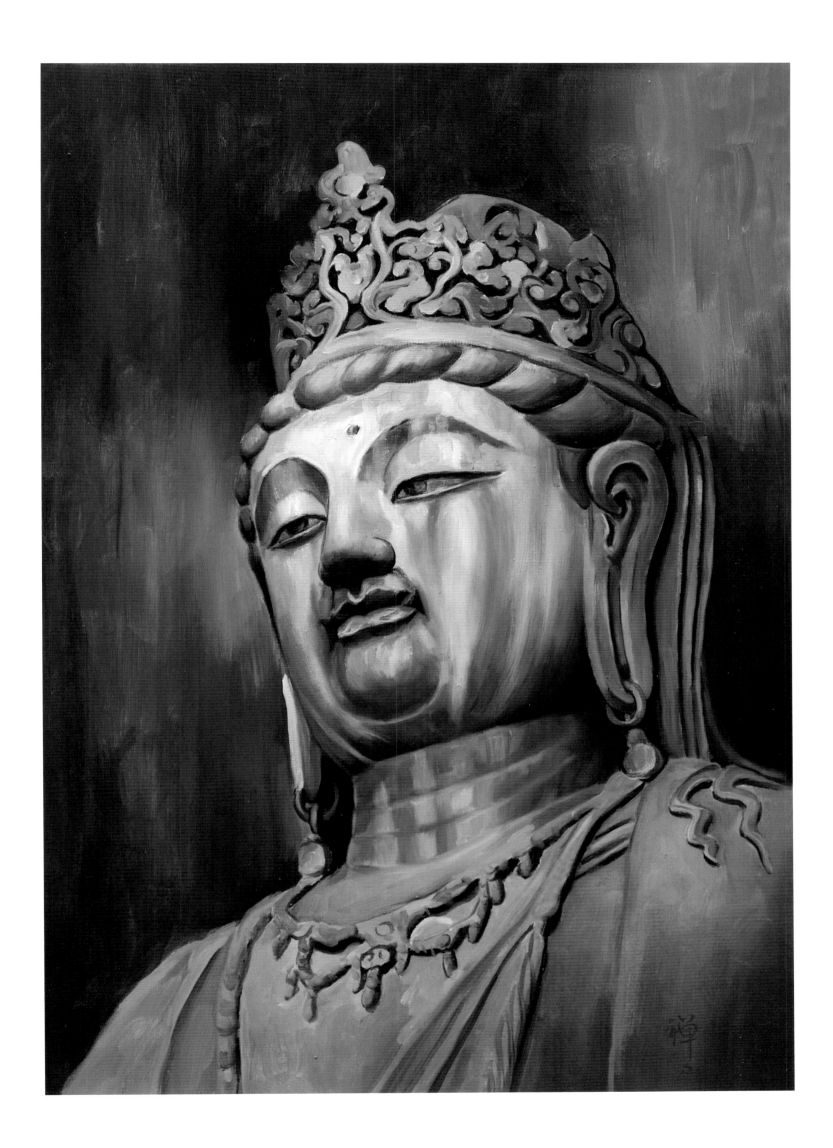

"石窟之美" 巡展记述

目前已经在山西五台山、桂林、武汉、杭州、厦门、西安、渭南、南京、宜兴、井冈山、株洲、四会、江门、东莞、湛江、邯郸、茂名、海南、上海等 20 多个城市，以及欧洲的德国展出。

禅雪法师提出"珍爱世界文化遗产，传承佛教造像艺术"的新理念，以艺术的形式，唤醒更多的人"点亮艺术心灯，开启智慧人生"。

用 16 年画佛，

在 21 个城市，

展出 24 场，

携 160 多幅作品

走 50000 公里路程，

吸引 100000 人次观展，

影响了 500000 人对石窟之美的深入了解。

2019 年，在日本艺术交流

2015 年，在比利时艺术交流

2012 年 12 月，与斯里兰卡布格里僧王会面交流

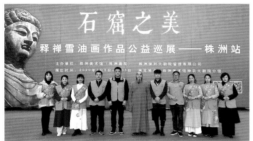

2020 年 1 月，湖南株洲画展

2019 年 12 月，邯郸行

2019 年 10 月，桂林艺术行

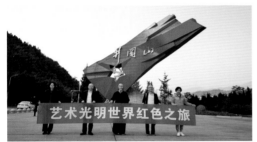

2019 年 11 月，井冈山红色之旅

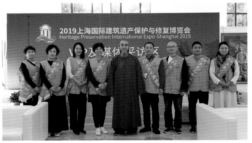

2019 年 10 月，上海画展

2016 年 10 月，西安画展

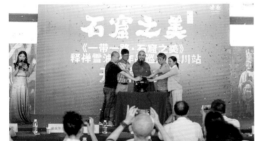

2019 年 5 月，广东吴川画展

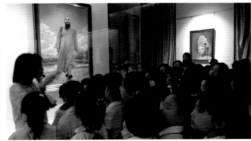

2019 年 6 月，邯郸画展

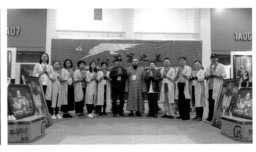

2018 年 4 月，杭州画展

2018 年 7 月，茂名画展

2017 年 8 月，东莞画展

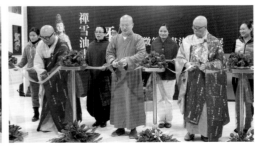

2015 年 1 月，四会六祖寺画展

梦中授记

　　每当我静心绘画佛像的时候，始终坚持每画一笔心中念一声佛号，一声佛号画一笔，每一幅千笔万笔、千声万声佛号完成的佛像，深深地融进了我为众生祈福的心愿。

　　在 2007 年 6 月的一个晚上，在睡梦里，空中有一个浑厚而慈祥的声音在问我：

　　"普贤王菩萨的愿望大不大？"我清楚地知道这个声音是释迦牟尼佛在问我，便回答说："大！"那个声音肯定地说："你和普贤王菩萨的愿望一样大！"

　　又问道："地藏王菩萨的愿望大不大？"我回答道："大！"那个声音又肯定地说："你和地藏王菩萨的愿望一样大！"

　　此时醒来，兴奋地坐了起来。得到了释迦牟尼佛的授记，对我所发的菩提心愿给予了充分的肯定和极大的鼓励，更加坚定了我以绘画的艺术形式弘扬中国优秀的佛教文化的信心。

<div align="right">释禅雪</div>

释禅雪微信号

艺术光明世界
微信公众平台

艺术光明世界

Artistic Bright World

点亮艺术心灯　开启智慧人生

感恩遇见，

让我们一起邂逅石窟之美，

点亮艺术心灯。

它点亮了我们每一个有缘人的心灯，

照亮了漫漫人生路，

在前行的路上跨越阻碍，

化重为轻，化难为易。

同时，

衷心地希望，

在未来，

我们可以一起传递心灯，

让灯灯相传。

用艺术、光明世界。

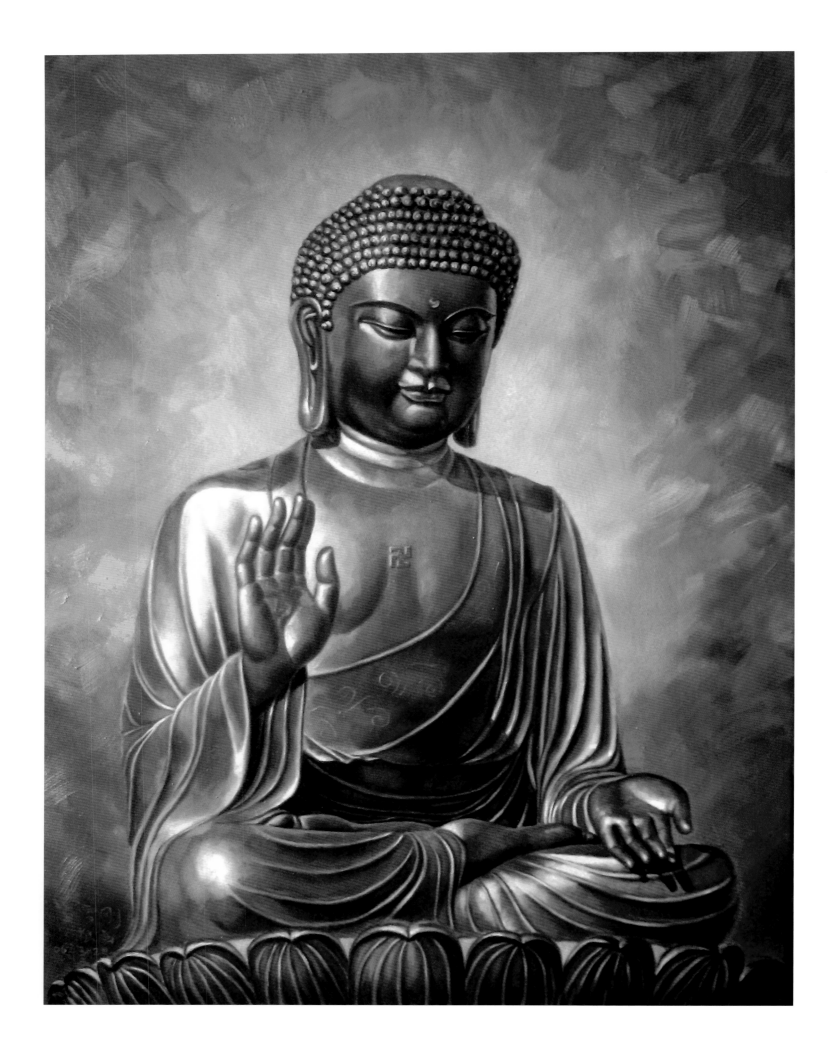

释迦牟尼佛

2005 年

100 厘米 × 80 厘米